Contraste insuffisant

NF Z 43-120-14

29219

L'ART
DANS LA PARURE
ET
DANS LE VÊTEMENT

CORBEIL. — TYP. ET STÉR. DE CRÉTÉ FILS.

L'ART
DANS LA PARURE

ET

DANS LE VÊTEMENT

PAR

M. CHARLES BLANC

Membre de l'Institut, ancien directeur des Beaux-Arts

PARIS

LIBRAIRIE RENOUARD

HENRI LOONES, SUCCESSEUR

6, RUE DE TOURNON, 6

1875

L'ART
DANS LA PARURE

ET

DANS LE VÊTEMENT

PREMIÈRE PARTIE

DE LA

GRAMMAIRE DES ARTS DÉCORATIFS

INTRODUCTION

DES LOIS GÉNÉRALES DE L'ORNEMENT.

Considérée dans les grands spectacles, permanents ou éphémères, qu'elle offre à nos yeux, la nature n'est point belle, mais elle est sublime. Elle n'est point belle, parce qu'elle manque des trois conditions du beau, qui sont l'ordre, la proportion et l'unité. Ni les étoiles dans le firmament, ni les arbres dans les forêts, ni les fleuves dans leur cours, ni l'Océan dans la prison de ses rivages, ni les continents déchirés sur leurs bords et boule-

versés, ne présentent une régularité apparente, un ordre visible. Les lois constantes qui président aux phénomènes cosmiques et aux révolutions du ciel ne se manifestent que dans la succession des temps et n'existent que pour les yeux de l'esprit, pour la mémoire historique. L'ordre manque donc dans la nature vue en grand; j'entends un ordre optique, puisqu'il nous est impossible de saisir d'un seul regard, comme nous le ferions dans un tableau, l'alternative des jours et des nuits, le retour des saisons, le mouvement périodique des planètes et le rhythme auquel est soumis l'univers.

C'est seulement dans ses petits ouvrages que la nature commence à être belle, parce que là seulement elle met de l'ordre, elle se plaît à la symétrie, elle offre des unités saisissables, des harmonies sensibles. Déjà, dès son premier règne, elle accuse dans la cristallisation une régularité étonnante, une mystérieuse intention de géométrie. Puis, l'ordre apparaît d'une manière plus générale, plus suivie et plus éclatante quand on observe le règne végétal. La proportion n'y est pas encore, sans doute, la proportion, c'est-à-dire l'état d'un corps dont tous les membres ont une mesure commune entre eux et avec le tout. On le

sait, la grosseur d'un arbre ne pourrait pas se conclure de la dimension de ses branches, comme la taille de l'homme se conclut des mesures de sa main ou de son pied. Mais, du moins, beaucoup de plantes sont régulières dans leurs formes, affectent des arrangements symétriques et sont ornées avec une délicatesse admirable. Vient ensuite le règne animal, où la proportion se déclare, où la loi des nombres se manifeste, où la symétrie se fait voir avec évidence, où les mouvements mêmes obéissent, dans leur liberté, à une pondération voulue, à un rhythme inexorable. Ainsi, à mesure que la création s'élève sur la terre, l'ordre y devient plus compliqué, plus riche, plus frappant, plus merveilleux.

Cependant le mot *ordre* n'est ici qu'un terme générique pour exprimer ce qui est commun à toutes les choses ornées par la nature. La régularité de ses petits ouvrages et la grâce qu'elle y a mise procèdent de divers principes, d'ailleurs en très-petit nombre ; et comme ces principes divers sont les éléments inévitables de tout ornement inventé par l'homme, il importe de les connaître avec précision, de les bien distinguer les uns des autres, et de les ramener à l'état irréductible, en évitant avec le plus grand soin de confondre

ceux qui sont *premiers* avec ceux qui ne le sont pas.

C'est du reste une des plus nobles satisfactions de l'esprit que de pouvoir débrouiller ce qui est compliqué outre mesure, abréger ce qui paraissait innombrable, et réduire à quelques points lumineux ce qui était engagé dans un labyrinthe obscur.

De même que les vingt-cinq lettres de l'alphabet ont suffi et suffiront à former les mots nécessaires pour exprimer toutes les pensées humaines, de même il a suffi et il suffira de quelques éléments susceptibles de se combiner entre eux pour créer des ornements dont la variété peut se multiplier à l'infini. Et en effet les motifs sans nombre que les hommes ont inventés jusqu'à ce jour et ceux qu'ils inventeront encore pour orner leurs personnes, leurs demeures ou leurs temples, sont engendrés par l'application de l'un des cinq principes que nous allons énoncer :

LA RÉPÉTITION, L'ALTERNANCE, LA SYMÉTRIE,
LA PROGRESSION, LA CONFUSION.

Telles sont les sources premières auxquelles on peut ramener tous les ornements dont l'idée a été empruntée de la nature, et que l'homme a soumis aux lois de son esprit et à l'empire de sa liberté.

LA RÉPÉTITION.

Quelque « divers et ondoyant » qu'il soit, comme dit Montaigne, l'homme est dans son intime essence un être tout d'une pièce. Les yeux de son corps sont faits comme les yeux de son intelligence. Pour agir sur son âme, il faut s'y prendre de la même façon que pour provoquer en lui des sensations physiques. Un coup d'épingle n'est rien, mais cent coups d'épingle peuvent exaspérer la sensibilité des organes. C'est ainsi que tout ce qui s'adresse au sentiment acquiert une étonnante force par la seule réitération de la cause agissante. Voilà comment le même procédé se retrouve dans tous les arts, dans l'architecture, la sculpture, la peinture, aussi bien que dans la musique, la littérature, la poésie.

La plus simple manière d'orner une surface est d'y répéter une figure quelconque. Telle forme qu'on croirait insignifiante en elle-même peut devenir intéressante par la répétition, d'abord parce que l'artiste, en la répétant, nous force d'y prendre garde et accuse une intention qui nous échapperait s'il n'y avait insisté, ensuite parce que le nombre suggère souvent des pensées que l'unité n'aurait point fait naître.

Par exemple, un enroulement qui se continue

sur un piédestal, sur un cippe ou dans la bordure d'un panneau, éveille l'idée d'un objet qui en poursuit un autre. De là est venue la dénomination de *postes* donnée à cette suite de volutes courantes que l'on rencontre tant de fois sur les bandeaux de

Postes.

l'architecture, comme dans les ouvrages de la serrurerie, de l'orfévrerie, de la céramique. Les mêmes enroulements rappellent aussi la succession des flots de la mer, et le poëte rêveur peut y voir, par analogie, une troupe de jeunes filles qui se poursuivraient dans l'espace, non pas follement, mais en cadence, comme si elles exécutaient une danse sacrée. Et si un tel ornement est dessiné autour d'un grand vase, l'enroulement semble courir sans fin, parce que la convexité du vase nous dérobant une partie de ces lignes saisissantes, notre imagination les voit se poursuivre toujours, se poursuivre éternellement autour de l'amphore.

Supposons maintenant la succession de ces lignes courbes changée en une succession de lignes droites, nous aurons une expression différente qui pourtant devra sa force au même principe, et qui

paraîtra aussi sévère que l'autre était gracieuse. En se brisant toujours sous le même angle et toujours à distances égales, ces lignes arides forment le méandre qu'on appelle la *grecque*, et elles deviennent imposantes parce qu'elles ont un caractère

Grecque.

processionnel, et qu'elles semblent obéir à un ordre mystérieux ou se conformer au rhythme d'une harmonie grave, lente, cérémoniale.

C'est de la répétition que tous les ornements d'architecture empruntent leur physionomie, leur intérêt optique, leur empire sur le sentiment. Il se peut qu'une suite de disques en relief ou de ronds gravés en creux, plus ou moins espacés, orne assez agréablement une frise. La seule répétition des triglyphes devient un accent fier et décoratif dans l'entablement du temple dorique. Il n'a fallu qu'une simple continuité de mutules pour animer la corniche du Parthénon, et des rangées successives de petits cônes appelés *gouttes* pour enrichir le plafond du larmier. Le triste carré, le cube froid et dur, se changent en ornements dès qu'ils sont disposés à la file; si bien que l'architecte s'en sert pour

former les denticules dans le plus riche des trois ordres, le corinthien. Une répétition de roses, accompagnée d'un chapelet de perles, suffit pour décorer la porte ionique du temple d'Érechthée, à Athènes.

Est-il besoin de dire quel rôle joue dans la musique la reprise des premières mesures, ce renouvellement du motif, *da capo*, qui est indispensable si l'on veut ressentir l'effet musical dans toute sa plénitude? Que dis-je! pour nous émouvoir fortement, il n'est besoin que du rhythme, c'est-à-dire de la répétition, accélérée ou ralentie, d'un son vibrant ou sec. Le tintement d'une cloche qui résonne longtemps sur la même note, à intervalles égaux, peut produire une impression profonde et solennelle, et il est des instants où les trois coups du rappel, répétés sur le tambour, font pâlir tous les visages.

Mais qu'est-ce donc que la rime, talisman du poëte, sinon le retour voulu d'un même son, et ce retour prête tant de charme à la poésie, que le plaisir de l'oreille est plus vif lorsque la répétition est immédiate, comme dans cette strophe des *Orientales* :

> Elle est là, sous la feuillée,
> Éveillée
> Au moindre bruit de malheur,

> Et rouge pour une mouche
> Qui la touche
> Comme une grenade en fleur.

Oui, cette répétition intentionnelle, qui est la rime, constitue la noblesse du vêtement poétique des idées.

Chacun sait quel effet produit la répétition, dans la littérature, et tout ce qu'elle ajoute au cri de la passion ou à l'entraînement du discours. L'énergie des imprécations de Camille, dans la tragédie de Corneille, tient à la répétition du mot *Rome*, et quand Mirabeau s'écrie : « La banqueroute, la banqueroute est là ! et vous délibérez ! » il ne fait que redoubler les coups de son éloquence.

Il en est de même dans l'art du peintre, dans l'art du sculpteur. Quand on visite les monuments antiques de l'Égypte, toujours pleins de reliefs colorés ou de plates peintures, on est arrêté bien souvent par un groupe de figures qui accomplissent parallèlement et en cadence la même action, faisant toutes le même mouvement, le même geste, le même signe. Quand cette action n'est pas purement matérielle, comme celle qui consiste à conduire des animaux, à battre le blé, à porter des briques ; quand cette action, dis-je, a un rapport avec le sentiment, quand elle exprime, par exem-

ple, l'adoration ou la prière, ou l'humilité d'une troupe de captives éplorées qui se prosternent aux pieds du vainqueur en levant vers lui leurs mains suppliantes, le mouvement ainsi rhythmé prend un caractère religieux; la répétition du geste semble le rattacher à l'ordre des rites sacrés. Le spectacle devient solennel; il peut devenir sublime.

Comment s'étonner maintenant que le rhythme ait tant de puissance dans les arts décoratifs, et que la répétition d'une image sans valeur, d'une moulure insignifiante par elle-même, ait la propriété merveilleuse de constituer un ornement agréable, significatif, brillant, frappant.

Nous touchons ici non-seulement à une des conditions les plus nécessaires de l'existence humaine, mais à une des grandes lois de la vie universelle, où nous voyons se répéter éternellement les années, marquées par le retour constant des saisons, les jours, marqués par le retour constant des aurores et des crépuscules, les nuits, marquées par l'intervalle qui sépare les crépuscules des aurores. Mais encore une fois, c'est uniquement par la conscience et par le souvenir que nous connaissons ces grandes lois. L'ordre qui préside à la marche du monde, et en particulier à la conduite de notre planète, ne

tombe pas sous les sens; au contraire, l'ordre que la nature observe dans la création de ses petits ouvrages s'adresse à notre vue bornée et lui procure un plaisir délicat. Ainsi la régularité qui fait l'ornement de l'univers n'est une admiration que pour notre esprit, tandis que l'ornement de la plus modeste fleur est la joie de notre intelligence et de nos regards.

Non, il n'est pas de principe qui reparaisse plus souvent, dans les œuvres ornées de la nature, que la répétition, et après la répétition, l'alternance.

L'ALTERNANCE.

Comme la répétition, la variété est une des grandes lois du monde, et ces deux grandes lois se marient dans l'alternance, laquelle est en effet une conciliation entre ce qui se répète et ce qui varie. Il peut y avoir répétition sans alternance, mais il n'y a pas d'alternance sans répétition. L'alternance est donc une succession de deux choses différentes qui reviennent tour à tour régulièrement. Si, par exemple, on fait suivre un rond d'un carré et que cette disposition se répète un certain nombre de fois, on aura une alternance de figures. Si l'on met dans une étoffe une bande bleue à côté d'une

bande verte, et que cette juxtaposition soit plusieurs fois répétée, on aura une alternance de couleurs.

L'ordre dans lequel se succèdent périodiquement l'apparition et la disparition de la lumière est une répétition alternée qui engendre elle-même l'alternative constante de la veille et du sommeil, de l'action et du repos; et comme cette loi est inhérente à la nature humaine, on doit s'attendre à la voir paraître dans tout ce qui émane de l'homme. Ainsi que le sol ne peut nourrir longtemps la même plante et veut qu'on alterne les cultures, ainsi l'homme est tenu, pour ne point se blaser, de varier les aliments de son corps aussi bien que les aliments de son esprit, et le besoin de rompre ses habitudes est lié à son bonheur presque autant que le besoin de les suivre. L'alternance va donc se retrouver dans d'autres arts que les arts décoratifs.

Le poëte, par exemple, augmentera la saveur de ses rimes en les croisant, c'est-à-dire en faisant suivre une rime féminine d'une rime masculine, comme dans ces vers :

> Les vierges au sein d'ébène,
> Belles comme les beaux soirs,
> Riaient de se voir à peine
> Dans le cuivre des miroirs. V. H.

Non content d'avoir des fleurs panachées, le jardinier se plaît souvent à varier ses plates-bandes par une alternance d'anthémis et d'héliotropes, ou bien de géraniums orange écarlate et de géraniums sanguins.

La musique, si impérieusement dominée par le principe de la répétition, tire quelquefois un excellent parti de l'alternance. Dans l'opéra de la *Muette*, lorsqu'on en vient à l'air qui est écrit sur ces paroles :

> Conduis ta barque avec prudence,
> Pêcheur, parle bas ;
> Jette tes filets en silence,
> Pêcheur, parle bas :
> Le roi des mers ne t'échappera pas,
> Le roi des mers ne t'échappera pas,

l'oreille est flattée par une phrase légère qui alterne avec un ton grave, et le motif se résout à merveille dans une répétition brillante.

L'architecte grec anime le spectacle de la frise dorique par une succession de triglyphes et de métopes, et, pour marquer avec force la différence répétée de ces deux ornements, il sculpte sur les métopes des combats, des chevaux, des centaures, ou bien des patères, des couronnes, de manière à

rendre plus sensible, par l'opposition des lignes courbes, la rigidité des verticales gravées dans le triglyphe. Il ne faut pas oublier du reste que le mot alternance vient d'*alter*, autre, et doit consé-

Triglyphes et métopes.

quemment son origine au goût de la variété, non moins vif peut-être dans l'âme humaine que l'amour de la répétition. C'est pour répondre à ce goût que le gorgerin de la colonne ionique est si souvent orné de palmettes qui alternent avec le lis marin, et qu'il se termine par une bordure de perles, c'est-à-dire par un chapelet composé d'amandes et d'olives, chaque olive étant suivie de deux amandes.

Au même principe se rapporte l'appareil de construction, si fréquent chez les Arabes, dans lequel les assises, tour à tour en marbre blanc et en marbre noir, ou bien peintes en blanc et en rouge, varient l'aspect de certains édifices tels que les mosquées du Caire et les murailles de Damas. Dans l'architecture romane, l'artiste aime à décorer ses arcades,

ici par une alternance de saillie, là par une alternance de couleur. Lorsqu'il veut interrompre la suite des piliers massifs d'une longue nef, qui auraient obstrué la vue, il fait succéder une colonne

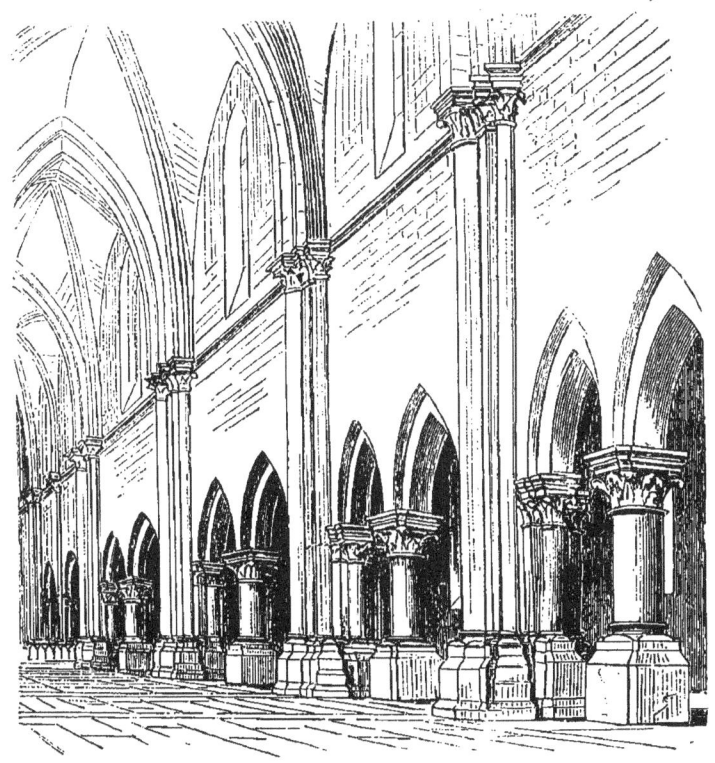

Exemple d'alternance dans l'architecture romane.

isolée à chacun des pieds-droits flanqués de quatre colonnes, et, en ajourant ainsi la ligne des supports, il laisse passer le regard, qui va se perdre dans les profondeurs obscures des nefs latérales. De cette

manière, il obtient par l'alternance un effet de poésie en même temps que le plaisir optique de la variété.

Le fabricant de tissus rayés fait jouer deux couleurs alternantes, tantôt franchement contrastées, comme le seraient des bandes jaunes à côté de bandes violettes, tantôt semblables par la teinte, mais diverses par le degré d'intensité, comme le bleu foncé et le bleu clair. Il arrive même que, dans les étoffes d'un seul ton, la variété se fait jour par la seule différence du brillant au mat, quand, par exemple, une robe noire est rayée de bandes lustrées comme du satin, avec des bandes d'un ton assourdi comme le velours.

Les Égyptiens, qui ont fait usage de la répétition beaucoup plus que de l'alternance, les Égyptiens ne se sont pas privés cependant de ce dernier mode de décoration dans les plafonds et les corniches de leurs temples, dans leur céramique, dans leur joaillerie. On trouve chez eux des vases décorés d'animaux qui courent autour du collier, alternativement rouges et noirs, des bijoux composés tour à tour d'un œil et d'une croix. Quelquefois l'alternance est compliquée de telle sorte que la même figure ou la même couleur ne revient qu'après plusieurs autres, mais toujours régulièrement et à distances

égales. Une bande jaune, par exemple, sera suivie de trois bandes : l'une vert clair, l'autre rouge, l'autre bleu clair, et cette disposition se répétant tout le long de la scotie, la bande jaune, si elle était la première, reparaîtra la cinquième, la neuvième, la treizième, la dix-septième. L'unité peut alterner de cette manière avec divers nombres, mais à la condition que ces nombres ne dépasseront pas ou ne dépasseront guère les chiffres inférieurs à dix, parce qu'autrement l'alternance ne serait plus sensible, et le retour périodique d'une même figure ou d'une même couleur, cessant de frapper l'attention, n'aurait plus que l'apparence d'un caprice ou d'une bizarrerie.

Enfin la seule disposition d'un motif peut introduire une variété agréable dans ce qui n'est qu'une répétition. C'est l'effet que produit une suite d'étoiles, de bouquets ou de fleurons, rangés en losange dans le dessin d'un papier-tenture, c'est-à-dire affectant le même ordre que des arbres plantés en quinconces. Chaque fleuron, dans ce cas, se trouve à l'extrémité d'un V ou au centre d'un X, de façon qu'il suit et abandonne tour à tour la verticale sur laquelle il était d'abord placé. Il peut donc advenir que la distribution du motif, sans qu'il y ait changement de figures ni changement de cou-

leurs, rompe l'uniformité d'une surface ornée, au point de ressembler à une alternation. Il existe dans la basilique de Saint-Marc, à Venise, des pavements qui représentent des losanges blancs disposés sur fond rouge, suivant des lignes coupées à angles droits, de telle sorte que le losange est tantôt sur une ligne, tantôt sur une autre, ou, si l'on veut, tantôt vertical, tantôt horizontal. Un tel arrangement suffit pour que le dessin de cette mosaïque soit placé entre les deux modes et participe à la fois de l'un et de l'autre.

Nous voyons déjà combien a d'importance, dans une décoration, l'économie de ses motifs, puisqu'elle peut changer le caractère du spectacle sans altérer le moins du monde ni les formes ni les couleurs qui le composent, rien que par un mouvement imprimé à l'échiquier, et procurer des sensations différentes ou faire naître dans l'esprit d'autres pensées, rien que par l'inclinaison ou le renversement de la figure choisie.

Dans ses rapports avec le sentiment, l'alternance est d'un ordre moins élevé que la répétition ; celle-ci peut toucher au sublime, celle-là ne dépasse pas les limites de la beauté. La variété dans l'unité est en effet une des sources du beau ; mais si l'alternance a plus de piquant et plus de charme, la répé-

tition a plus de grandeur. Lorsque nous entendions en Égypte cette monotone musique des Arabes, qui consiste en quelques notes sans cesse répétées et dont s'est inspiré si heureusement l'auteur du *Désert*, l'impression, d'abord gaie et facile, devenait peu à peu grave et finissait par être solennelle; on oubliait la danse, on oubliait la musique elle-même, et l'esprit se sentait plongé dans une rêverie montante qui peut changer le plaisir du commencement en une sorte d'ivresse morale, et qui conduit en effet les almées à l'exaltation de la danse et les derviches à l'extase.

LA SYMÉTRIE.

En passant du règne végétal au règne animal, à la faveur de ces transitions insensibles que la nature s'est partout ménagées, on voit se produire avec constance une manière de répétition qui, sans être absolument nouvelle, est tout à fait singulière, la *symétrie*. Dès que nous sommes en présence d'un être animé, il nous apparaît comme composé de deux parties qui ont été soudées le long d'une ligne médiane, et ces deux parties, semblables sans être identiques, se correspondent de telle façon que celles de droite, repliées sur celles de gauche, les

couvriraient exactement, comme une main de l'homme peut couvrir son autre main. Cette similitude, ou plutôt cette parfaite correspondance, est justement ce que nous appelons d'ordinaire la symétrie.

Cependant, le mot symétrie, d'après son étymologie grecque, signifiait, à l'origine, l'état d'un corps dont tous les membres ont entre eux une mesure commune (σὺν μετρόν), c'est-à-dire qu'il signifiait ce qu'il faut entendre par proportion. Au surplus, ces deux choses ont entre elles une parenté si étroite, que les mots proportion et symétrie se prennent souvent l'un pour l'autre, parce qu'un animal symétrique est toujours proportionné, comme un animal proportionné est toujours symétrique. Enfin, dans un sens plus général et plus étendu, on nomme symétrie toute disposition de plusieurs objets arrangés suivant un ordre sensible et agréable.

La figure humaine, je veux dire l'appareil extérieur du corps humain, ayant été construite sur un plan symétrique, l'homme désire retrouver au dehors de lui l'ordre dont il est lui-même une éclatante image. Mais que dis-je? la symétrie existe dans son esprit comme dans son corps, puisque l'organe de ses jugements, qui est la raison, obéit à

une sorte d'équilibre moral qui est la logique. Une décoration, si elle n'était pas symétrique, ou tout au moins secrètement pondérée, nous paraîtrait borgne ou boiteuse, et par cela même elle offenserait nos regards, comme n'étant pas conforme à notre intelligence. Un temple qui aurait son entrée principale dans un coin de l'édifice nous paraîtrait monstrueux, parce que sa façade ne serait pas semblable au frontispice du visage humain. Si le péristyle antérieur d'un monument doit se composer toujours de colonnes en nombre pair, c'est afin que les entre-colonnements, au nombre de trois, de cinq, de sept ou de neuf, aient un milieu où sera placée la grande porte.

Elle est si impérieuse, cette nécessité de la symétrie dans un monument, elle a été si vivement sentie par les peuples artistes, que les Athéniens, pour mieux marquer le point central de la façade du Parthénon, eurent soin de tenir l'entre-colonnement du milieu plus large que les autres, tandis qu'à droite et à gauche de la porte les colonnes étaient de plus en plus serrées. L'architecte, au lieu d'accuser la symétrie, comme on le fait aujourd'hui, par des espacements égaux, y insistait avec art, avec énergie, par l'égale répétition de mesures inégales.

Je parle ici de la décoration des édifices publics, car les constructions privées peuvent quelquefois se passer de la symétrie, quand le sacrifice en est commandé par un intérêt pressant. Nous en avons un exemple, à Paris, dans l'hôtel Pourtalès, bâti près de la Madeleine, sur les dessins de M. Duban. L'illustre architecte, n'ayant à sa disposition qu'un terrain étroit, s'est franchement et habilement dispensé de placer la porte dans l'axe du bâtiment, de peur que la symétrie ne l'obligeât à percer sur la façade des ouvertures mesquines et trop peu espacées et que la distribution intérieure ne fût violentée par la rigoureuse régularité du dehors. Cependant, la symétrie est en général si vivement désirée par tout le monde, que nous voyons chaque jour des maisons sur lesquelles on a figuré de fausses fenêtres, uniquement pour ne pas manquer de politesse envers le public.

Un moyen de mettre de la symétrie dans un ornement qui n'est encore accusé que par la répétition, c'est d'y introduire l'*intersécance*. Ziegler (*Études céramiques*) donne ce nom à un motif d'ornement qui en coupe un autre. Par exemple, si la suite des lances qui composent une grille est interrompue par un faisceau ou par un pied-droit surmonté d'un vase, le faisceau ou le pied-droit forme-

ront une *intersécance*. Il en sera de même des pilastres qui rompent régulièrement la continuité d'une balustrade, comme celle dont Perrault a cou-

Exemple d'intersécance répétée.

ronné les façades du Louvre. L'œil ou la rosace qui coupe les divisions horizontales du tailloir dans le chapiteau corinthien est une intersécance heureuse, parce qu'en indiquant un axe, une ligne médiane, entre deux parties similaires et correspondantes, elle introduit une évidente symétrie sur la face du chapiteau.

Au fond, lorsque l'intersécance est répétée, on peut la regarder comme une forme de l'alternance,

car le pilastre intersécant dans une balustrade et le faisceau intersécant dans une grille, alternent en

Intersécance unique formant symétrie.

réalité avec une suite de balustres et une suite de lances ; mais, dans ce cas, la symétrie est d'autant

Exemple d'intersécance répétée.

plus visible qu'elle se répète, puisque nous avons plusieurs fois deux rangées de lances semblables, égales en hauteur et en volume, à droite et à gau-

che d'un faisceau, ce qui répond à la définition commune du mot *symétrie*. Il nous semble donc que Ziegler a pris le change en comptant l'intersécance parmi les principes de l'ornement. Il est clair, en effet, par les exemples que nous donnons et par ceux qu'il donne lui-même, que le motif intersécant rentre dans l'alternance, lorsqu'il est répété, et dans la symétrie, lorsqu'il est unique.

Ce qui est vrai de l'architecture, considérée comme beauté décorative, n'est pas moins vrai des ornements dont on veut enrichir les objets qui donnent de la grâce à nos demeures et à notre vie. Les dallages, les tapis, les tentures, les papiers peints, la céramique, la serrurerie, sont soumis à la même loi, si bien que ceux-là mêmes qui paraissent l'avoir oubliée volontairement, comme les artistes japonais, ne laissent pas de la respecter en substituant, avec délicatesse et avec goût, la pondération à la symétrie, car l'amour de l'ordre se concilie dans l'âme humaine avec le plus ardent besoin de liberté. Si l'on compare un vase grec ou chinois avec une potiche du Japon, quelque différents que soient les modes de décor, ils auront entre eux une ressemblance éloignée, mais appréciable, en ce sens que l'artiste japonais, beaucoup moins fidèle à la symétrie que les Grecs et les

Chinois, aura pourtant conservé un secret équilibre dans l'extrême bizarrerie de sa composition. Voyez-le jeter comme au hasard sur un plateau de laque, sur une assiette de porcelaine, tel ou tel ornement qui s'épanouira dans un coin de la surface ornée : rarement il manquera de placer dans la partie vide une grue, un merle, ou une file de nuages minces, qui suffiront à balancer le spectacle pittoresque et l'empêcheront, pour ainsi dire, de s'écrouler.

Le dessin d'un pavement, qu'il soit simplement répété ou assaisonné d'alternance, a besoin de symétrie parce que l'œil aime à retrouver soit dans le concours des lignes dominantes, soit dans une figure centrale, les diagonales de la pièce pavée, si elle est rectangle, et le point de convergence de ses rayons, si elle est circulaire. En découvrant la symétrie dans le dallage d'un vestibule, par exemple, le visiteur devine que l'axe du pavement est identique ou parallèle à l'axe de l'édifice. Mise en évidence par la symétrie, l'unité d'une partie du bâtiment le conduit à comprendre l'unité du bâtiment tout entier. Pour mieux sentir cette vérité, qui d'ailleurs n'a pas besoin qu'on la démontre, il faut se représenter, dans le pavé d'une salle parallélo-

gramme, une étoile jetée en dehors du centre, ou bien comparer une niche qui serait dallée carrément avec un hémicycle dont le dallage serait disposé en éventail.

Là où elle frappe les yeux, la symétrie, comme la répétition, a quelque chose de grave et d'imposant. Elle est, par excellence, l'ornement des cé-

Exemple de dallage circulaire.

rémonies civiles et religieuses ; elle prête une solennité nationale aux mouvements combinés d'une escadre, aux évolutions d'une armée. C'est elle qui donnait un air de majesté aux jardins de Lenôtre, et qui mêlait quelque dignité à la grâce dans le menuet de nos ancêtres. C'est elle qui, affirmant

l'esprit d'ordre et l'esprit de famille, fait pressentir dans une demeure privée le calme et l'honnêteté de ceux qui l'habitent ; c'est elle, enfin, qui est la plus haute distinction d'un festin par lequel on veut honorer des hôtes respectés ou illustres.

LA PROGRESSION.

Un poëte couché sur l'herbe et livré aux somnolences de la rêverie en est tiré peu à peu par un bruit vague, qui paraît très-éloigné encore, mais qui lui fait prêter l'oreille. Il lui semble que ce bruit s'accroît insensiblement et se rapproche. En jetant les yeux dans l'espace, il aperçoit un orage qui se forme aux confins de l'horizon et que le vent pousse vers lui. Les nuages s'avancent, les grondements lointains deviennent plus fréquents et moins sourds. Le soleil disparaît, le jour s'assombrit, le ciel se couvre, l'obscurité augmente, le bruit de plus en plus se prononce ; enfin l'orage se déclare, les nues se déchirent et, après un roulement formidable, éclate un grand coup de tonnerre... Voilà l'image d'une progression croissante dans les sublimes décorations de la nature.

Mais une telle progression ne peut être saisie d'un seul coup ; il y faut la succession des heures

et une suite continue d'impressions, tandis qu'il n'en est pas de même des ornements inventés par l'homme : ils doivent être vus, comme un tableau, *d'une seule fenêtre*, selon le mot de Léonard de Vinci, ou du moins ils doivent être perçus dans leur ensemble de manière que le regard de l'esprit les ait devinés avant que l'œil ait pu les voir entièrement, sans quoi l'unité manque, et là où manque l'unité, il n'y a point d'art.

Si l'on suppose une série de couleurs disposées par bandes sur une surface que l'on veut orner, depuis la plus sombre jusqu'à la plus claire, allant, par exemple, du violet le plus foncé au jaune le plus éclatant, ou, si l'on veut, du noir franc au blanc pur, on aura une progression croissante qui, regardée en sens inverse, sera décroissante. « Lorsque les branches d'un végétal, dit Bernardin de Saint-Pierre, sont disposées entre elles sur des plans semblables qui vont en diminuant de grandeur, comme dans les formes pyramidales du sapin, il y a progression. Et si ces arbres sont disposés eux-mêmes en longues avenues, qui se dégradent en hauteur et en teintes, comme leurs masses particulières, notre plaisir redouble parce que la progression devient infinie. C'est par cet instinct de l'infini que nous aimons à voir tout ce

qui présente quelque progression, comme des pépinières de différents âges, des coteaux qui fuient à l'horizon sur différents plans, des perspectives qui n'ont point de terme... »

Les perspectives !... ce sont en effet des progressions pleines d'attrait et qui, dans les décors d'un

Exemple de progression par la perspective.

théâtre, produisent une illusion toujours charmante. Ici encore, les phénomènes naturels de l'optique nous ont enseigné une science dont le génie de l'ornement a fait un art. Lorsqu'au fond de la grande cour fermée d'un palais, nous voyons s'ouvrir une allée d'arbres qui prolonge l'espace, ou

l'éloignement à perte de vue, nous éprouvons quelquefois deux plaisirs, celui d'être trompés d'abord, et celui de reconnaître ensuite qu'on nous a trompés.

Et si les illusions de la perspective feinte sont attrayantes là surtout où elles masquent la nudité d'un mur inévitable et renversent un plein contre lequel se serait rudement heurté le regard, — on en voit beaucoup d'exemples à Bologne, — comment se priver du prestige que produit la progression dans la perspective réelle d'un grand jardin, lorsqu'une avenue en ligne droite conduisant à un groupe de statues, à un exèdre, à une grotte, donne aux yeux le poétique plaisir qui s'attache à l'indécision des choses lointaines et au mystère des profondeurs?

Les surfaces pyramidales, comme les frontons, ne sauraient être mieux décorées que par un ornement progressif. Le triangle que dessine le devant d'une marquise, sur le perron qu'elle protége de son toit de verre, sera beaucoup mieux orné par une progression croissante et décroissante du même motif que par des volutes contrastées, se dirigeant tantôt d'un côté, tantôt de l'autre; le premier de ces ornements ajoutera au sentiment de la progression l'effet d'une répétition voulue; et

d'autant plus remarquable à son tour qu'elle sera progressive; le second ne sera qu'un amalgame insignifiant de fers contournés pour remplir un vide.

Il est employé partout, cet artifice de la progression : l'architecte, le poëte, le musicien, l'orateur, s'en servent pour amener des impressions qui, sans

Exemple d'ornement progressif.

elle, seraient souvent impossibles. L'échelle mystérieuse de Jacob est une progression apparue en songe au patriarche dont la pensée s'élevait de la terre au ciel. C'est au principe de la progression que se rapportent les pyramides à gradins bâties dans la Basse-Égypte, les terrasses étagées qui composaient les jardins de Sémiramis à Babylone, les escaliers interminables qui conduisaient aux plates-formes de Persépolis, enfin la plupart des

monuments destinés jadis à décorer, non plus seulement des villes, mais des provinces. N'est-ce pas encore une progression que ce rhythme croissant mis en œuvre dans la musique dramatique, ce *crescendo* qui, s'emparant avec douceur de l'âme la plus froide et l'échauffant par degrés sans lui donner le temps de se reconnaître, la fait monter avec une puissance irrésistible au paroxysme de la passion, exprimé par les violences et les éclats de l'orchestre?

Dans la langue parlée, dans la langue écrite, il est des industries du même genre dont on use pour entraîner l'esprit d'une extrémité à l'autre, de l'idée la plus paisible à l'idée la plus terrible. Un grave moraliste, Boiste, dans le Dictionnaire qui porte son nom, donne ce bel exemple de progression : « L'humeur mène à l'impatience, l'impatience à la colère, la colère à l'emportement, l'emportement à la violence, la violence au crime, et, par cette progression, l'on va d'un fauteuil à l'échafaud. »

Plus douces, plus innocentes surtout sont les progressions dont le décorateur fait usage dans son art. A vrai dire, cet élément n'est guère employé que dans la décoration des monuments et des villes, ou bien pour donner une haute expression aux

fêtes nationales, à ces grandes cérémonies qui doivent inspirer au peuple le sentiment de sa dignité et lui procurer la notion de ses devoirs envers la justice et envers lui-même. Dans la fameuse fête de l'Être suprême, dont Louis David fut l'ordonnateur, l'autel de la Patrie, placé au sommet d'une montagne, devenait le dernier terme d'une progression qui fut imposante, lorsqu'on vit s'avancer majestueusement et monter lentement les conventionnels portant des bouquets d'épis et de fleurs.

La progression n'est donc qu'une manière de mettre l'esprit en mouvement et de le porter, fût-ce malgré lui, jusqu'au point où il recevra une impression forte, qui n'aurait pu le frapper sans préparation aucune, à l'improviste. C'est pour l'artiste un procédé souverain, soit qu'il agrandisse un jardin par des lignes fuyantes, soit qu'il imite les artifices de l'architecte égyptien, qui, par de solennelles avenues de sphinx, conduisait le regard aux pylônes des temples thébaïques, et ensuite, par des allées de colonnes, aux portes des sanctuaires fermés et obscurs.

LA CONFUSION.

Bien que l'ordre soit la loi souveraine des arts décoratifs, la confusion peut jouer un rôle utile

dans l'ornement et y être mise en œuvre comme un équivalent de l'ordre lui-même. « Souvent un beau désordre est un effet de l'art, » a dit Boileau ; mais avant qu'il l'eût dit, la nature l'avait montré. Par la grâce qu'elle a mise dans le feuillage confus des arbres, par la manière dont elle a tacheté les granits, panaché le jaspe, orné les marbres de veines irrégulières et de touches imprévues de couleur, elle a donné de charmants modèles de la confusion décorative. Chaque jour, nous voyons passer des femmes revêtues d'une fourrure d'astrakan dont la seule beauté consiste dans la disposition confuse du pelage, qui, naturellement frisé, se divise en boucles inégales et forme, en tous sens, des ondes brillantes sur un fond noir.

La feuille du millepertuis est ornée avec une exquise délicatesse, quand on regarde au soleil les petits points transparents qui la font paraître criblée de mille trous. Mais il est essentiel de remarquer que, dans cet exemple comme dans les autres, la confusion a besoin d'être équilibrée, c'est-à-dire qu'il doit y avoir une pondération cachée dans l'ensemble des embellissements jetés sur la chose embellie. Si les points transparents n'étaient pas répartis sur la feuille perforée de façon à briller un peu partout, si les trous les plus larges se trou-

vaient tous d'un côté, et tous les plus petits de l'autre, il y aurait un défaut d'équilibre, et les yeux de l'homme en seraient choqués. Ce qui est un ornement fin ne serait plus qu'un accident singulier.

En considérant certaines fresques de Raphaël comme une simple décoration murale, on est averti de cette loi que le grand peintre possédait par intuition, et l'on admire comment les nombreuses figures de *l'École d'Athènes* qui semblent, les unes fortuitement isolées, les autres groupées par le hasard des sympathies ou des rencontres, forment des masses qui se rachètent, et, dans leur désordre apparent, suppléent par la compensation à la symétrie.

Prenons garde, au surplus, qu'il n'est pas donné à l'homme d'employer la confusion comme élément décoratif avec la même liberté qui apparaît dans les ouvrages de la nature lorsqu'elle travaille en grand. La campagne, qui, au printemps, se couvre de boutons d'or, de primevères et de jacinthes bleues, n'a par elle-même aucunes limites régulières. Si l'agriculture et la jalousie des héritages ne l'avaient divisée et cernée de lignes précises, elle ne présenterait aucun ordre en ses contours. La confusion, ici, n'est pas seulement dans les fleurs

disséminées sur le vert tendre avec une invisible compensation, elle est aussi dans le dessin général de la prairie. Il en est ainsi des astres jetés à poignées dans les cieux par un semeur inconnu. Il en est ainsi des bois dont la nature a couvert spontanément les terres vierges. Si on les contemple d'un point élevé, on y voit s'arranger librement une multitude d'arbres, d'essences diverses, qui ont poussé en désordre, serrés ou diffus, dispersés ou réunis, et qui cependant composent une ordonnance agréable, mais dans une décoration sans commencement et sans fin. Ainsi la confusion qui décore les spectacles de l'univers n'est rachetée par aucun dessin qu'il nous soit possible de saisir; elle se rattache à un plan dont l'équilibre nous échappe, dont l'immensité nous confond; au contraire, les ornements dont l'homme veut embellir ses ouvrages ne sauraient avoir les apparences du désordre sans être circonscrits par un cadre qui en marque les limites, en régularise le champ, et qui par là le rattache indirectement à la symétrie. Quand l'artiste japonais orne d'un paysage d'or les angles et les coins d'une boîte en laque noir, il juge inutile de disposer avec ordre ses motifs d'ornement, parce qu'il compte sur la régularité de la boîte pour balancer la bizarrerie d'un décor si

étrangement distribué. Le dessinateur s'est permis la confusion, parce que l'ébéniste avait respecté la géométrie.

J'ai vu au Caire des tapis que le coloriste d'Orient a semés de chrysanthèmes sur un fond tranquille

Ornement japonais.

où vibrent les variantes du vert et du jaune sombre, pour imiter l'effet d'une prairie lorsque les marguerites y brillent comme des étoiles tombées du firmament dans le gazon ; mais le tapis était formé par une bordure qui en encadrait la confusion ravissante.

Raphaël, en cette même fresque de *l'École d'Athènes* dont nous parlions tout à l'heure, a compensé, par les lignes immobiles d'une architecture

feinte, les mouvements divers qui rompaient l'uniformité de son ordonnance. Michel-Ange, dans le plafond de la chapelle Sixtine, a simulé, lui aussi, des compartiments d'architecture, pour apaiser en quelque sorte par le calme des horizontales et des verticales la violence de ses figures remuées et tourmentées ; par là, ces deux grands maîtres sont restés libres dans la symétrie et symétriques dans la liberté.

Le corps humain, bien qu'il soit le type de l'ordre par excellence, contient aussi dans la chevelure, surtout quand elle est crépue, un désordre naturel assez semblable à la confusion des chevelures de la terre. Aussi Herder a-t-il comparé les cheveux de l'homme à un bois sacré qui couvre les mystères de la pensée. Enfin, lorsqu'il nous arrive de rencontrer en quelque lieu désert une vieille tour en ruine, si elle est revêtue de lierre, tapissée de mousse, si elle est ornée d'une vigne vierge à la tige tortue, aux jets grimpants et capricieux, au feuillage de pourpre et d'or, nous aimons à retrouver dans cette belle confusion les lignes encore rigides des créneaux et des meurtrières, et un reste de symétrie dans les meneaux de la croisée gothique, tachée de verdure, colorée de fleurs.

La confusion n'est donc, entre les mains du des-

sinateur, qu'une manière de rendre l'ordre invisible dans un heureux désordre. Ici, comme ail-

Exemple de confusion décorative.

leurs, les contraires se réconcilient, les extrêmes se touchent.

Tels sont les principes de toute décoration. Il a suffi de les suivre et de les combiner pour donner

naissance à des ornements aussi nombreux que les grains de sable dans la mer, mais qui sont tous ou répétés, ou alternés, ou symétriques, ou progressifs, ou jetés dans une confusion que rachète un équilibre latent.

Mais chacun de ces principes est accompagné d'un élément secondaire qui en dérive et qui, venant multiplier encore les ressources du décorateur, lui permet de varier ses combinaisons à l'infini.

A la RÉPÉTITION se rattache la CONSONNANCE ;
A l'ALTERNANCE, le CONTRASTE ;
A la SYMÉTRIE, le RAYONNEMENT ;
A la PROGRESSION, la GRADATION ;
A la CONFUSION pondérée, la COMPLICATION réfléchie.

LA CONSONNANCE.

Dans les arts qui font l'objet de ce livre, la *consonnance* est un rappel de l'harmonie dominante. Lorsque les feuilles d'un végétal sont rangées autour de ses branches, dans le même ordre que les branches le sont elles-mêmes autour de la tige, il y a consonnance, comme dans les pins. « Il est très-remarquable, dit Bernardin de Saint-Pierre, que

les plus belles harmonies sont celles qui ont le plus de consonnances. Par exemple, rien, dans le monde, n'est plus beau que le soleil, et rien n'y est plus répété que sa forme et sa lumière. Il est réfléchi de mille manières par les réfractions de l'air qui le montrent chaque jour sur tous les horizons de la terre, avant qu'il y soit et lorsqu'il n'y est plus ; par les parhélies, qui réfléchissent quelquefois son disque deux ou trois fois dans les climats brumeux du Nord ; par les nuages pluvieux, où ses rayons réfrangés tracent un arc nuancé de mille couleurs, et par les eaux, dont les reflets le représentent en une infinité de lieux où il n'est pas, au sein des prairies parmi les fleurs couvertes de rosée, et dans l'ombre des vertes forêts. La terre sombre et brute le réfléchit encore dans les parties spéculaires des sables, des micas, des cristaux, des rochers. Elle nous présente la forme de son disque et de ses rayons dans le disque et les pétales d'une multitude de fleurs radiées. Enfin ce bel astre est multiplié lui-même à l'infini, avec des variétés qui nous sont inconnues, dans les étoiles innombrables du firmament, qu'il nous découvre dès qu'il abandonne notre horizon, comme s'il ne se refusait aux consonnances de la terre que pour nous faire apercevoir celles des cieux. »

Ce passage de Bernardin de Saint-Pierre dit assez ce qu'il faut entendre par consonnance, et comment peut en user l'artiste décorateur, à l'exemple de la nature. Dans la poésie antique, la consonnance était personnifiée par cette nymphe, fille de l'Air, qui, sur les bords du Céphise, répétait les derniers mots qu'elle avait entendus. L'ornement a ses échos de forme et de couleur, comme la musique a des échos de son, comme la littérature a des échos de syllabes, et la peinture des échos de lumière.

Chacun sait que, dans le discours, la consonnance, ou, si l'on veut, l'assonance donne du mordant à la parole. Elle imprime un cachet aux proverbes qui sont les échos de l'expérience, et elle les grave plus profondément dans la mémoire. « Si jeunesse *savait*, si vieillesse *pouvait* — *qui vivra verra* — *qui a vécu a vu* » : ce sont là des consonnances qui mettent la pensée en relief et la préservent de l'oubli.

La poésie, en redoublant ses rimes, produit des effets du même genre :

> La voix grêle des cymbales
> Qui fait hennir les cavales
> Se mêlait par intervalles
> Aux bruits de la grande mer. V. H.

L'architecte illustre qui a bâti Saint-Paul de Londres, Christophe Wren, a rappelé la forme dominante du monument, la coupole, dans l'abside du chœur et dans les deux petits avant-corps circulaires en colonnes, qui servent de portiques aux entrées latérales.

Titien, Véronèse, Rubens, les grands coloristes, ont fait consonner leurs tons par la répétition de leurs harmonies. Dans la fameuse *Assomption* de Titien comme dans les *Noces de Cana* de Véronèse, malgré la diversité apparente des tons employés, c'est sur l'opposition, renouvelée, d'un très-petit nombre de couleurs, opposition tantôt ressentie, tantôt apaisée, qu'est fondée en grande partie la magnificence du spectacle. Le coloris de Rubens, à y regarder bien, n'est si harmonieux, si vibrant, si entraînant que par l'habileté qu'il a mise à rappeler les couleurs chaudes parmi les tons froids, et les couleurs froides parmi les tons chauds. Arrêtez-vous devant une peinture de Rembrandt : la lumière, ou plutôt la lueur fantastique dont les principaux personnages sont éclairés, sera répercutée vaguement dans le fond par des demi-clairs plus doux, qui eux-mêmes se refléteront encore mystérieusement sur quelques figures indécises, jusqu'à ce qu'enfin le clair devienne l'ombre et que l'ombre devienne la nuit.

Pour peu qu'il ait de goût, le tapissier ménage toujours un écho à la couleur dominante d'un meuble dans les autres couleurs. Il encadre, par exemple, d'une bande verte les rideaux jaunes d'une chambre meublée en vert, et réciproquement, les glands et les galons du meuble vert, il les passemente de jaune; c'est le principe de Rubens. S'il revêt les murailles d'une tenture ou d'un papier peint, il a soin de choisir une bordure qui tranche, et dans laquelle cependant reparaîtront les couleurs les plus voyantes de la tenture ou du papier, de manière à mitiger le contraste même par une consonnance.

Mais c'est surtout la parure des femmes, comme nous le verrons bientôt, qui demande des répétitions d'harmonies en même temps qu'elle veut être assaisonnée de quelques dissonances, délicatement sauvées ou habilement résolues.

LE CONTRASTE.

Si vous faites suivre, dans une étoffe, une raie rouge d'une raie orangée, vous n'aurez qu'une alternance; mais si les bandes juxtaposées sont des couleurs complémentaires l'une de l'autre, comme

l'orangé et le bleu, le jaune et le violet, le rouge et le vert, vous aurez, dans toute sa vivacité, un contraste. De même, une suite de ronds et d'ovales ne présente que des formes alternées, tandis que le cercle et le rectangle, le cube et la sphère sont des formes décidément contrastées.

Le contraste est donc le plus haut degré de l'alternance. La nature s'en sert pour distinguer ses harmonies, pour mettre en saillie les différents caractères de ses ouvrages, pour donner à ses tableaux de la saveur, à son coloris de l'éclat. En général, elle oppose la couleur de l'animal à celle du fond où il vit. La verdure des pâturages contraste avec la robe des ruminants tachée de tons blancs, fauves, brûlés et noirs, et le plumage ardoisé de la bergeronnette ressort sur le pelage des troupeaux qu'elle fréquente. Les plantes qui fleurissent ont des feuilles vertes, sans doute, mais il n'est pas au monde une fleur naturelle qui ne soit d'une autre teinte que le vert, de sorte que le fond sur lequel se détache une fleur est à la fois rappelé par une consonnance et nettement distingué par un contraste, ou du moins par une différence qui fait suffisamment trancher les couleurs.

Sur l'écorce brune des arbres, les oiseaux grimpeurs, tels que la mésange, le pivert, le grimpe-

reau, trahissent leur présence, celui-ci par un croupion jaune et une calotte rouge, celle-là par une tête bleue ou noire, l'autre par l'orangé rembruni de ses ailes. Les insectes diaprés des plus jolies couleurs, comme les papillons, sont toujours visibles, quel que soit le fond sur lequel ils vont se reposer. Néanmoins tout n'est pas contraste dans la nature, et bien souvent il arrive que les animaux se confondent par le ton de leur robe ou de leur plumage avec la terre sur laquelle ils doivent vivre, comme pour échapper ainsi à la vue des ennemis qui pourraient les attaquer. Le lièvre, l'alouette, la perdrix, sont d'un gris terreux qui les détache, il est vrai, sur l'herbe des champs, mais qui leur permet de se cacher entre deux mottes de terre, pour se rendre invisibles au chasseur. Le chameau est de la couleur du désert.

Au surplus, les animaux et les plantes qui ne possèdent ni la grâce des formes ni la beauté des couleurs n'ont pas besoin d'être mis en évidence par les ressources du contraste. Que l'utile nous soit connu : cela suffit. Le beau seul doit être vu et bien vu.

L'homme ne saurait donc imiter toujours la nature dans l'économie de ses ornements. Orner une personne ou un objet, ce n'est pas seulement les

faire voir, c'est les faire admirer ; ce n'est pas seulement attirer sur eux l'attention, c'est amener le spectateur à regarder avec complaisance l'objet orné ou la personne embellie. S'il y faut un contraste, qu'on l'y mette, à la condition que le contraste soit toujours un moyen de rendre l'unité plus forte, plus brillante, plus saillante.

Si l'orangé doit éclater dans une décoration, que le bleu s'y mêle, mais à petites doses, de manière que la couleur complémentaire de l'orangé en soit l'auxiliaire et non la rivale. Un contraste de formes arrondies et de formes anguleuses serait déplaisant au possible si l'une de ces formes le disputait à l'autre en importance, en volume ou en étendue. Voulez-vous qu'une salle profonde paraisse plus profonde encore, faites-la moins large, et le contraste obtenu par un tel sacrifice augmentera la profondeur.

Un tableau où la lumière et l'ombre seraient distribuées à quantités égales resterait froid et ne procurerait aux yeux aucun plaisir. Aussi les vrais maîtres ont-ils constamment employé le contraste au profit d'un sentiment unique. Chez Rubens, triomphe la gaieté du clair ; chez Rembrandt, domine la poésie de l'obscur.

Comme toutes les autres créations de l'esprit hu-

main, les arts décoratifs sont soumis à cette loi : que deux choses contrastantes, loin de rompre l'unité, doivent servir au contraire à l'affirmer avec énergie, en donnant plus de ressort à celle des deux choses que l'on veut mettre en lumière. En musique, l'accompagnement est une manière de contraste qui soutient le chant sans le couvrir, et se modère ou s'efface pour le faire valoir. Dans l'art dramatique, lorsque le poëte mêle quelques traits comiques parmi des scènes navrantes, son but n'est pas sans doute de varier les impressions, mais de rendre la douleur plus douloureuse et la tragédie plus tragique.

LE RAYONNEMENT.

Lorsqu'on entre dans Saint-Pierre de Rome, on aperçoit tout au fond de la basilique une lumière d'or qui rayonne en tous sens et qui éclate au sein d'une gloire d'anges. C'est une invention du Bernin pour illuminer par la transparence d'un cristal la chaire de Saint-Pierre qui est au-dessous de la Gloire et pour décorer magnifiquement la tribune de l'église. Voilà un exemple du rayonnement appliqué à la décoration monumentale d'une manière

qui rappelle un peu le théâtral sans doute, mais qui ne laisse pas d'être grandiose et imposante.

Dans le règne animal, le rayonnement est une forme de la symétrie, et il en diffère en ce qu'il n'engendre que des parties semblables, tandis que la symétrie comporte à la fois la similitude des membres bilatéraux et la disparité entre les organes supérieurs et les organes inférieurs. Ce qui dans un corps symétrique est disposé le long d'une ligne médiane est rangé dans la forme rayonnante autour d'un point central ; mais comme il est facile de concevoir un axe passant par le centre, on peut ramener ainsi la forme rayonnante au moins à la symétrie bilatérale.

Si les animaux symétriques sont supérieurs aux animaux rayonnés, si la symétrie — on peut dire ici l'eurhythmie de la figure humaine — correspond à ce qu'il y a de plus élevé, de plus grand, de plus noble, la pensée, il faut reconnaître aussi que le rayonnement, par cela même qu'il caractérise les créations rudimentaires, antérieures à l'arrivée de l'homme sur notre planète, appartient aux époques où le monde ne présentait que des spectacles sublimes. C'est par des rayons que se manifeste la splendeur du soleil. C'est en rayonnant que tous les astres brillent dans les cieux et que les aurores

boréales projettent, au sein de la nuit, leurs colorations lumineuses. Enfin, quand l'homme lui-même lève ses regards vers les constellations ou les promène autour de lui, c'est encore par rayonnement que son âme se met en communication avec l'univers, et le contemple du fond de cette chambre obscure qui est l'œil humain.

Mais le rayonnement reparaît dans les plus petits ouvrages de la nature comme dans les plus grands. La toile d'araignée est un tissu dont les fils rayonnent; l'océan est peuplé de zoophytes rayonnés, tels que les astéries, les alcyons, les anémones de mer. Partout sur la terre nous voyons fleurir le pissenlit aux rayons d'or, et, avant de figurer avec honneur dans nos jardins, la pâquerette, le bleuet, la pervenche, ornaient les champs et les bois de leurs corolles étoilées.

Comment donc l'artiste décorateur pourrait-il ne pas compter la forme rayonnée parmi les éléments de son art? Le jardinier travaille-t-il en grand, il se plaît à faire converger ses allées d'arbres vers un point central, remarquable par une colonne, un monument, une cascade, une gerbe d'eau. En perçant plusieurs avenues autour d'un rond-point, il décore magnifiquement une grande ville, et il en accuse l'importance. Il sait quelle

impression ressent un voyageur qui, arrivé dans une forêt, au centre d'une étoile, voit fuir en tous sens des routes à perte de vue et se trouve entouré de tableaux pleins de profondeur et de poésie. Souvent, sur un théâtre plus modeste, ses bassins affectent la forme d'une coquille, souvent aussi le fond de ses berceaux de treillage s'épanouit en éventail.

Et combien de fois le rayonnement ne trouve-t-il pas sa place dans les décorations intérieures, soit qu'il s'agisse d'orner une voûte sphérique ou d'embellir une abside, soit qu'on veuille donner une forme heureuse au bénitier d'une église, ou disposer avec art le pavement d'une salle ronde, elliptique, semi-circulaire ! Au Panthéon de Rome, l'intrados de la coupole est orné de caissons qui vont diminuant de largeur à mesure qu'ils s'approchent de *l'œil*, c'est-à-dire de l'ouverture percée au sommet de la voûte, et par cela même suivent des courbes convergentes, de manière à former une décoration qui réunisse la grâce d'un rayonnement curviligne au charme d'une progression décroissante. Sous le dôme des Invalides, à Paris, avant qu'on eût creusé la crypte qui devait renfermer le tombeau de Napoléon, il y avait un pavement de marbre dessiné par Mansard et dont les configurations rayonnées correspondaient

aux dispositions de la voûte, et rappelaient par leurs contours les saillants et les rentrants de la construction supérieure.

Lorsqu'un oiseau vole ou plane dans les airs, ses ailes étendues forment un rayonnement que les Égyptiens ont imité avec bonheur en sculptant un globe ailé, tantôt dans le renfoncement de la corniche en cavet qui couronne les portes de leurs temples, tantôt sur le parement lisse qui les surmonte. Tous les jours, nous voyons les grands vases qui ornent les jardins ou le vestibule d'un palais, ornés eux-mêmes d'oves allongés, de *godrons*, qui, partant du pivot, se plient aux courbures de la panse, soit dans le sens vertical, soit en dessinant des spirales élégantes. Enfin, c'est par rayonnement que procèdent quelquefois l'orfévre en façonnant la vaisselle plate, et l'horloger en traçant des rayons courbes sur la cuvette d'une montre.

Nous aurons à dire bientôt, dans cet ouvrage, les applications gracieuses que l'on peut faire du rayonnement à la parure des femmes et à la décoration des choses.

LA GRADATION.

Gradation n'est pas tout à fait synonyme de progression. Le premier de ces deux mots exprime toujours, ce qui n'est pas toujours exprimé par l'autre, une suite de transitions doucement ménagées. La progression peut être vive et même saccadée, la gradation ne l'est jamais.

De même qu'on distingue dans la science des nombres les progressions arithmétiques et les progressions géométriques, de même il faut distinguer, en parlant des dessins et des couleurs, ce qui est gradué de ce qui est progressif. Les termes 1, 3, 5, 7, 9, qui conservent entre eux une distance constamment égale, ne ressemblent pas aux termes 2, 3, 8, 16, 32, qui sont séparés par des intervalles de plus en plus grands. C'est précisément la différence qui peut exister en fait d'art entre la gradation et la progression. L'une se rapporte à une marche lente, presque insensible, l'autre à une suite de degrés qui peuvent rapidement diminuer ou grandir. Celle-ci est une succession régulière de changements, celle-là est un enchaînement de nuances.

En montant ou en descendant la gamme des

couleurs comme celle des notes de la musique, si l'on passe du violet au jaune par toutes les couleurs intermédiaires, grenat, rouge, capucine, orangé, safran, et si l'on descend du jaune au violet par les tons soufre, vert, turquoise, bleu, campanule, on aura une progression croissante et une progression décroissante. Mais si vous supposez tous ces tons légèrement modifiés par le clair-obscur, c'est-à-dire par leur combinaison avec le blanc et le noir, vous obtiendrez pour chacun d'eux une demi-teinte sombre, qui, faisant vibrer la couleur sur elle-même, rendra plus suave le passage de l'une à l'autre. Le vert clair précédera le vert pur, qui, suivi du vert foncé, ira se fondre plus facilement dans les variantes du bleu. Ce qui était une disposition progressive deviendra une gradation nuancée, comme celle qui nous conduit, par l'aurore, à la lumière et, par le crépuscule, à la nuit.

De nos jours, les Anglais, dans les enduits colorés dont ils décorent l'intérieur de leurs appartements, lorsqu'ils substituent la peinture ou le stuc à l'effet du papier peint, les Anglais, dis-je, associent des couleurs très-finement rompues et ne trouvent jamais la transition trop délicate. Il n'est pas temps encore d'apprécier cet emploi de la gradation dans l'art qui nous occupe, mais il est aisé déjà

de pressentir que tous les modes de l'ornement ont leur raison d'être ; que, selon les sentiments ou les sensations que l'on veut procurer au spectateur, on usera des brusqueries du contraste, ou des ménagements de la progression, ou des douceurs de la nuance.

Le décorateur peut sans doute se permettre exceptionnellement un début éclatant et inopiné, à l'exemple de l'orateur qui ose quelquefois un exorde ex abrupto ; mais il est plus naturel de marcher que de bondir, et si l'imprévu frappe plus fort, les impressions graduées sont toujours plus désirables et plus grandes. Il y a des personnes qui déploient toutes leurs richesses dans le vestibule de leur maison, et il est assez de mode aujourd'hui d'en faire un musée, de manière qu'en passant des antichambres aux appartements de parade, le visiteur, promptement refroidi, finit par trouver insuffisant et mince le luxe des salons où il est reçu.

Semblable à la nature qui, suivant le mot de Linné, n'avance qu'à pas mesurés, *non facit saltus*, l'âme humaine prend plus de plaisir aux gradations qu'aux secousses. Le poëte qui, errant à l'aventure par la campagne, voit passer près de lui une noce de village et subit en souriant l'aigre musique des ménétriers, éprouve bientôt un certain charme à

entendre cette musique, graduellement apaisée par la distance, et à recouvrer la paix de ses rêveries à mesure que le bruit diminue dans l'éloignement, et se perd jusqu'à devenir le silence.

LA COMPLICATION.

« La complication, dit Ziegler, est encore une face de l'art qui dérive du sentiment que Dédale a exprimé dans le tracé de son labyrinthe, Salomon, dans son mystérieux cachet, les Grecs, dans leurs méandres entrelacés, les Byzantins, les Maures, les architectes de nos cathédrales, dans leurs plus belles œuvres. Les enlacements, les mosaïques, les croisements de voûtes et de nervures sont du ressort de la complication. »

On ne saurait donner une idée plus juste de la complication qu'en la définissant par des exemples aussi bien choisis, car le mot en lui-même est un peu obscur comme la chose qu'il signifie.

Compliquer un ornement, c'est piquer la curiosité du spectateur et provoquer son esprit à une recherche qui promet de l'intéresser. Alexandre, tout grand qu'il était, lorsqu'il trancha le nœud gordien, ne fit que l'œuvre brutale d'un soldat. Pour peu qu'il eût été artiste, il eût aimé à résou-

dre autrement que par l'épée les gracieux problèmes de cette complication qui est dans l'art une charmante ironie et qui est si familière aux Orientaux. En voyant leurs cordes si ingénieusement tressées, leurs ornements où tant de droites et de courbes se mêlent, se croisent, se ramifient, disparaissent et reviennent, pour se perdre encore et encore reparaître, on éprouve un singulier plaisir à débrouiller un grimoire que l'on croyait illisible et à reconnaître qu'un secret arrangement a seulement compliqué ce qui, d'abord et d'un peu loin, semblait une inextricable confusion.

Le style ornemental des Arabes, ce style qui a créé des merveilles dans les mosquées et les maisons du Caire, a été inventé par le génie de la complication; mais comme cette complication est engendrée d'ordinaire par un enchevêtrement de figures géométriques, elle cache une régularité qui permet de débrouiller l'énigme. Quelquefois, une étoile peu apparente se répète dans l'ornement, accompagnée d'étoiles plus petites, et alors on finit par la distinguer à travers un dédale de courbes interrompues et de lignes brisées. Quelquefois, c'est un polygone dont tous les côtés sont les cordes d'un cercle que le dessinateur a fait disparaître après l'avoir tracé, et alors les rayons, se coupant à

la circonférence sur des points marqués par le compas, se dispersent avec ordre et iront se briser encore un peu plus loin pour former des polygones moindres soudés entre eux par d'invisibles trapèzes, de sorte, que, au moyen de détours et de retours prévus, tous ces rayons divergents se résoudront en de nouvelles convergences.

Mais lorsque la surface ornée selon le goût arabe n'offre aucun motif dominant, indiqué par son isolement ou par sa couleur, le spectateur n'a plus devant lui qu'un assemblage régulièrement confus de triangles, de losanges, de roues, de demi-lunes, de trèfles, de pentagones imparfaits, de méandres inachevés, qui se pénètrent, se coupent, se rachètent, se correspondent, se rapprochent pour se fuir, et se touchent un instant pour s'éloigner aussitôt et se dissoudre dans un labyrinthe sans issue et sans fin.

Les Arabes ont ainsi réalisé l'étrange phénomène qui consiste à produire un désordre apparent avec l'ordre le plus rigoureux. Semblables à leurs contes interminables, où se compliquent et s'emmêlent des événements imaginaires, et où l'on aime à s'égarer avec le conteur, la trame de leurs ornements procure à l'esprit le plaisir d'être vivement intrigué et le plaisir de dénouer l'intrigue.

La figure qui suit sera, si l'on veut, une image mnémonique des vérités développées dans cette Introduction, et les rendra visibles.

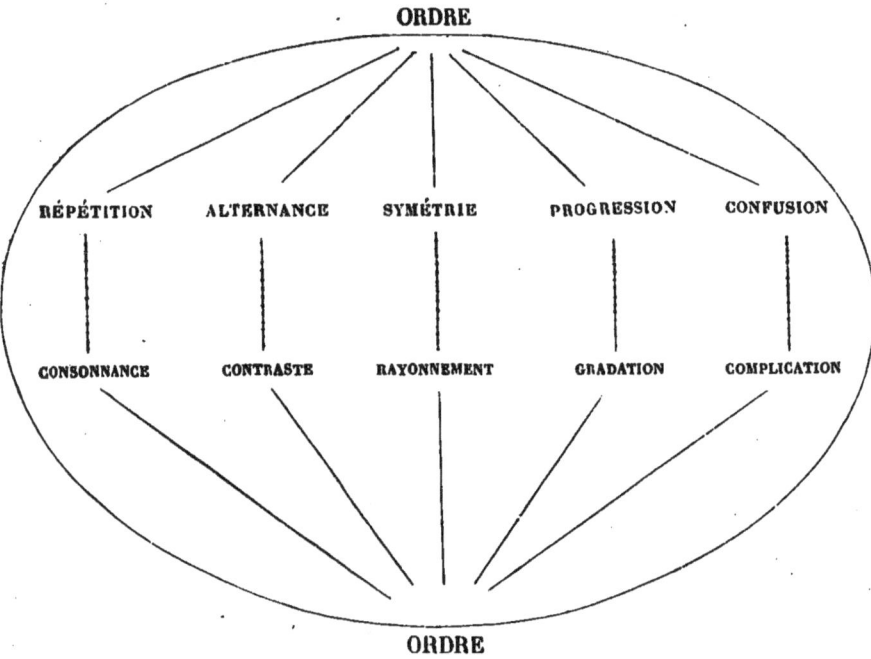

De tout ce qui précède, il résulte, en résumé, qu'il n'est pas de décoration, dans les ouvrages de la nature, comme dans les inventions de l'homme, qui ne doive sa naissance à l'un des principes générateurs que nous avons énoncés, savoir : la répétition, l'alternance, la symétrie, la progression,

la confusion équilibrée, ou bien à l'une de ces causes secondes : la consonnance, le contraste, le rayonnement, la gradation, la complication, ou bien, enfin, à une combinaison de ces divers éléments, qui *tous* vont se confondre dans une cause primordiale, génératrice des mouvements de l'univers, l'ORDRE.

DIVISION DE L'OUVRAGE

Dans un temps où l'on s'intéresse plus que jamais aux arts décoratifs, dans un temps où tout le monde paraît jaloux de s'en occuper, il est assez étrange que l'on oublie l'objet le plus digne d'être orné, la figure humaine, et que l'on ne songe point à parer les personnes avant de décorer les choses.

Lisez une nomenclature des arts décoratifs : vous y verrez figurer en première ligne l'orfévrerie, la céramique, la sculpture en bois et en ivoire, la ciselure, les armes, les tapis; on comptera, parmi les professions que l'art ennoblit, le bijoutier, le verrier, l'émailleur, le mosaïste, et le bronzier, et le ferronnier, et le relieur ;... mais on n'y comptera ni celui qui invente des coiffures, ni celle qui invente des costumes et des modes, comme s'il ne fallait pas autant et plus de goût pour construire l'élégance d'une chevelure, pour choisir une étoffe et en adapter les formes et les couleurs à la beauté vivante, pour ajuster des dentelles, nouer des rubans, poser des fleurs et des plumes, manier des blondes, des tulles et des gazes, que pour parer le maroquin,

dessiner un pavement, tourner le fer d'une grille ou imaginer une jolie entrée de serrure.

Quelle différence pourtant de la grâce d'un être vivant à la beauté d'un objet inerte! Un vase, un lustre, un plateau de laque, un flambeau, si l'art s'en est mêlé, sont faits pour nous réjouir la vue, et rien de plus; mais quand nous voyons une femme que la nature et l'art ont élégamment parée, si nous avouons qu'elle nous plaît, il n'y a pas loin de cet aveu à l'émulation de lui plaire, et une telle réciprocité suffit pour que l'embellissement de la figure humaine soit, de toutes les décorations, la plus intéressante, la plus aimable, la plus noble, parce qu'elle touche à la sympathie des esprits, à l'échange des âmes.

Il nous est donc commandé, dans le présent ouvrage, de commencer par les créatures animées, et si nous voulons suivre la marche qu'a suivie la formation du monde où nous sommes, de passer du simple au composé. L'individu, la famille, la société, tels sont les trois aspects sous lesquels se présente le genre humain. Il nous paraît donc naturel de diviser ce livre en trois parties, dont la première sera consacrée à la parure des personnes, la seconde aux ornements de la maison, la troisième à la décoration des villes et des monuments.

LIVRE PREMIER

DE LA GRAMMAIRE DES ARTS DÉCORATIFS

DE LA PARURE DES PERSONNES

Avant d'aborder ce sujet délicat, subtil et attrayant, il importe de rappeler quelques-unes des idées que nous avons émises, dans la *Grammaire des arts du dessin*, touchant le caractère esthétique des lignes et des couleurs.

Qui le croirait? c'est par des lignes arides, c'est par l'austère géométrie que doit commencer l'étude de la parure. Cette jolie femme qui est enfermée à son insu dans un réseau de parallèles inexorables, comme le serait un oiseau dans sa cage, un invisible treillis de verticales et d'horizontales emprisonne sa beauté mouvante et libre. Il semble qu'elle ait été mise au carreau par un suprême dessinateur, qui, effaçant les angles droits qu'il avait tracés pour construire sa figure, n'en laisserait plus voir que la grâce.

Le type du corps humain étant libre en dépit de

sa symétrie, et symétrique en dépit de sa liberté, il faut s'attendre à retrouver jusque dans ses mouvements les verticales et les horizontales que le dessinateur a effacées, mais dont il reste cependant quelque trace dans les axes du corps, dans la ligne médiane de la face, dans le parallélisme qui existe entre les sourcils et les yeux, entre les yeux et la bouche. Mais si par la pensée nous suppléons ces lignes à demi disparues, ou si nous les dessinons à nouveau, comme elles ont à la fois une signification morale et une valeur optique, nous ne pouvons échapper à l'empire de leur double expression.

DES VERTICALES ET DES HORIZONTALES

I

DANS LA PARURE DES PERSONNES, LA RÉPÉTITION DES VERTICALES TEND A HAUSSER LE CORPS ET LA RÉPÉTITION DES HORIZONTALES TEND A L'ÉLARGIR.

Nous l'avons dit et prouvé dans la *Grammaire des arts du dessin*, les verticales, les horizontales et les obliques produisent des sensations en même temps qu'elles éveillent des sentiments ; mais ici nous n'avons à les considérer que dans leurs rap-

ports avec le jugement qu'en portent nos yeux. Je dis le *jugement*, parce que les yeux de l'homme, instrument admirable sans doute, mais très-imparfait encore, seraient en proie à des illusions, à des erreurs continuelles, si continuellement l'expérience ne venait rectifier ces erreurs et nous avertir de ces illusions. Les savants l'ont démontré et l'observateur le constate chaque jour, l'œil n'est pas seulement un organe passif de la sensation, il est aussi l'élève du jugement et du sentiment. Il commence par être un instrument défectueux au service de l'âme, qui ensuite le redresse, le perfectionne pour s'en mieux servir.

Cela étant, examinons quelle sera l'impression produite sur nous par la vue des verticales et des horizontales répétées.

La verticale s'élève, l'horizontale s'étend ; l'une se dresse, l'autre se couche. Il est donc naturel que ces deux lignes se rattachent à des idées toutes différentes. Qu'est-ce que la hauteur d'un corps ? C'est le nombre de degrés qu'il occupe sur l'échelle verticale. L'homme physique étant cinq fois plus haut qu'il n'est large, présente une figure en qui le sens de la hauteur est frappant ; mais pour que nous en soyons frappés, il faut que la figure soit perpendiculaire au sol.

A l'inverse, les animaux, dont le corps est parallèle à la ligne de terre, sont tous plus longs dans le sens de cette ligne que dans le sens de la hauteur, même l'éléphant, bien qu'il soit tellement trapu qu'on pourrait le croire inscrit dans un carré. Mais dès qu'ils s'élèvent au-dessus de l'horizon, dans la silhouette que présente leur image, c'est la hauteur qui domine. Le chien que l'on fait danser, le cheval qui se cabre, la chèvre qui veut brouter les feuilles d'un arbre, changent de dimension, pour ainsi parler, en devenant plus hauts que larges. Et si la conformation naturelle de l'animal fait suivre à son corps une ligne oblique, sa tendance à la verticale le rend immédiatement moins large que haut. La girafe, par exemple, est une figure en élévation, parce que son train de derrière étant plus court que celui de devant la fait se tenir presque debout. Il en est de même des arbres et des plantes : la plupart s'élèvent ; aussi leur grandeur est-elle mesurée par la verticale, tandis que dans les plantes qui s'étalent ou tendent à se coucher, tel que le rhododendron, le mahonia, la dimension dominante est mesurée dans le sens de l'horizon.

En architecture, les supports qui sont nécessairement verticaux, les piliers, pieds-droits et colonnes, sont toujours plus élevés que larges, quelque

ramassés qu'on les suppose ; en revanche, les parties supportées sont toujours, si robustes qu'elles soient, plus développées horizontalement qu'en élévation.

Voilà comment nous attachons à la verticale l'idée de hauteur, et à l'horizontale l'idée de largeur.

S'il en est ainsi, étant donné deux surfaces égales en dimension, deux cercles, par exemple, celui-là devra paraître un peu haut qui sera divisé par des lignes verticales, parce qu'en répétant l'affirmation de la hauteur ces lignes porteront notre esprit vers cette dimension. L'un et l'autre des deux cercles auront une légère tendance à l'ovale, chacun dans le sens de ses rayures. De même, si au lieu de deux cercles on prend deux carrés, les perpendiculaires élèveront l'un, les transversales élargiront l'autre.

Hâtons-nous de le dire, l'expérience physique peut amener deux résultats différents. Si la convexité de l'œil est plus prononcée de haut en bas que de droite à gauche, les verticales seront plus vivement perçues. Si l'œil, au contraire, est plus convexe de gauche à droite que de bas en haut, les horizontales le frapperont davantage. Mais il faut

distinguer ici entre la *vue-sensation* et la *vue-sentiment*, et qu'il nous soit permis de rappeler à ce sujet la belle observation de Voltaire : « Quand je vois un homme à cinq pas, son diamètre est double ou environ de ce qu'il était quand je le voyais à dix pas, et cependant cet homme me paraît toujours de la même grandeur. Ni la géométrie ni la physique ne résoudront ce problème. » (*Philosophie de Newton*.) C'est qu'en effet notre œil, instruit, réformé par l'intelligence, a renoncé à lui transmettre des illusions qui ne seraient pas acceptées par elle. L'instrument, d'abord passif, est devenu raisonneur et sensible comme son maître.

D'ailleurs, si la science poursuit des vérités rigoureuses, l'art ne vit que d'heureux mensonges. Les maîtres graveurs enseignent à leurs élèves — mes maîtres Calamatta et Mercuri me l'ont enseigné — que les tailles perpendiculaires à la base du tableau sont celles qui sont les plus voyantes ; que, pour tranquilliser certains objets et les faire fuir, ou les étendre, comme l'eau, il faut les rendre de préférence par des tailles couchées. Or nul doute que, de deux surfaces égales, la plus voyante ne soit la plus grande, et elle ne pourra l'être que dans le sens où on l'aura montrée.

Les femmes, qui sont, en fait de parure, les artistes par excellence, les femmes n'ont pas consulté les physiciens pour savoir ce qui pouvait mettre en relief leur beauté ou en sauver les défauts. Elles emploient la *vue-sentiment* et ne s'adressent qu'à celle-là. Jamais on n'obtiendra d'une femme embarrassée de sa haute taille qu'elle porte une robe rayée de haut en bas, de même qu'on ne persuadera jamais à une femme petite qu'elle peut se grandir au moyen de bandes en travers. Instinctivement les femmes comprennent à merveille qu'il faut diriger l'attention du spectateur dans un autre sens que celui de leurs défauts. Notre première proposition est pour elles un axiome.

Nous voilà donc en possession d'une première loi qui pourra s'appliquer aux personnes comme aux choses : la répétition des verticales sur une surface tend à la hausser; la répétition des horizontales tend à l'élargir. Il est ainsi prouvé que la froide et abstraite géométrie a des rapports secrets avec l'élégance et qu'elle pourra donner des conseils à la beauté.

DE L'INDIVISION

II

DANS LE VÊTEMENT ET DANS LA PARURE, L'INDIVISION EST UN ÉLÉMENT DE GRANDEUR

Les observations qui précèdent, touchant l'éducation de l'œil humain par l'âme humaine, nous autorisent à dire que l'esthétique et la physique pure sont deux sciences qui ne s'accordent pas toujours parfaitement, bien qu'elles doivent sans doute se réconcilier dans une identité supérieure. Quelques physiciens et notamment l'auteur d'un livre intéressant, qui a pour titre *l'Optique et les Arts*, et dont l'objet est suffisamment expliqué par ce titre même, M. Laugel, prétendent que l'idée de grandeur est pour nous inséparable de l'idée de mesure; que ce qui est indivis nous paraît toujours trop petit; que « de deux lignes de même longueur, l'une divisée en un certain nombre de parties égales, l'autre indivise, la seconde paraît la plus courte... »

Si cela était vrai, l'esthétique serait ici en complet désaccord avec la physique. Moralement, diviser, c'est amoindrir. Dans l'ordre social, la

division des héritages a diminué la grandeur des familles. Dans l'art de la guerre, le plus sûr moyen d'affaiblir l'ennemi est de le diviser, et le bon sens populaire a exprimé ces vérités diverses par un adage : *division, destruction*. Il serait étrange que les lois de l'esprit fussent aussi peu en harmonie avec les lois de l'optique. Tâchons de résoudre ce problème, non point par la géométrie, comme dit Voltaire, mais par l'observation esthétique, c'est-à-dire par les décisions du sentiment.

Et d'abord il faut distinguer.

Le physicien peut avoir raison lorsqu'on se trouve en présence d'une surface très-grande, comme celles que nous offre quelquefois l'architecture. Représentons-nous, par exemple, un mur de cent mètres de long sur vingt mètres de haut, un mur tout uni ; notre œil n'aura aucun moyen d'en mesurer la grandeur, car pour mesurer il faut une mesure quelconque, un objet de comparaison, une *échelle*. Supposez, au contraire, dans cette grande surface, une porte, quelques fenêtres, ou un homme qui s'est accoté à la muraille, aussitôt nous aurons un objet de comparaison qui nous permettra d'apprécier mentalement la dimension colossale du mur. De plus, en quelque endroit que le

spectateur soit placé, la superficie du mur, par l'effet de la perspective, présentera des raccourcis plus ou moins considérables, suivant le point d'où on le verra. Si le mur est uni, l'œil glissera sur la surface et perdra une partie des extrémités. Si, au contraire, le mur est divisé par des pilastres ou des colonnes engagées, le rayon visuel, arrêté, accroché par les reliefs successifs, atteindra le mur jusqu'au bout, au moyen des divisions que la lumière et l'ombre lui rendront sensibles, et la partie la plus éloignée du mur, qui aurait presque échappé à la vision, sera beaucoup moins perdue à cause des saillants et des rentrants qui en accuseront la présence.

Par les mêmes raisons, les grands bassins qui ornent les jardins et les parcs, comme ceux que l'on voit aux Tuileries, à Versailles, à Saint-Cloud, paraissent moins grands qu'ils ne sont, lorsqu'ils n'offrent qu'une plaine tout unie, sans accidents, sans jets d'eau, sans sculptures surnageantes ni aucune de ces divisions qui, comme un ou deux cygnes, arrêteraient le fuyant de la perspective, et permettraient de comparer la grandeur du bassin à une grandeur connue. Il est donc vrai que les vastes surfaces peuvent être agrandies par le seul fait qu'elles ne sont pas indivises.

Toutefois, ce qui est augmenté ici en apparence, c'est la grandeur de dimension plutôt que la grandeur esthétique ; c'est la grandeur *vue* plutôt que la grandeur *sentie*. Nous n'avons donc pas à revenir sur ce que nous avons dit touchant le caractère sublime des étendues indivises, comme les masses colossales de certains pylônes égyptiens, comme les Pyramides, comme les plaines de la mer, qui sont sublimes par leur indivision même, par leur formidable unité.

Mais s'il est constant que les grands espaces peuvent paraître plus grands encore, matériellement, quand ils sont divisés, il n'en est pas de même pour les surfaces et les corps dont la proportion nous est familière. Or rien ne nous est plus familier que la figure humaine, et pour la mesurer du regard nous n'avons pas besoin de comparaison, nous n'avons pas besoin d'échelle.

Veut-on s'assurer que la division rapetisse, à moins qu'elle ne soit dans le sens de la hauteur, il suffit de comparer la femme que l'on surprend le matin dans un peignoir, à cette même femme quand elle porte une robe à taille ajustée, qu'elle est divisée par le corsage, coupée par une ceinture, attifée de rubans sur plusieurs points. L'effet d'a-

grandissement sera plus frappant encore si le peignoir est tout uni, je veux dire s'il n'est pas divisé par des bigarrures. Mais qu'est-ce que l'unité de ton, si ce n'est l'indivision de la couleur? Du reste, notre seconde proposition rentre dans la première et la confirme. La répétition des verticales rehausse. avons-nous dit, et pourquoi? parce qu'elle divise la largeur; et la répétition des horizontales élargit, pourquoi? parce qu'elle divise la hauteur. Or, s'il est admis que la division diminue la hauteur dans un cas, la largeur dans l'autre, n'en faut-il pas conclure que l'indivision doit produire l'effet contraire? Et qui ne sent que les prêtres ont voulu se grandir en portant une soutane indivise et d'un seul ton?

DE L'AMPLEUR.

III

L'AMPLEUR, QUAND ELLE N'EST PAS EXAGÉRÉE,
AJOUTE A LA FIGURE HUMAINE UNE GRANDEUR A LA FOIS OPTIQUE
ET MORALE.

Tout le monde sait combien un homme paraît grandi lorsqu'il est déguisé en femme, et combien une femme semble rapetissée lorsqu'elle est travestie en homme. La raison de ces apparences est

facile à concevoir. Elle tient en même temps à une erreur optique et à une illusion du sentiment.

D'abord notre costume d'homme présente, dans la partie inférieure du corps, des lignes qui sont parallèles en sens vertical, si l'homme est debout et immobile. Les jambes couvertes d'un pantalon forment, pour ainsi dire, deux longs cylindres; mais si on les couvre d'une jupe, les deux cylindres disparaissent sous un vêtement qui a la figure d'un cône tronqué, et les verticales sont remplacées par des obliques. Or, d'après cet axiome de géométrie,

que l'oblique est plus longue que la perpendiculaire, la ligne qui va de la ceinture au sol est beaucoup plus grande dans une personne en jupon que dans une personne en pantalon ou en culotte collante, parce que l'œil mesure la longueur de la ligne en sui-

vant l'oblique depuis la taille jusqu'à l'extrémité de la robe, et n'aperçoit pas le point où finissent réellement les pieds. Si la ligne MO, perpendiculaire au sol, mesure la vraie distance de la ceinture au talon, l'œil prolonge cette ligne jusqu'au point N et remplace la ligne OM, qu'il ne voit point, par la ligne NM. Que si la robe est allongée encore par une traîne, l'erreur optique en sera augmentée, mais seulement jusqu'à l'endroit où la traîne, rentrant dans la ligne horizontale, arrêtera les plis obliques de la robe et en déterminera la longueur.

Il est donc certain que, physiquement, l'ampleur du vêtement des femmes est un artifice qui ajoute à leur taille, et cela est si vrai que, lorsque la mode a voulu que la robe, devenue ce qu'on appelle un *costume*, serrée sur la hanche et raccourcie, tombât des deux côtés en lignes presque verticales, les femmes ont paru plus petites, et ont bien vite abandonné une mode qui les avait amoindries et appauvries.

D'ailleurs, il en est de l'art du vêtement comme des autres arts, l'ampleur y produit un effet esthétique, un effet de sentiment, qui est d'agrandir. Un magistrat, dans sa simarre aux plis abondants, une femme, dans les bouffants de sa jupe et de ses man-

ches, nous donnent l'idée d'un personnage important par cela seul qu'ils tiennent plus de place dans le champ qu'embrassent nos yeux, et qu'il faut plus de temps au regard pour parcourir en son entier l'image qui lui est offerte, et pour la mesurer en tous sens. Une certaine présomption de dignité s'attache donc à l'ampleur, qui agrandit, parce qu'elle est le contraire de la mesquinerie, qui diminue.

Toutefois c'est là une de ces vérités délicates qui veulent être délicatement comprises. Exagérer l'ampleur, ce serait aller contre la fin qu'on se propose; ce serait manquer le but en le dépassant, parce que l'excès ne pouvant se produire qu'en largeur finirait par étaler la personne, par l'écraser, à moins que, pour racheter cet élargissement du corps que donneraient des bouffants ou des paniers, on n'élevât sur la tête tout un édifice de frisures et de plumes, comme celui que portaient la princesse de Lamballe et Marie-Antoinette, pendant le règne de la poudre.

L'ampleur est donc, dans la parure, un élément certain de grandeur, mais à la condition de ne pas altérer la configuration naturelle du corps humain, dont la silhouette doit toujours franchement pré-

senter le sens dominant de l'élévation. Contenue dans cette mesure, l'ampleur produit l'illusion du grand, non pas seulement parce qu'elle agrandit l'image optique, mais parce qu'elle nous fait instinctivement attribuer un surcroît d'importance à la personne amplement vêtue, amplement parée, en augmentant la place qu'elle occupe dans l'esprit, en raison même de la place qu'elle remplit dans l'étendue.

DES COULEURS ET DE LEUR EXPRESSION.

IV

QUELQUE VARIABLE QUE SOIT L'EFFET DES COULEURS, CHACUNE D'ELLES A SON CARACTÈRE PROPRE, QUI EST EN RAPPORT AVEC NOS SENTIMENTS.

Les couleurs et les formes sont, pour ainsi dire, les voyelles et les consonnes du silencieux langage que nous parle la création, et ces deux termes se réunissent dans la lumière, qui nous fait comprendre les formes et nous fait voir les couleurs, en donnant aux unes leur relief, aux autres leurs qualités et leurs nuances.

La nature n'emploie pas toujours les deux expressions; elle n'a pas tout dessiné, ni tout coloré.

Le ciel, l'air, le brouillard, ont des couleurs qui ne sont pas limitées par un contour. Avant que le disque du soleil soit visible à l'horizon, l'aurore nous ouvre un écrin de couleurs qui ne sont emprisonnées dans aucune forme, de sorte que, sans traverser aucun dessin, notre œil peut aller de la blancheur de l'aube au noir de la nuit, en passant par le jaune d'or, l'orangé, le vermillon, le pourpre, le violet et ce bleu sombre qui confine aux ténèbres. Par contre, la nature a dessiné avec précision certaines formes sans y ajouter une teinte saisissable, comme, par exemple, le cristal de roche, le carbonate de chaux; aussi les appelons-nous *incolores*.

Lorsque les deux expressions se trouvent réunies, il en est toujours une qui domine, et, soit que la forme l'emporte sur la couleur, ou la couleur sur la forme, ce n'est pas seulement à nos yeux que l'une et l'autre s'adressent, mais aux facultés intimes de notre âme. Sans parler des significations particulières et purement locales que les différents peuples y ont attachées, les couleurs ont des affinités humaines, des harmonies avec nos idées, mais surtout avec nos affections morales, avec nos passions. C'est pour cela que les femmes, conduites par le sentiment, attachent plus d'importance que nous à la couleur.

Ce n'est pas arbitrairement que nous trouvons de la gaieté dans la lumière, du mystère et de la mélancolie dans l'incertitude des ombres, de la tristesse dans la nuit. S'il est des contrées, telles que l'Inde et la Chine méridionale, où le blanc est un signe de deuil, c'est que les peuples de ces contrées sont noirs ou basanés, et que l'opposition tranchante du noir au blanc est dure et affligeante pour le regard. Il est à remarquer, au surplus, que le deuil est partout symbolisé par une *non-couleur*, car on peut appeler ainsi le blanc aussi bien que le noir, puisque toutes les couleurs s'évanouissent dans l'un et s'éteignent dans l'autre.

Sans doute une couleur est peu de chose en elle-même, et elle n'a toute sa vertu que lorsqu'elle contraste ou s'harmonise avec d'autres couleurs. Toutefois, entre ces deux extrêmes, le blanc, qui résume tous les rayons du soleil, et le noir, qui n'en réfléchit aucun, chaque couleur a des accents et des caractères qui lui sont propres, et chacune s'égaye en se rapprochant de l'extrême clair, par son mélange avec le blanc, de même qu'elle s'attriste et dépérit en se rapprochant de l'extrême sombre par son mélange avec le noir. Quant au noir pur, s'il est, dans le costume des grands d'Espagne,

une marque de noblesse, un symbole d'orgueil, c'est que l'austère habit du prêtre a dû paraître une dignité et un privilége chez ce peuple dévotieux, qui est chrétiennement humble, mais humainement fier.

Le *jaune* est le fils aîné de la lumière, et il ne faut pas s'étonner si une nation de coloristes, les Chinois, le regardent comme la plus belle des couleurs. Sans le jaune, il n'y a point de spectacle splendide. La nature en a teint la carnation des races humaines les plus élevées ; elle en a coloré le plus précieux des métaux, et ces graminées *plébéiennes*, comme les appelle Linné, qui renferment les plus nécessaires des aliments : les épis mûrs du froment et du seigle, les grains du maïs, même les grains de l'orge, et cette fine paille qui, après avoir porté les épis, devient un objet de parure lorsque, tressée par les femmes, elle leur fait des chapeaux qui les garantissent du soleil en jetant sur leur teint une ombre dorée.

Coupé par le noir, le jaune caractérise la robe des animaux les plus terribles et des mouches les plus dangereuses, le tigre, la panthère, la guêpe, et cette opposition du noir au jaune est aussi très-goûtée dans les pays où les passions sont ardentes

et violentes. Elle sied bien aux Nubiennes, aux femmes arabes ; elle plaît surtout aux Espagnoles et forme une harmonie de sentiment avec le caractère redoutable de leurs sourcils noirs, de leurs yeux étincelants, exprimant l'audace et la menace autant que l'amour.

Le *rouge* est une couleur de prédilection chez tous les peuples du monde. Aussi distant du jaune et du blanc que du bleu et du noir, il occupe le centre des couleurs primordiales et c'est en lui que se rencontrent et se marient l'aurore et le soir. De même qu'il donne la vie au visage humain en y faisant transparaître la circulation du sang, de même il anime toutes les surfaces où il apparaît, et il avive tous les concerts où il joue un rôle. « C'est avec le rouge, dit Bernardin de Saint-Pierre, que la nature rehausse les parties les plus brillantes des plus belles fleurs. Elle en revêt aux Indes le plumage de la plupart des oiseaux, surtout dans la saison des amours. Il y a peu d'oiseaux alors à qui elle ne donne quelque nuance de cette riche couleur. Les uns en ont la tête couverte, comme ceux qu'on appelle cardinaux. D'autres en ont des pièces de poitrine, des colliers, des capuchons, des épaulettes. Il y en a qui conservent entièrement le

fond gris ou brun de leurs plumes, mais qui sont glacés de rouge comme si on les eût roulés dans le carmin. D'autres en sont sablés, comme si l'on eût soufflé sur eux quelque poudre d'écarlate. »

Placé entre la vivacité des tons clairs et la tranquillité des tons sombres, le rouge a une expression de dignité, de magnificence et de pompe. Dans la robe des juges criminels, il a quelque chose d'imposant et de terrible. Dans le costume des princes de l'Église, dans l'uniforme des militaires, dans la parure des femmes, il répond à des intentions d'orgueil, de vaillance et d'expansion. Il affirme la volonté; il appelle, il provoque le regard.

L'expression du *bleu* est celle de la pureté. Il n'est pas possible d'attacher à cette couleur une idée de hardiesse, d'exubérance ou de plaisir. Le bleu est une teinte discrète et idéale qui, rappelant l'insaisissable éther et la limpidité des mers calmes, doit plaire aux poëtes par son caractère immatériel et céleste. Il ne convient pas encore ou il ne convient plus, comme les tons de l'or et du feu, à la saison d'aimer. C'est du reste, de toutes les couleurs, celle qui monte le plus haut dans la gamme du clair-obscur, et celle qui descend le plus bas. Rien ne ressemble plus au blanc que le bleu clair,

— aussi blanchit-on le linge avec du bleu, — et rien ne ressemble plus au noir que le bleu foncé, le *bleu d'enfer*, comme disent les teinturiers. Il en résulte que cette couleur est plus susceptible que les autres de se rapprocher des extrêmes et de changer par là de caractère. Elle peut convenir, dans le clair, au vêtement d'une jeune fille innocente, et dans l'obscur, aux affections romantiques, aux pensées du soir. Elle semble indiquer alors un esprit qui commence à se désintéresser des choses réelles et qui incline à la solitude, au mystère, au silence.

A d'autres sentiments correspond la couleur complémentaire du bleu, qui est l'*orangé*. Mélange de lumière et de chaleur, de jaune et de rouge, l'orangé a un rôle brillant dans les décorations de l'univers; il avive les concerts de l'aurore, et, traversant les drames du couchant, il ajoute ses vibrations nombreuses aux spectacles, sans cesse nouveaux, que nous donne la retraite du soleil. Mais, dans la parure des femmes, l'orangé ne peut figurer qu'à petites doses, accessoirement et à titre d'écho ou de consonnance, d'abord parce qu'il rentre dans les deux teintes dont se compose la carnation chez les peuples qui ne sont pas noirs, en-

suite parce qu'il y a quelque chose de légèrement acide dans la couleur orangée, comme dans le fruit qui lui a donné son nom.

La couleur dont la nature a teinté le champ de tous ses tableaux, le *vert*, est la plus propre à servir de fond aux autres couleurs. Elle se marie à merveille avec le jaune et le bleu qui l'ont engendrée ; elle exalte le rouge, et il n'est pas de fleur ou de fruit mûr qu'elle ne fasse valoir par une analogie ou un contraste. Comme elle tempère l'éclat du jaune par la tranquillité du bleu, elle est à la fois riante et modeste, claire et tendre. Le vert ne pouvant éveiller que des idées aimables et douces, des souvenirs gracieux comme celui du printemps et des autres promesses de la nature, le vert est fait pour reposer l'esprit comme il repose la vue. C'est seulement dans sa combinaison avec le noir que le vert peut devenir un symbole de tristesse. Il caractérise alors les plantes qui croissent parmi les ruines, comme le lierre, et celles qu'on affecte à l'ornement des tombeaux.

Mais entre le bleu et le rouge se place une couleur qui a une signification frappante de concentration, d'opulence étouffée, de mélancolie : le *violet*.

Il contient le rouge de la vie, mais le rouge envahi par le bleu et assombri. Dans les rites de l'Église chrétienne, le violet est le ton adopté pour les temps d'abstinence, et si la soutane des évêques se distingue par cette couleur, c'est que leur violet, plus chargé de cramoisi que celui de l'arc-en-ciel, tire sur le pourpre et semble cacher ainsi, sous une cendre bleue, l'orgueil et l'incandescence du rouge. Dans son vrai ton, tel que nous le donne le spectre solaire, le violet est une couleur qui a été brillante et riche, mais qui ne l'est plus. Du violet se rapproche quelquefois le bleu de la pervenche qui faisait tressaillir le cœur attristé de Rousseau, et c'est par un arrêt infaillible du sentiment que le langage populaire appelle la scabieuse au pourpre obscur « fleur des veuves ».

Il est donc vrai que les couleurs ont par elles-mêmes un caractère non-seulement optique, mais en quelque sorte moral, par leur étroite liaison avec le sentiment, en dehors du sens religieux ou des préférences nationales qu'ont pu leur donner les différents peuples, comme l'ont fait par exemple, les Arabes et les Turcs pour le vert, parce qu'il était la couleur favorite de Mahomet. Tout n'est pas relatif, tout n'est pas arbitraire et variable,

même en ce qui nous paraît être la chose la plus variable et la plus arbitraire du monde, la couleur ; mais dans le vêtement et la parure, une couleur n'a son expression propre que lorsqu'elle est isolée ou lorsqu'elle est dominante, c'est-à-dire lorsque les couleurs qui l'accompagnent sont employées pour ajouter à son éloquence et pour contribuer à son triomphe.

DE L'ASSORTIMENT DES COULEURS DANS LA PARURE

V

LA NATURE AYANT ASSORTI LA COULEUR DU TEINT
AVEC CELLE DES YEUX ET DES CHEVEUX,
ON PEUT EN INDUIRE QUELQUES LOIS GÉNÉRALES POUR L'ASSORTIMENT
DES COULEURS DANS LA PARURE.

Avant de lire ce qui concerne l'adaptation des couleurs à l'ornement de la figure humaine, il importe que le lecteur se souvienne ou s'informe de ce que nous avons développé dans la *Grammaire des arts du dessin* touchant la loi des couleurs complémentaires, le blanc et le noir, le mélange optique, la vibration des couleurs et les changements que leur feront subir les différentes lumières qui doivent les éclairer.

Nous venons de dire les rapports secrets de la couleur avec le sentiment. C'est de sa valeur optique, des sensations qu'elle procure et de ses convenances relatives dans la parure des personnes, que nous allons maintenant parler.

Et d'abord ce chapitre s'adresse exclusivement aux femmes, car dans le spectacle de la vie toute la couleur aujourd'hui est de leur côté. Chez les peuples primitifs, qui sont plus près de la nature, plus jeunes, plus soumis à l'empire du sentiment, l'homme aime la couleur presque autant que la femme. Le sauvage, se trouvant sans doute trop monochrome, cherche à s'embellir en se tatouant ; le cacique se fait une coiffure avec des plumes aux couleurs éclatantes ; le Marocain, le Nègre, l'Arabe, l'Indien, se parent de tons voyants. Mais partout où la civilisation se complique et se développe, l'homme abandonne aux femmes la couleur ; il devient lui-même incolore et sombre, et déjà, dans toute l'Europe, il est en habit noir. Il n'y a guère, de notre temps, que les militaires qui conservent dans leur costume les variétés et les vivacités de la couleur ; et tandis que les nations avouent leur fraternité par la similitude de leurs vêtements civils, les soldats et leurs chefs sont contraints d'accuser encore, par des uniformes diversement colorés,

des intentions originales dans leur manière de se vêtir pour tuer leurs semblables. Mais les femmes ne renonceront jamais à ce moyen de plaire qui est la couleur; jamais elles ne consentiront à désarmer.

Bien que les nuances des cheveux et celles de la peau soient extrêmement variées, on peut ramener ces nuances à quelques variétés principales, et l'on peut dire que les cheveux des femmes sont noirs, blonds, roux, châtains ou cendrés. A ces couleurs de cheveux correspond d'ordinaire une certaine variété du teint. Il est rare que les cheveux noirs tranchent sur une peau blanche, à moins que les cheveux eux-mêmes ne soient adoucis par la même cause qui a blanchi la peau, comme on le remarque chez les Anglaises et les Irlandaises, dont la fraîcheur se conserve dans l'humidité et les brouillards de leur île, et chez les Anversoises, en qui le croisement des races espagnole et flamande a produit le mélange d'une carnation claire avec une chevelure méridionale. Les unes et les autres ont les cheveux et les yeux d'un noir brillant, mais sans dureté, qui ne ressemble pas au noir des Italiennes ou des Espagnoles. La vraie brune a le teint mat et chaud, depuis le jaune jusqu'à l'olivâtre, et sa prunelle escarbouclée se détache sur une conjonc-

tive d'un blanc doré. La nature est partout d'accord avec elle-même. La blonde? elle est dans la vie telle que Rubens l'a représentée dans ses tableaux : sa chair rose, fine, transparente, participe du blond. A l'hôtel Rambouillet, on appelait les blondes des *lionnes*. Les cheveux châtains s'assortissent à merveille avec le ton le plus ordinaire de la chair en Europe ; leur rougeur étouffée et pâlie est en parfaite consonnance avec ce jaune rompu par des demi-tons gris-bleu et roses, qui est la teinte habituelle de la peau. Les chevelures ardentes, fauves, correspondent à une peau blanche et d'un bel éclat, et les yeux des rousses sont d'une couleur qui tire sur le marron.

Le blond des cheveux est-il cendré, comme s'il était couvert d'une légère couche de poussière, cette fine poudre semble répandue aussi sur la chair et avoir adouci les yeux et tranquillisé le brillant de la peau. Ainsi chaque tempérament a son harmonie toute faite, ou du moins toute préparée. Il ne s'agit pour l'artiste que de rendre cette harmonie plus suave ou plus piquante, de prononcer ce qui demeure indécis, de relever ce qui est fade, de tempérer ce qui est dur, de donner enfin du relief à ce qui plaira, en rachetant ce qui peut déplaire.

Ces variétés de la carnation et de la chevelure appellent sans doute des tons différents ; néanmoins il est des couleurs qui vont bien à toutes les physionomies : ce sont le noir, le gris léger, le gris-perle, qui sont à vrai dire des non-couleurs, et les tons vieux-chêne, havane foncé, amadou brun,... parce qu'ils sont chauds dans les ombres et froids dans les lumières.

Le noir, dis-je, mais quel noir ? Pour faire valoir la fraîcheur d'une blonde, la blancheur d'une rousse, c'est un noir suave et profond qu'il faut, un noir de velours. Pour une brune, le noir serait affreusement triste, il serait le deuil même, s'il était mat, s'il n'était égayé par des luisants, comme celui du satin de Lyon, de la soie et même de la faille, ou adouci, comme celui du velours, par des reflets onctueux. Ovide a dit dans l'*Art d'aimer :* « Le noir sied aux blondes ; il embellissait Briséis ; elle était vêtue de noir lorsqu'elle fut enlevée. Le blanc convient aux brunes : Andromède, il ajoutait à tes charmes lorsque, vêtue de blanc, tu parcourais l'île de Sériphe. » Le poëte a raison : si le noir blanchit une brune par le contraste, le blanc produit le même effet en projetant une lumière qui gagne par irradiation les parties voisines. De la même façon agit le gris clair, qui n'est qu'un blanc

affaibli, pourvu qu'il soit lustré et renvoie des reflets.

Suivant l'opinion commune, qu'il faut prendre en considération, même dans notre pays où l'on n'a guère le sentiment de la couleur, le jaune et le rouge conviennent aux brunes et le bleu sied aux blondes. C'est en gros une vérité, mais qui souffre bien des exceptions dans la pratique, car il y a beaucoup de nuances dans le teint des brunes comme dans celui des blondes, et justement l'art qui nous occupe ne vit que de tempéraments délicats et de nuances.

Connaissant la loi du contraste simultané des couleurs, le mélange optique, les effets du blanc et du noir dans un spectacle coloré, la propriété que possède le rouge de s'entourer d'une auréole verte, le jaune de s'entourer d'une auréole violette, le bleu de s'entourer d'une auréole orangée, et réciproquement, c'est-à-dire la propriété que possède chaque couleur de projeter la teinte de sa complémentaire sur l'espace environnant, connaissant ces lois et sachant quelle lumière éclairera son œuvre, si c'est le soleil ou le gaz, la lumière du matin ou du soir, du midi ou du nord, l'artiste peut à son gré fortifier ou adoucir, surexciter ou apaiser les

couleurs naturelles de la personne qu'il veut embellir, au moyen des couleurs étrangères qu'il fera entrer dans sa parure.

C'est à lui de savoir dans quelle circonstance il devra user de tel artifice ou de tel autre. Ira-t-il perdre sa peine à masquer un défaut que rien ne sauvera? Essayera-t-il, par exemple, de tempérer la violence d'un teint basané? Non : ce qu'il est impossible de dissimuler, mieux vaut l'accuser avec franchise. C'est alors qu'il emploiera, pour une brune, des jaunes éclatants, des rouges fiers. Un ruban jonquille, un camellia écarlate dans des cheveux noirs, un corsage ponceau, à demi coupé par des dentelles de Chantilly, imprimeront un caractère d'audace à la physionomie ainsi parée, et, au lieu d'en atténuer l'aspect, y ajouteront une nouvelle énergie. Au milieu des douces beautés du Nord, des Allemandes au ton cendré, des Anglaises à la peau éblouissante et satinée, des Françaises, dont le teint est en général indécis de couleur, dont la chevelure est entre les extrêmes, et la grâce toute de nuances, c'est toujours un beau scandale de couleur que l'apparition d'une de ces beautés exotiques et amères, ou d'une Andalouse à la peau arabe, à l'œil perçant, aux cheveux durs.

Il me souvient à ce sujet qu'un de nos plus sa-

vants coloristes, Eugène Delacroix, se trouvant à l'article de la mort, reçut la visite d'une femme artiste qui lui était fort attachée et qui venait lui serrer la main une dernière fois. Au moment où cette dame allait entrer, Delacroix, par un mouvement involontaire, instinctif, saisit une écharpe rouge de Chine et se la passa rapidement autour du cou pour corriger la pâleur livide, déjà cadavérique, de son visage, dont le teint, même à l'état de santé, était à peu près celui d'un gitano. Le coloriste se survivait à lui-même.

Mais si l'on se trouve en présence d'une brune délicate, aux traits légèrement fatigués, ou d'une brune qui ait la peau relativement claire et les yeux d'un noir de velours, ce n'est plus par des couleurs vives et franches qu'il faudra procéder. Ici, au contraire, les couleurs douces seront bienvenues, le bleu clair notamment, parce que c'est le ton qui se rapproche le plus du blanc sans en avoir la crudité. On achèvera ainsi de blanchir celle-ci, et l'on adoucira dans l'autre sa légère pâleur et l'altération momentanée de ses traits, en les accompagnant d'une couleur presque évanouie.

Il en est de même pour les blondes, je veux dire que la théorie commune doit souvent fléchir

en ce sens qu'il faut traiter la grâce, tantôt par les contraires, tantôt par les semblables. Nul doute qu'en thèse générale la douceur des blondes, qui peut aller jusqu'à la fadeur, ne demande quelques oppositions, quelques rehauts. Si le blond est doré, s'il est ardent, qu'on l'accompagne sans hésiter de la complémentaire : un chapeau de velours pensée, une touffe de violettes dans les cheveux, une robe lilas foncé, iront à merveille. Il est aussi une couleur qui sied à toutes les rousses, c'est le vert d'une intensité moyenne. Si le blond est tendre et frais, le rouge-nacarat, le rouge-caroubier, le rouge-rubis, en feront valoir la fraîcheur et le tendre, moitié par analogie, moitié par contraste. Le rouge n'est donc pas uniquement « le fard des brunes », selon la formule familière, il entre aussi dans la parure des blondes. On en peut dire autant du jaune, que nous avons vu porté à ravir par certaines blondes. Mais dans ce cas le jaune doit être assorti au ton le plus clair des cheveux, et il est indispensable qu'il soit assaisonné d'une teinte qui tranche.

Cherchons maintenant quelles couleurs s'assortissent aux cheveux châtains, aux cheveux cendrés et aux carnations qui naturellement y correspondent. Les femmes qui sont placées, pour ainsi dire,

dans les demi-teintes de la couleur, peuvent s'accommoder également de ce qui plaît aux brunes et de ce qui agrée aux blondes, à la condition que les tons du vêtement et de la parure seront chez elles modérés en proportion du degré de chaleur que présentera leur teint. Le jaune pur, le rouge violent, messiéraient au châtain, même foncé; mais les tons rompus, le jaune pâle, le maïs, le rouge capucine, le bleu turquoise, le bleu lumière, rentreront dans le caractère moyen de ces colorations naturelles. Le châtain clair admet les couleurs assorties aux blondes, avec un peu moins de franchise dans le ton. Quant aux personnes qui ont les cheveux cendrés, la peau à l'avenant, les yeux bleu de mer, les yeux glauques, leur douceur fine et profonde demande des teintes à demi chaudes avec des rappels de gris neutre ou des coupures de bleu tendre. Le velours noir les blanchit sans rien ôter à la distinction et à la finesse qui sont les qualités de leur teint, et les perles forment dans leur parure une consonnance heureuse, pourvu qu'on en relève le ton froid par quelque haute et savoureuse couleur, concentrée dans un petit espace, comme celle d'un grenat cabochon, d'un rubis, d'un bijou d'or.

Mais ce chapitre des couleurs n'est pas épuisé. Nous aurons bientôt à y revenir.

DE LA COIFFURE

VI

DE TOUS LES ARTS QUI FONT L'OBJET DE CET OUVRAGE, LA COIFFURE EST UN DE CEUX QUI DEMANDENT LE PLUS DE DÉLICATESSE ET DE GOUT.

Oui, c'est un talent qui exige bien du goût et bien de la délicatesse que celui du coiffeur, et il avait raison, le sieur Lefebvre, lorsqu'il disait dans un discours prononcé publiquement à Paris, en 1778 :

« La coiffure est un art... Modifier par des for-
« mes agréables de longs filaments dont la nature
« semble avoir voulu faire un voile plutôt qu'une
« parure, assurer à ces formes une consistance dont
« ne paraît pas susceptible la matière qui les y
« assujettit, donner à l'abondance une disposition
« régulière qui fasse disparaître la confusion, et
« suppléer à la disette par une richesse qui trompe
« l'œil le plus clairvoyant ; combiner les accessoi-
« res avec le fond qu'ils doivent adoucir ou rele-
« ver ; soutenir une figure délicate par des tresses
« légères, en accompagner une majestueuse par
« des touffes ondoyantes, sauver la rudesse des

« traits ou des yeux par un contraste et quelque-
« fois par un accord réfléchi, opérer tous ces pro-
« diges sans autre ressource qu'un peigne et quel-
« ques poudres diversement colorées, c'est là sans
« doute ce qui caractérise essentiellement un art. »

« Il faut que le coiffeur, à l'aspect d'une physio-
« nomie, devine tout d'un coup le genre d'orne-
« ment qui lui conviendra. Il faut qu'une femme,
« en paraissant coiffée comme toutes les autres, le
« soit cependant plus à l'air de son visage : par
« conséquent, il n'y a pas de toilette où l'artiste ne
« renouvelle le plus difficile des prodiges de la
« nature, celui d'être, dans ses productions, tou-
« jours uniforme et toujours varié... »

Tout cela est vrai, et Diderot lui-même, Dieu me pardonne, n'aurait pas mieux dit. La chevelure a tant d'importance dans la figure humaine que c'est en grande partie à l'arrangement des cheveux que tiennent la grâce d'une tête féminine et la ressemblance d'un portrait d'homme. Commençons par l'homme, dont la coiffure est de beaucoup la plus simple.

VII

LA COIFFURE DE L'HOMME NE DOIT PAS ÊTRE CONSIDÉRÉE COMME UN ÉLÉMENT DE BEAUTÉ, MAIS COMME UN DES ACCENTS DU CARACTÈRE.

Quoique, dans l'histoire, la coiffure masculine ait pu donner lieu à des interprétations différentes, et que les peuples y aient attaché différentes significations, on peut déterminer par le sentiment les diverses nuances de caractère que présentent la coupe et la tournure des cheveux de l'homme.

Pour nos rudes ancêtres, la longue chevelure était une marque d'honneur, un signe de liberté, et c'est bien ainsi que le comprenait Jules César lorsqu'il faisait couper les cheveux des Gaulois vaincus, comme pour leur infliger la censure infamante du ciseau romain. Il y a quelque chose, en effet, qui accuse la simplicité et l'indépendance des peuples primitifs et qui les rend semblables aux chevaux à tous crins, dans une chevelure qui a librement poussé et qu'on laisse flotter au vent. Mais la tonsure volontaire ne saurait avoir rien d'humiliant, et il est incontestable qu'elle donne un air d'austérité, de tenue, d'attachement à la

règle, et qu'étant tout le contraire de l'habitude féminine, elle a par cela seul un caractère viril. Comment concevoir Brutus autrement qu'avec des cheveux courts et drus, tel que l'antique nous l'a

Brutus, d'après l'antique.

représenté? La tête rase ajoute au zèle méthodique dans la physionomie du quaker, et à l'intrépidité dans celle de nos zouaves; elle accentue aussi la hardiesse du corsaire qui ne veut ni être pris ni être sauvé par les cheveux.

Les cheveux courts, au surplus, s'accordent également bien avec la barbe et avec le menton rasé. Lorsque François Ier, voulant cacher une cicatrice, ou peut-être corriger l'épaisseur de son masque élargi, laissa pousser sa barbe, il sentit la nécessité de se faire accourcir les cheveux, et, en les couvrant d'une toque de velours noir, ornée d'une plume, il parvint à se composer une tête qui put avoir une certaine grâce, au moins de profil, comme la peignit Titien. Il est donc plus convenable de porter les cheveux courts avec la barbe, pour donner du jour à la partie supérieure de la tête, au dessin des yeux et des sourcils, aux développements du front, et aussi pour mettre en évidence la forme du crâne, si elle n'est pas disgracieuse et mal pondérée. Sous le règne de Henri IV, où toutes les variétés de la barbe se produisirent, car on la taillait carrée, ronde, en éventail, en queue d'hirondelle, en feuille d'artichaut, la barbe se portait avec des cheveux relativement courts.

Par une raison analogue, la longueur des cheveux exige la disparition de la barbe. Il n'est guère qu'un vieillard vénérable, comme l'était Léonard de Vinci, lorsqu'il vint en France, qui puisse porter à la fois les cheveux longs et la barbe longue.

Au temps de Louis XIII, les courtisans qui étaient vieux ou rasés furent contraints de s'affubler d'une perruque, ou, suivant le mot employé alors, d'un *coin*. Quand se déploya la majesté emphatique de Louis XIV, personne ne voulut porter des *cheveux de son cru*, comme dit Molière. Il était bien naturel, au surplus, que le roi imposât ses volontés à la mode, quand il prétendait les imposer à la conscience. On vit alors s'étaler sur « de vastes rhingraves » des perruques brunes et surtout des perruques blondes qui étaient fort goûtées. Elles cadraient sans doute assez mal avec les vives allures de la jeunesse, mais il faut convenir qu'elles prêtaient quelque dignité aux personnes graves et d'un âge mûr ; de même qu'aujourd'hui encore elles prêtent un air respectable au *speaker* des Communes et aux présidents des cours de justice, en Angleterre.

Les magistrats des anciens parlements, les ministres d'État, le prévôt des marchands, les échevins, les baillis, avaient une autre tournure, sous la perruque à marteaux, que les conseillers, les juges, les fonctionnaires de nos jours, lorsqu'on les voit figurer sur leurs siéges, avec leurs cheveux plus ou moins soignés, plus ou moins pauvres, tantôt maladroitement hérissés, tantôt coupés sur la tempe en lames de sabre, tantôt ramenés en

poignard, quelquefois rêches ou dans un désordre ridicule. Pour quiconque doit jouer un rôle dans

Sargon, roi d'Assyrie.

une cérémonie publique ou remplir publiquement une haute fonction, il serait plus digne de porter

une coiffure d'ordonnance, comme on porte une toque de conseiller ou un chapeau à la française, que de s'abandonner au hasard du peigne, au caprice de la brosse ou à la fortune d'un arrangement qui, à l'insu du personnage, peut être accidentellement grotesque.

Sur les théâtres où l'on jouait Eschyle et Sophocle, Plaute et Térence, l'acteur avait un masque tragique ou comique, accompagné d'une chevelure postiche à l'avenant, afin que l'expression voulue par le poëte ne fût pas altérée par les accidents de la physionomie individuelle, et que le caractère permanent du personnage fût conservé.

Dans la sculpture égyptienne, comme dans la statuaire éginétique, les dieux et les héros ont les cheveux de devant divisés en mèches très-fines, roulées en spirale, et les cheveux de derrière ondulés légèrement et pincés au fer. Cette régularité communique aux figures un caractère solennel, hiératique et sacré. Cela peut se dire également de ces majestueuses barbes des rois assyriens, dont nous avons tant de modèles dans les musées du Louvre et du British Museum. Mais, sans remonter si haut, la coiffure a suffi dans les temps modernes à distinguer les partis qui divisaient des peuples entiers en matière politique ou religieuse,

comme, par exemple, les Têtes-rondes et les Cavaliers, à l'époque de Cromwell, et plus tard les quakers relâchés et les quakers rigides.

Il faut y insister : les cheveux et la barbe sont expressifs, beaucoup plus expressifs qu'on ne pense, dans la physionomie de l'homme. Aussi le peintre, le sculpteur, doivent-ils apporter le plus grand soin à conserver la toilette des cheveux, à en saisir le mouvement, la tournure, l'expression. Ingres y fut toujours très-attentif. David d'Angers y excellait. Dans cette suite de quatre cents médaillons qui est une des merveilles de la sculpture française, il observa ou il inventa autant de chevelures qu'il avait de têtes à modeler. Il s'y montra un coiffeur de génie. Jamais le tour imprimé aux cheveux ne fut entre les mains d'un artiste un aussi puissant moyen de redoubler l'expression.

Quelle différence, en effet, d'une tête coiffée avec sentiment, à la même tête lorsque la chevelure en est livrée au hasard ou arrangée à contresens ! Il se peut, sans doute, que le naturel soit admirable à ce point qu'il n'y faille rien changer. C'est ainsi que le désordre des cheveux caractérisera la distraction perpétuelle d'un savant, toujours plongé dans ses problèmes, comme le fut Ampère :

laissez-le coiffé par la confusion. Ne touchez pas non plus à ces cheveux réfractaires qui indiquent l'orgueil intraitable d'un Ingres ; ne touchez pas à ces cheveux incultes qui dénotent la rudesse d'un paysan du Danube ou le sans-gêne hypocrite d'un courtisan en gros souliers. — Un jour que nous parlions à David d'Angers de son talent prodigieux pour coiffer ses modèles, il alla prendre vivement dans un tiroir un médaillon de Kléber, et vint nous le montrer en disant : « Voyez : sa chevelure rayonne comme le masque du soleil. »

Chaque jour il nous arrive de ne plus reconnaître nos amis quand ils ont coupé leurs cheveux d'une façon qui ne leur est pas ordinaire, quand ils ont rasé ou laissé croître leur barbe contrairement à leurs habitudes. Cela prouve combien ces ornements naturels influent sur la physionomie de l'homme et se gravent dans la mémoire. Il y a telle figure qui annonce de la résolution rien que par les allures de la moustache ; mais la moustache n'a tout son accent que lorsqu'elle est isolée. Si elle est accompagnée des autres parties de la barbe, elle perd son originalité, elle cesse d'être un signe frappant de la volonté ou de l'humeur. Pour peu qu'elle soit retroussée, comme au temps de Callot,

la moustache a un air de fierté qui a été si bien senti, qu'elle devint, sous Louis XIV, le privilége des corps d'élite, dans l'armée du roi, et que, sous

le règne des Bourbons restaurés, lorsqu'on voulut faire revivre, parmi les troupes françaises, le ressouvenir de leur ancienne constitution aristocratique, il ne fut permis qu'aux officiers de porter moustache.

Elles sont nombreuses, les variétés que cet accessoire introduit dans l'expression du visage. Molière, à l'exemple du roi, ménageait sur sa lèvre

supérieure un mince filet de moustache, laissant voir tout le dessin de sa bouche affectueuse, épanouie, et il suffisait ainsi de quelques coups de ciseaux et de rasoir pour donner une forme extérieure à la finesse de son génie, à cette raillerie sans amertume, à cette bonté supérieure qui le caractérisaient. De nos jours, Eugène Delacroix se taillait une moustache à la Molière, et sur son visage passionné, ravagé, c'était comme un vif coup de pinceau qui répétait l'expression de ses yeux petits et bridés, perçants et noirs.

Si elle pousse naturellement, la moustache est toujours une indication du tempérament viril. Il n'arrive jamais, ou il arrive bien rarement qu'elle soit hérissée, *hirsuta*, chez les hommes doux et méditatifs, et il est bien rare aussi qu'elle soit arrondie, rentrée en elle-même ou bouclée avec douceur chez les hommes rudes, nés pour la contradiction et le combat. La raffiner en pointe, comme on le faisait sous l'Empire, soit par esprit de pure imitation, soit par courtisanerie, c'est se procurer une expression factice et momentanée, puisque les pointes ne peuvent se maintenir affilées sans un cosmétique visible et bientôt fondu.

Mais combien d'autres changements peuvent

apporter les ciseaux dans la tête masculine ! La face est-elle développée en largeur, on peut l'allonger par une royale qui se prolongera jusqu'à dépasser le menton. Le masque est-il un peu trop effilé, il est facile d'en modérer la longueur en écartant d'un coup de peigne des touffes de favoris. Le soin qu'on prend de soi-même est une manière de politesse envers les autres : c'est ainsi que beaucoup de personnes réservent à l'action du rasoir une partie de leur barbe, afin de concilier la liberté de leur toilette avec un air de propreté et de tenue. Il en est qui, en se rasant le menton et en laissant avancer une pointe de barbe vers les coins de la bouche, marquent une intention de recherche, et obtiennent quelquefois dans leurs traits une signification qu'ils n'auraient pas eue.

Sous la Restauration, il était de mode parmi les ultra-royalistes de couper ses favoris à la Dambray, c'est-à-dire de les raser, comme le chancelier Dambray, jusqu'à la hauteur du trou de l'oreille, et de les faire pousser en ligne courbe sur les pommettes. Cette espèce de sourcil inférieur relevait certaines physionomies et leur prêtait du piquant. Nous avons vu Berryer, le célèbre orateur, conserver toute sa vie une mode déjà bien surannée,

non pas seulement parce qu'elle était un archaïsme politique, mais parce qu'il affinait ainsi et rendait plus distinguée sa figure ouverte, couperosée et forte, dont le caractère était celui d'une expansion facile et d'une populaire générosité.

Berryer.

Il ne faut donc pas oublier ce qu'il y a d'expressif, encore une fois, dans la coupe de la barbe, de la moustache, des favoris et des cheveux.

Taillés carrément sur le front, les cheveux manifestaient au xve siècle, parmi les contemporains de Périnet Leclerq, les opinions et l'humeur des

Malcontents. Longs et tombants sur l'épaule, ils ajoutent de la douceur et de l'onction à la figure d'un Bernardin de Saint-Pierre, et ils forment une consonnance morale avec la vertueuse bonhomie de Francklin. Relevés et rejetés en arrière, ils disent l'enthousiasme d'un poëte comme Schiller. Rabattus simplement sur le front, ils expriment l'exaltation tranquille ou concentrée d'un fanatique comme Saint-Just. Pendant la Révolution française, les patriotes tenaient leurs cheveux courts et ils avaient abdiqué la poudre, un seul excepté, le chef de la Montagne, et il fallut à celui-ci bien du courage pour oser se présenter dans les clubs avec une coiffure correcte, rangée, peignée, poudrée avec soin, qui certifiait en lui « un homme réglé dans sa vie, dans ses haines et dans ses desseins, » tel que l'a peint d'un trait le plus jeune des historiens de la Révolution (1).

Sous le Directoire, les mœurs devenues licencieuses et les sentiments d'une réaction pleine de fiel se trahirent par des cheveux nattés qu'on relevait sur la tête à l'aide d'un peigne, et par des *oreilles de chien* qui semblaient une ironie des In-

(1) *Histoire de la Révolution française*, par Louis Blanc.

croyables à l'adresse des Jacobins vaincus. Il n'était pas jusqu'à nos intrépides hussards qui ne fussent condamnés à se coiffer comme des femmes, avec ces tresses retroussées sous le chapeau, qu'on appelait des *catogans*. Mais bientôt, au milieu de cette

Bonaparte, consul. (Buste de Houdon?)

société efféminée, en cheveux longs et en nattes, on vit paraître un Corse « aux cheveux plats, » un faux Brutus, dont la tête bilieuse et consulaire allait se couronner du diadème qu'avaient porté jadis les rois chevelus.

VIII

DANS SA FORME ET DANS SES ORNEMENTS,
LE CHAPEAU, COMME LE COSTUME EN GÉNÉRAL, DOIT SE RAPPORTER
A CES TROIS FORCES DE LA NATURE ET DE LA VIE :
L'ATTRACTION, LA CROISSANCE ET LE MOUVEMENT.

Un des plus habiles architectes de l'Allemagne, M. Semper, qui est aussi un esprit original et spéculatif, un chercheur, a cru pouvoir ramener à trois principes l'ornementation de la figure humaine. Voici un exposé sommaire de ses idées, qui paraissent profondes dans leur obscurité, mais qui paraîtront plus profondes encore et plus belles, si nous parvenons, tout en les résumant, à les éclaircir (1).

L'homme doit être considéré, même par l'esthétique, non point comme une figure plane en quelque sorte, comme une *image* offerte à la perception, mais comme un corps solide, dans lequel agissent

(1) Les idées de M. Semper ont été développées par lui dans un cours fait à l'Institut polytechnique de Zurich. Ces idées seraient demeurées pour nous inintelligibles si elles n'avaient été traduites par un excellent esprit, M. Challemel-Lacour, dont la traduction a été publiée, en 1865, par la *Revue des Cours littéraires*.

trois forces correspondant aux trois dimensions de l'espace : d'abord, la force d'attraction, autrement dit la pesanteur, qui agit verticalement, de haut en bas, et qui retient l'homme au sol ; secondement, la force végétative, indépendante de sa volonté, et par laquelle s'opère verticalement, de bas en haut, la croissance de l'organisme ; en troisième lieu, la force d'activité volontaire, qui imprime au corps une direction vers un point donné, vers un but imposé ou voulu.

Les deux premières forces, la pesanteur et la croissance, entrent en conflit, et c'est ce conflit qui modifie la forme humaine, qui en détermine le caractère, qui en définit la grâce. Mais, en vertu de la loi d'inertie, ces mêmes masses pesantes, qui luttent avec la force végétative, offrent aussi une résistance à l'activité volontaire et s'opposent à la liberté du mouvement, comme la pesanteur s'oppose à la force de croissance. Vient ensuite une unité supérieure, le point cardinal de l'être, l'idée, qui, harmonisant ces forces diverses, peut les élever à l'expression et manifester le beau.

La première condition d'une existence active et durable, c'est que, par rapport à ces trois forces, d'attraction, de croissance et de mouvement, les

masses dont le système se compose soient équilibrées. Si l'homme n'avait que la force végétative, comme l'arbre, il se développerait en hauteur et les masses s'enrouleraient en spirale autour du tronc, de façon à obéir aux lois de l'équilibre. Si l'axe de la croissance coïncidait dans l'homme, comme dans le poisson, par exemple, avec l'axe de mouvement, il faudrait un balancement exact des masses autour de cet axe de direction, pour qu'il n'y eût pas déviation involontaire du mouvement que l'être se serait imprimé. Or l'homme participe à la fois des deux systèmes. Il se développe verticalement, comme l'arbre, et il se meut horizontalement, comme le poisson. Il en résulte qu'il est indépendant de la loi de l'équilibre rigoureux, dans le sens de haut en bas, comme dans le sens d'avant en arrière. C'est seulement de droite à gauche, ou de gauche à droite, qu'apparaît la symétrie, qui est une condition absolue de statique, une obéissance inévitable aux lois de l'équilibre. Cet axe de symétrie, qui est horizontal, coupe à angle droit l'axe de direction, qui est également horizontal, et l'axe de croissance, qui est vertical.

Voilà donc les trois forces, ou, si l'on veut, les trois axes qui correspondent, dans la figure hu-

maine, aux trois dimensions de l'espace, et à ces trois forces se rattachent trois genres d'ornements que l'auteur appelle *pendentifs*, annulaires, et (faute d'un meilleur terme) ornements de direction. Pour que la beauté se manifeste dans l'homme, il faut que ces divers centres d'action se reflètent dans sa forme extérieure et y soient représentés d'une manière perceptible à l'œil.

Les pendentifs se rapportent à la pesanteur. Ils font ressortir la stabilité du corps. Ils doivent être essentiellement symétriques : on ne conçoit pas, en effet, un seul pendant d'oreille ou deux pendants inégaux de longueur et de poids. L'effet esthétique de cet ornement est augmenté par la réaction morale qu'il exerce sur la personne qui le porte; il l'oblige à une certaine modération dans ses mouvements, à une certaine dignité dans ses attitudes. Une femme, dont les pendants d'oreilles seraient constamment en l'air, accuserait par là une mobilité excessive et l'agitation perpétuelle de son humeur. Les boucles rigides et verticales (dont nous avons parlé plus haut) et qui composent la chevelure et la barbe des Pharaons, comme celles des rois de Ninive, appartiennent à ce genre d'ornements symétriques, de même que les draperies des carya-

tides grecques, et les plis compassés des figures archaïques, avec leurs tresses pendantes.

L'ornement annulaire ou périphérique a trait surtout aux proportions individuelles ; il indique le centre autour duquel il se dessine, et, si son principal objet est la tête de l'homme, c'est qu'elle est le symbole de l'homme tout entier. Les couronnes de feuillages régulièrement disposés suivant un certain rhythme, les cercles d'or qui étaient, en Grèce, l'emblème de la plus haute puissance, la mitre assyrienne, les coiffures de plumes des caciques mexicains se rangent dans cette classe d'ornements. Viennent ensuite le collier, qui marque la transition de la tête aux épaules, et la ceinture, qui entoure la jonction du torse avec la partie inférieure du corps ; puis les bracelets et les bagues, qui font sentir les fines proportions des extrémités.

A la liberté du mouvement, à la spontanéité se rattache un ornement qui a pour but de les accentuer, de les mettre en relief. Il se distingue des deux autres en ce qu'il n'est ni symétrique ni rhythmé. Il repose sur le contraste de l'avant à l'arrière et doit être calculé surtout pour être vu de profil. Mais cet ornement est de deux espèces : il est fixe ou flottant ; fixe comme la vipère royale

l'*uræus*, qui décore invariablement le front des rois déifiés de l'Égypte, ou flottant comme la crinière qui ornait le casque des Étrusques et celui des Grecs. Au moyen âge, le chevalier portait aussi un panache ondoyant sur le cimier de son heaume ;

Coiffure à l'uræus, des anciens rois d'Égypte.

et, de nos jours, des corps militaires, tels que les *horseguards* en Angleterre, les lanciers en France,

Et les dragons mêlant, sur leur casque gépide,
Le poil taché du tigre au crin noir des coursiers, V. H.

ont sur leurs chapeaux ou leurs casques des parties flottantes. Du reste les rubans, les plumes et les

houppes sont des moyens inépuisables d'accentuer la direction du corps. La légèreté des matières, en rendant mobiles ces ornements, leur fait exprimer, non pas les déplacements fortuits ou peu marqués de l'individu, mais la direction générale de son mouvement.

Telles sont, en substance, les idées de M. Semper touchant les trois grandes manières d'orner la personne humaine. Ces trois manières, on le voit, rentrent dans la symétrie, le rayonnement et le contraste. Aucune d'elles n'est donc étrangère aux éléments que nous avons indiqués, dans l'Introduction du présent ouvrage, comme essentiels à tout ornement. Nous verrons bientôt l'application de ces principes à la décoration de la figure humaine, et d'abord de la tête.

Il est remarquable que l'homme n'a songé que fort tard à décorer les objets qui n'avaient pour lui qu'une utilité intime et domestique, tandis que, dès l'antiquité la plus haute, il a soigneusement orné toutes ses armes, offensives ou défensives, tous ses instruments de destruction et de mort. Si anciens que soient un casque, une épée, une cuirasse, il est bien rare qu'on n'y trouve point

(même en remontant à l'âge de pierre) quelque enjolivement, rude ou fin, grossier ou délicat. La première préoccupation de l'homme a été d'inspirer la terreur. Aussi, lorsqu'il a dû cacher son visage pour le combat, il s'est fait sur son casque, mystérieusement fermé, une seconde tête, ou bien il y a dessiné des masques effrayants, des images menaçantes, des mufles d'animaux chimériques, des griffons ailés.

Mais à ces images immobiles le guerrier en a ajouté d'autres qui sont indicatives de l'action, telles que les plumes, les crinières flottantes, et c'est ici que se vérifient les belles observations de M. Semper. Toute plume, lorsqu'elle n'est pas rigide, manifeste par sa direction le mouvement, en sens contraire, de celui qui la porte. Les Égyptiens, bien qu'ils eussent une préférence marquée pour les formes fixes et pour les ornements qui se rivent à la chose ornée, portaient quelquefois des plumes sur le côté droit de la tête, et ils en ornaient même l'encolure de leurs chevaux. Mais l'idée d'effrayer persiste encore dans les âges plus avancés de l'art, et si la tête de l'animal a disparu, il en reste encore un souvenir frappant : par exemple, dans les cornes de bélier qui ornent la coiffure des rois d'Égypte de la XXVe dynastie, et qui figurèrent sur les

médailles d'Alexandre, lorsqu'il se donna pour le fils de Jupiter Ammon.

Dans le temps même où les casques étaient traités comme des symboles ou comme des objets d'art, le chapeau et le bonnet n'étaient qu'un simple couvre-chef, sans le moindre ornement. Le

Bonnet égyptien.

bonnet d'Ulysse, de forme semi-ovalaire et sans bords, est celui que portaient les marins et les pêcheurs de la Méditerranée, et que portent encore les fellahs, en Égypte, par attachement sans doute pour une tradition qui remonte chez eux aux siècles les plus reculés de leur histoire. Non moins simple était le bonnet phrygien, que tout le monde con-

naît, et qui est devenu un emblème de liberté à cause de l'usage où l'on était à Rome d'offrir un bonnet à peu près semblable, un *pileus*, à l'esclave qu'on voulait affranchir.

En Grèce, le chapeau indiquait des occupations champêtres et ne se portait guère qu'à la campagne, à la chasse ou dans les promenades équestres. Il est tantôt plat et large, comme le pétase arcadien que portent certains cavaliers de la frise du Parthénon, tantôt à haute forme et à bords retroussés, comme celui des Macédoniens. L'antiquité n'a considéré le chapeau que sous le rapport de son utilité, si ce n'est à la guerre, où on lui donnait un caractère de fierté, quelquefois de grâce, en le transformant en couronne de fleurs, comme faisaient les Gaulois, nos fiers ancêtres, pour exprimer le mépris de la mort, lorsqu'ils marchaient au combat contre les Romains.

Au moyen âge, le chapeau affecte les formes les plus diverses : il est tantôt conique, tantôt hémisphérique, tantôt à peu près cylindrique comme un mortier ; mais il devient un ornement décidé, un motif de distinction et de luxe. « La noblesse, dit M. Viollet-le-Duc (*Dictionnaire du mobilier français*), entourait ses chapeaux de perles, de chaînes,

de pièces d'orfévrerie, de fermaux... Bientôt on y mit des diamants et des plumes, et on les fit, non plus seulement en feutre, mais en fourrure, en soie, en laine frisée, en velours, en orfroi (c'est-à-dire en étoffes tissues d'or)... » Toujours est-il à remarquer qu'au moyen âge le chapeau com-

Bonnet unicorne du moyen âge.

mence à prendre une direction ; il cesse d'être purement annulaire, il a un sens, soit qu'il se termine en pointe sur le devant, comme le bonnet unicorne, qui sied si bien à la jeunesse, soit qu'un des bords, plus élevé que l'autre, fasse pencher le chapeau sur un côté avec une intention d'élégance, tandis que des plumes d'autruche, rejetées dans le

sens opposé, contrastent avec l'inclinaison de la coiffure.

La belle époque des chapeaux a été, en France, le règne de Louis XIII, et, en Angleterre, le temps de Charles Ier. Le chapeau de Henri IV était sans grâce et presque ridicule — aussi en a-t-on coiffé Polichinelle — parce que le bord en était relevé sur le front, juste à l'endroit où il doit être baissé sous peine d'être inutile, car si le bord du chapeau n'est pas pour ombrager le front et les yeux, mieux vaut le supprimer. Le chapeau à plumes que portaient Rubens, Van Dyck et Velasquez, ce chapeau qui sied si bien à leurs modèles et qui couvrait jusqu'à la tête renfrognée de Cromwell, a cela d'élégant qu'il a une direction, qu'on ne peut le mettre indifféremment d'un côté ou de l'autre, qu'il a un avant et un arrière et qu'il peut ainsi indiquer le mouvement de l'homme et même l'exprimer.

Il en est des vêtements et des ornements appliqués à la figure humaine comme des créations de l'architecte : ils doivent avoir une dimension dominante, saisissable au premier coup d'œil. Un monument qui serait carré en plan et cubique en élévation serait déplaisant au possible, parce qu'en

présence de surfaces égales, de façades pareilles, on ne saurait à quelle dimension se prendre, on ne distinguerait ni l'entrée ni la sortie, ni ce qui est principal ni ce qui ne l'est point, et l'esprit resterait en suspens comme le regard. A plus forte raison faut-il un sens aux ornements de la figure hu-

Chapeau de Charles Ier.

maine, surtout à ceux qui décorent la tête, parce qu'un être vivant, même au repos, ne peut pas être conçu sans la liberté de se mouvoir, sans un déplacement possible et prochain, de sorte que, si on le voit de profil à une certaine distance, on doit reconnaître à sa coiffure de quel côté est son visage, dans quel sens il va marcher, quelle est, en un mot,

la façade antérieure de cet édifice mouvant et agissant, qui est l'homme.

Est-ce à dire que les formes annulaires ne puissent jamais s'adapter à la coiffure? Non sans doute. La couronne a sa beauté et sa convenance, alors surtout que ses ornements, dirigés de bas en haut, tendent à une extrémité invisible de la forme. La couronne se rapporte à l'idée de dignité, de fixité. Toute coiffure ronde convient au repos et conséquemment à la vie intérieure ; aussi l'homme sédentaire porte-t-il volontiers une simple calotte. D'ailleurs, tout objet rayonnant conduit le regard et la pensée vers le centre d'où les rayons sont partis, et par cela même il n'est pas absolument dépourvu de sens. La tiare des papes, se terminant en pointe, comme la mitre des rois assyriens, a une double signification, parce qu'elle marque à la fois un centre et un point culminant, une direction ascensionnelle et une extrémité de la forme.

Quant aux ornements que M. Semper appelle pendentifs, ils ont parfois trouvé place dans le chapeau, notamment dans celui que les cardinaux ont porté longtemps, orné de houppes symétriquement disposées en losange et ajustées à des cordons.

Une observation essentielle à faire, c'est que, si les trois genres d'ornement qu'on peut employer dans la coiffure de l'homme s'y trouvent associés, il importe que l'un des trois domine franchement les deux autres, sans quoi le caractère demeure indécis, et dès lors il n'y a plus d'art. En ceci, du reste, comme en tout ce qui est forme, l'humeur et la condition des hommes se révèlent au premier coup d'œil. Dans les pays agricoles, où le cultivateur est fixé à la terre, on se contente d'un chapeau simplement périphérique, à larges bords ; mais chez les peuples chasseurs, chez les peuples remuants et guerriers, comme les Indiens de l'Amérique, la coiffure a un sens ; on est porté à rompre la symétrie et à faire usage des plumes, qui sont l'ornement de direction par excellence. Semblables à un navire qui doit fendre l'eau, le chapeau et sa parure présentent une proue et une poupe, et c'est là le caractère qui doit, ce nous semble, dominer, sinon dans la vie intime, du moins dans la vie extérieure et active. Nos chapeaux tubulaires, que le langage familier des artistes a si bien flétris, ces chapeaux, sans face ni revers, sans direction, sans point culminant, et dont l'affreux cylindre jure avec la forme sphérique de la tête humaine, sont assurément le dernier

mot de la barbarie, et il ne faut pas s'étonner si l'usage s'en répand aujourd'hui dans le monde entier, rien n'ayant plus de chances de succès et de durée que la laideur et l'absurde.

Ce qui est évident aujourd'hui, c'est que, dans les pays qui passent pour les plus civilisés, l'homme renonce à faire de son chapeau un objet de luxe, un objet orné autrement que d'un cordon et d'une boucle. Mais à supposer même que cette partie du costume n'eût d'autre destination que d'être un préservatif contre le froid et le soleil, encore est-il des formes que le goût préfère et que l'art conseille, même en tenant compte de la différence des climats. Ainsi, à mesure qu'on s'avance vers les pays chauds, il semble que les bords du chapeau doivent s'élargir, et c'est en effet ce qui se produit dans le midi de l'Europe. En Espagne, le nom donné au chapeau, *sombrero*, dit à merveille qu'on l'a d'abord considéré comme un moyen de mettre le visage à l'ombre, car sombrero vient de *sombra* qui signifie ombre, ou de *sombrio* qui veut dire sombre, obscur. Cependant, quand on pénètre plus avant dans les contrées de la chaleur, en Afrique, dans l'Asie Mineure, on voit que le chapeau cesse de préserver le visage contre le soleil, tout en continuant de garantir la tête contre l'insola-

tion. Les yeux et la face restent découverts ; il n'y a de protégé que le crâne. En revanche, le Marocain, le Bédouin, le Nubien, l'Arabe nomade et libre, faisant de nécessité beauté, se composent une parure avec leur turban, tandis que les Turcs, les Égyptiens et tous les sujets de la Porte se résignent au fez ou au tarbouche officiels que leur a imposés un édit du Sultan. Il faut aller jusqu'au Japon d'une part, jusqu'au Brésil de l'autre, pour retrouver dans le chapeau l'idée et l'image du parasol.

Quoi qu'il en soit, si nous passons de la coiffure à l'ensemble de la parure humaine, de la partie au tout, nous dirons que le costume en général, pour n'être pas étranger aux lois et au sentiment de l'art, ne doit pas seulement accuser la fonction, mettre l'utile en lumière ; mais qu'il doit être un symbole des forces qui agissent sur l'homme et dans l'homme. Il doit représenter par des pendentifs qui se correspondent, ou par la répétition d'objets similaires, le centre de gravité, c'est-à-dire l'axe de pesanteur, et conséquemment la symétrie, sans laquelle il n'y a point d'équilibre ; il doit refléter, par des formes rayonnantes ou des ornements annulaires, la force végétative, c'est-à-dire

l'axe de croissance ; il doit enfin, par des ornements mobiles et flottants, ou par une direction décidée, figurer la liberté de l'action, c'est-à-dire l'axe du mouvement.

IX

LA COIFFURE DES FEMMES VARIE ET DOIT VARIER DANS SES LIGNES, SES COULEURS ET SON CARACTÈRE, SUIVANT LA CONFORMATION DE LA TÊTE, LE PROFIL, LE TEINT ET L'AGE DE LA PERSONNE.

Un poëte qui fut amoureux et qui fut exilé pour cause d'amour, Ovide, n'a pas dédaigné d'écrire sur la coiffure en vers élégants : « ...Que votre chevelure ne soit jamais en désordre : c'est surtout la propreté qui nous plaît. Vos grâces dépendent de vos mains ; mais il est bien des manières d'en varier la forme ; que chacune consulte avant tout son miroir.

« Un visage allongé demande des cheveux simplement séparés sur le front : c'était la coiffure de Laodamie. Un nœud léger sur le sommet de la tête et qui laisse les oreilles découvertes sied mieux aux figures arrondies. Celle-ci laissera tomber ses cheveux sur l'une et l'autre épaule, comme Apollon

lorsqu'il porte sa lyre ; cette autre en relèvera les tresses, à la manière de Diane, lorsqu'elle poursuit les bêtes fauves. L'une nous charme par les boucles flottantes de sa chevelure, l'autre par une coiffure serrée et aplatie sur les tempes. L'une se plaît à orner ses cheveux d'une écaille brillante, l'autre à donner aux siens les ondulations des flots. On compterait les glands d'un chêne touffu, les abeilles de l'Hybla, les bêtes qui peuplent les Alpes, plutôt que les parures et les modes nouvelles que chaque jour voit éclore. Il est beaucoup de femmes auxquelles sied une coiffure en apparence négligée : on la croirait d'hier ; elle vient d'être ajustée à l'instant même. L'art doit imiter le hasard. Tel était l'aimable désordre d'Iole quand Hercule la vit pour la première fois dans une ville prise d'assaut et s'écria : « Je l'aime ! » Telle était la princesse qui fut abandonnée sur le rivage de Naxos, lorsque Bacchus l'enleva sur son char, aux acclamations des Satyres qui criaient : « Évohé !... »

La coiffure n'étant une condition de beauté que chez les femmes, l'homme, sans tenir les ciseaux et le fer, doit être à lui-même son coiffeur, et, s'il en est ainsi, on peut être assuré, comme nous l'avons dit, que son caractère, insouciant ou

soigneux, impétueux ou tranquille, timide ou résolu, gourmé ou expansif, se révélera dans sa manière habituelle de tailler et d'arranger ses cheveux. Mais la femme a besoin d'être parée avec un art profond, et il ne lui est pas facile de se coiffer elle-même. Examinons s'il y a des principes certains à connaître et à suivre pour

> bâtir de ses cheveux le galant édifice.

La première chose à considérer dans une femme qui se prépare à ce grand œuvre, sa toilette, c'est la configuration de sa tête, qu'il faut aussi comparer à la stature de son corps, à sa sveltesse ou à son embonpoint. Mais il en est de la figure humaine que l'on veut parer comme d'un tableau que l'on va finir : on n'en juge bien que dans une glace. Devant une glace (et il la faut grande) on peut étudier la figure de la personne, connaître au plus juste les proportions de son corps et son âge, parce que la contre-épreuve rend plus sensibles les imperfections en les montrant d'une manière imprévue, c'est-à-dire en faisant voir à droite ce qu'on avait coutume de voir à gauche. Plus libre de regarder une femme de la tête aux pieds et à une distance variable, l'artiste qui la coiffe remarquera mieux ce qu'il doit remarquer, et il pourra plus

facilement, après une attention qui ne sera ni inconvenante ni embarrassante, choisir et modifier le genre de parure le plus conforme aux lois de son art.

Si la tête est courte — elle est toujours courte quand elle n'est pas ovale — le rudiment du goût indique un moyen sûr pour corriger ce défaut. En relevant les cheveux à la chinoise ou autrement, on allonge la tête parce qu'on dirige le regard dans le sens de la hauteur, que l'on peut affirmer encore par l'exhaussement de la coiffure au sommet ou sur le derrière de la tête. Dans ce dernier cas, il importe que la masse s'élève assez haut pour être aperçue quand on regardera la figure de face et que cette masse se termine en courbe ; car si elle dessinait une ligne plane, l'on aplatirait ce que l'on veut exhausser. Lorsque les bandeaux lisses seront indiqués par la mode ou préférés, on leur fera décrire de chaque côté une courbe qui découvrira le front et rétrécira le visage, ou bien on rétablira l'ovale en empiétant quelque peu sur les pommettes par les moyens que permettra d'employer la mode régnante.

Si la tête est longue, tout ce qui se présentera carrément sur le devant devra la raccourcir. Ce ne sont plus les racines droites qui conviennent, mais

les cheveux rejetés sur les tempes avec une légère ondulation qui les fasse bouffer, ou des bandeaux écartés dans un sens horizontal, pour accuser le plus possible la largeur du front. Appliquant ici le principe de la division, l'on diminuerait infailliblement la hauteur au moyen d'une ferronnière; mais la ferronnière est une ligne malencontreuse qui coupe durement le front, et dont la mode ne saurait revenir sans être condamnée par le goût. Un professeur qui a écrit sur son art, et qui fut en possession de coiffer les plus jolies femmes de Paris, Croizat (*Les cent et un coiffeurs*), observe avec raison que presque tous les genres de coiffures conviennent aux visages d'un ovale parfait, surtout celles que l'on aura choisies pour les têtes rondes.

Que si la tête péchait par un excès de profondeur, si elle présentait trop de développement dans la région pariétale au-dessus de l'occiput — ce qui est, du reste, très-rare chez les femmes — il serait aisé de sauver cette disgrâce, en épargnant la partie saillante pour reporter, au-dessus et au-dessous, les tresses dont on aurait composé le chignon. Ainsi entourée, ainsi compensée, la proéminence disparaîtrait et la tête reprendrait sa forme normale et sa grâce.

Après les proportions générales de la tête, ce qu'il faut examiner, c'est l'ensemble du profil. Le front saillant, les yeux enfoncés et ombragés ne supportent rien qui avance sur le visage, rien qui le couvre (par la raison qu'un tel visage a besoin d'être éclairci), rien non plus qui soit trop reculé, comme le serait une coiffure antique, parce que la saillie du front serait alors accusée plus fortement. Une tête dont le front est fuyant et la face un peu moutonnière, demande une coiffure établie sur le devant de la tête et qui, diminuant la courbe du profil, fasse rentrer les traits. C'est ici qu'on peut garnir le haut du front, selon la mode du temps, soit de frisures flottantes, soit de ces touffes arrondies qui rappellent, avec plus d'ampleur, les coiffures à la Titus, soit d'un diadème légèrement baissé, soit d'une guirlande en cœur, à la Marie Stuart. Il va sans dire que des cheveux lisses sur les tempes ne feraient que mettre en évidence le défaut qu'il s'agit de dissimuler.

Cependant, le besoin de masquer ou d'amoindrir les irrégularités dont nous parlons n'empêche pas le coiffeur de mettre du caractère dans son ouvrage, et d'y mettre le caractère voulu. Puisque le grave Boileau s'est permis de comparer la coiffure à un

édifice, qu'on nous permette aussi de raisonner sur les *trois ordres* de cette galante architecture. Aussi bien, il est à propos de s'en souvenir : c'est Vitruve, le classique Vitruve, qui signale la ressemblance intentionnelle des volutes ioniques avec les boucles d'une chevelure de femme.

Quelle que soit la variété des coiffures qu'on peut adapter aux physionomies si variées de la femme, il est possible de les ramener toutes à l'un de ces trois caractères : la sévérité, la grâce, la magnificence. Et que de différences presque insensibles vont trouver place dans les intervalles qui séparent ces trois ordres de parures ! Par combien de transitions délicates nous passerons du sévère au gracieux, de l'élégance à la pompe, de la richesse à la fierté. Combien de degrés à parcourir entre ce qui commence à être sévère et ce qui finit de l'être ! Que de nuances, enfin, dans la grâce, qui n'est elle-même qu'une nuance !

Le monde des vivants, comme celui de la peinture, a ses figures de style, ses figures de race ou de caractère, et ses figures de genre, et en général on les distingue sans peine à la forme du nez, qui est le trait le plus voyant, le plus décisif. En examinant le profil d'une personne, c'est au dessin du

nez qu'il importe de regarder avant tout. S'il est droit, s'il continue la ligne du front avec une inflexion très-légère, la coiffure devra être régulière, tranquille, symétrique et peu chargée d'ornements, car le simple est le commencement du sévère. Un arrangement emprunté des statues antiques de la grande époque, une coiffure peu élevée, se développant dans le sens de la profondeur et n'ayant pour tout mouvement que des ondulations assez douces, comme celles que présentent la chevelure de la Vénus de Milo, un chignon tordu d'où s'échappent une ou deux boucles tombant sur la nuque, une tresse diadème, un rang de perles horizontales, tout ce qui ressemblera aux bandelettes, à la tænia ou au lemnisque des anciens, tels sont les attributs du genre sévère. Nous disions tout à l'heure les statues antiques de la grande époque, parce qu'il est des figures célèbres, d'un temps postérieur à Phidias, telles que l'Apollon du Belvédère, la Vénus de Médicis, dont la coiffure en corymbe appartient au caractère gracieux.

Mais, pour rester dans le style sévère, il faut que le visage soit calme, que le nez soit un peu gros surtout dans sa racine, et que l'œil soit grand et bien fendu, car il est tel nez droit qui, par sa finesse

et son acuïté, cesse d'être sévère, et qui souvent se trouve associé, comme chez les Bordelaises, par exemple, à des yeux mutins, à une expression piquante et spirituelle. C'est une coiffure *de genre* qui convient à ces nez fins et futés, quoique réguliers et droits, de même qu'à ce joli nez qui, décrivant une courbe insensible, se relève aux deux tiers de sa longueur pour se tailler à facettes et respirer par des narines mobiles et tendineuses. J'appelle coiffure de genre celle qui veut plutôt le contraste que la symétrie, celle qui se prête aux irrégularités, celle dont les lignes, au lieu de se continuer, se brisent, et, au lieu de se ressembler, se contrarient. Ces définitions s'appliquent également aux coiffures gracieuses, bien que la grâce puisse se glisser aussi dans le style sévère, à petites doses seulement et pour l'adoucir.

Que si le nez est inégalement court et retroussé, la coiffure comporte encore plus de fantaisie ; elle peut être alors capricieuse, imprévue, même assaisonnée d'un apparent désordre. Un accident de frisure, un jeté de ruban, une aigrette de côté seront de mise, ou une traîne de fleurs, ou un seul repentir. Il est bien rare, en effet, qu'il n'y ait pas d'accord entre la forme du nez et la physionomie

morale, et qu'un nez à la Roxelane ne soit pas un trait donné par la nature aux femmes délurées et fringantes, qui ont la bouche ouverte et la parole preste, l'œil hardi, la mine éveillée. Au surplus, ce que nous disons ici ne touche qu'aux *apparences* du caractère. Pour coiffer une femme selon l'air de son visage, il n'est pas nécessaire assurément d'être un La Bruyère ; mais il faut posséder le coup d'œil et, en tous cas, les principes d'un physionomiste.

Avoir un profil pur, la tête d'une forme typique, les traits d'une beauté italienne, ce n'est pas la même chose que d'avoir une figure de race. Ce mot désigne plus particulièrement les têtes à caractère, celles qui ont de la distinction, un accent remarquable, un grand air. Qu'il soit un peu busqué ou saillant en ligne presque droite, le nez, dans ces sortes de figures, a toujours quelque longueur ; il n'est ni classique ni effronté ; il a une direction marquée, un dessin ressenti, et dès lors la coiffure ne peut être ni antique ni de genre ; c'est à de pareilles têtes que vont des coiffures riches et historiques, je veux dire que, sans avoir besoin de se travestir ni de rompre avec la mode courante, il convient de se rattacher au passé par quelque détail caractéristique. En rappelant, sur un point, des figures connues, telles que Grignan, Sévigné, La

Vallière, Fontanges, Gabrielle, les têtes à caractère évitent les disparates que leur imposerait le goût du jour. Une parure traditionnelle leur sied mieux que les improvisations du moment, et, sans aucun doute, l'élégance sérieuse et pompeuse leur est plus convenable que le caprice.

Un mot encore sur les couleurs. Quels que soient la fleur, le ruban, le crêpe, la gaze, l'étoffe, les bijoux que l'on choisisse, il importe de ne pas oublier que la variété est l'ennemie de la sévérité. Un seul ton franchement isolé sera plus sévère que plusieurs. Pour le mode gracieux ou de fantaisie, un mélange de couleurs diverses peut être une convenance parce que l'image de la variété répond à l'idée de fantaisie et semble mettre en relief ce qu'il y a de léger et de changeant dans la grâce ; mais là où l'on veut une indication du caractère, unité est synonyme de dignité. Répétée avec symétrie ou placée au centre, je veux dire dans l'axe de la coiffure, une seule et même couleur est un ornement grave, et l'effet en est aussi sûr que le serait, en sens opposé, celui d'un buisson de couleurs, ou, comme disent les professeurs, d'une *jardinière*.

De toute manière, dans le choix des teintes, vives ou attiédies, brillantes ou pâles, pures ou rom-

pues, il faut avoir égard, bien entendu, non-seulement au teint de la personne et à la couleur de ses cheveux, mais à son caractère et à son âge. C'est ici le cas d'appliquer les observations déjà faites sur l'expression des couleurs.

Le caractère! dira-t-on; un si grand mot pour une fleur! — Oui, les fleurs ont du caractère et elles en ont beaucoup, et les plumes aussi, et les rubans et les dentelles, et la gaze. Tout cela ne tient que par un fil à nos sentiments; mais ce fil délié ne rompt jamais. Irez-vous mettre indifféremment sur une tête hautaine ou sur un visage chiffonné la fleur des champs, le muguet, le narcisse, la pâquerette? Irez-vous parer une figure de printemps avec des pampres de raisin noir ou pourpré, ou jeter une rose de haie dans une coiffure qui doit être sérieuse? Autant vaudrait ajuster sur une tête de brune ces garnitures de houblon, ces mousses mêlées de feuillage dont les verts soutenus vont si bien aux blondes. Comme si elles étaient les ouvrages d'une femme, les fleurs ont reçu de la nature des expressions qui tiennent tantôt à leur couleur, tantôt à leur forme, tantôt à leurs allures, indépendamment de l'idée que nous y attachons, ou du souvenir. Dans sa parfaite symétrie, le dahlia

est une fleur sévère; le camellia, dans sa belle régularité, a de la noblesse, du calme, et la rose à cent-feuilles répond à une certaine magnificence, surtout quand elle est d'un ton éclatant, ainsi que la pivoine. Les lilas, les primevères, les bruyères roses, la giroflée, la clématite, la glycine mauve, la jacinthe des bois, le silène, l'argentine, les fleurs de tilleul et celles du merisier, toutes ces créations légères que les fleuristes imitent à ravir, et dont on peut faire des grappes allongées, des guirlandes, des traînes, appartiennent au genre gracieux, aux coiffures jeunes.

Il est impossible qu'une touffe de bleuets, des coquelicots, une *cérès* d'épis (comme l'on dit si bien), ne réveillent pas la pensée des moissons, et il n'est guère admissible qu'on les emploie sans distinction dans une toilette de ville ou pour un dîner prié à la campagne. Nous avons des fleurs penchées dont l'allure est sentimentale, d'autres qui sont irrégulières, capricieuses, et, pour ainsi dire, décousues, comme les begonia, si chers aux décorateurs japonais. Il en est dont la fine symétrie ou l'extrême délicatesse ont un caractère précieux, comme l'angélique, le sédum, la sauge, le myosotis, les inflorescences du sureau. Le liseron s'ou-

vre avec douceur, l'ancolie s'incline avec tristesse, et la marguerite déploie gaiement sa corolle rayonnante. N'y a-t-il pas un air de franchise dans l'attitude de tant de fleurs et fleurettes qui poussent droites mais fermes sur leur tige menue? N'y a-t-il pas une intention marquée d'élégance dans la forme et dans la chute des fuchsias? La folle-avoine, qui va si bien aux coiffures de genre et de fantaisie, n'a-t-elle pas un air de désordre aimable et piquant?... Les fleurs les plus magnifiques dans leur épanouissement sont discrètes dans leurs boutons. La modestie, la fierté, l'abandon, la réserve, la coquetterie, la hardiesse, l'indépendance, tous ces caractères humains se peuvent attribuer aux fleurs et leur sont attribués en effet par l'infaillible sentiment qui a créé la poésie du langage. C'est assez dire qu'à l'expression de leur couleur et de leur dessin s'ajoute l'expression de leur port, de leur tenue, de leur désinvolture, de leur ensemble, et qu'ainsi nous aurons une infinité de choix à faire dans le règne des fleurs, pour orner la coiffure d'une femme selon son caractère, sa physionomie et son âge.

On entend dire fréquemment que c'est une maladresse à une femme d'un certain âge de se rajeu-

nir par le vêtement et par la coiffure ; qu'il serait plus habile, lorsqu'on a trente-cinq ans, par exemple, de se parer comme à quarante ans, que de reculer jusqu'à la parure qu'on aurait portée à trente. C'est aller bien loin, ce nous semble, et compter sur une réaction qui peut-être n'aura pas lieu dans l'esprit de l'observateur. Se rajeunir trop est sans doute un faux calcul ; mais se vieillir pour qu'on vous restitue charitablement votre âge, c'est un calcul encore plus faux, ou tout au moins dangereux. Dans le monde où se livrent les combats de la coquetterie, où se croisent les rivalités de la grâce, les émulations de l'amour, la modestie des intentions est un artifice bien chanceux : le plus souvent, elle est prise au mot.

Les femmes jeunes ont toujours bonne grâce à relever leurs cheveux, à se dégager le visage. L'oreille, suivant que la nature l'aura plus ou moins délicatement travaillée, peut rester entièrement découverte ou voilée à demi ; le front, s'il est grand — s'il a plus de longueur que le nez — on fera bien de le couvrir un peu et de ne commencer le dégagement de la figure que vers les tempes. Les longues boucles, les *anglaises* que laissaient flotter sur leurs joues les modèles de Lawrence,

avaient une expression de rêverie sentimentale qui peut aller à certaines ladies romanesques, mais, en général, la nudité des joues et les cheveux retroussés ont plus de grâce, plus de naturel, que ces boucles et frisures tombantes que la tendresse du baiser le plus chaste écarterait. Pourquoi montrer de belles boucles sur la joue quand on peut si bien les montrer, et si élégamment, sur la nuque ou sur la naissance de l'épaule ? Cacher une partie du visage, n'est-ce pas y faire soupçonner quelque défaut ou en donner à croire plus qu'il n'y en a? Les femmes qui dissimulent sous des tire-bouchons des carnations un peu fanées ou les dépressions qu'a laissées sur leurs joues le doigt de la vie, se vieillissent par cette précaution même. La sincérité vaudrait mieux.

Quant aux jeunes filles, elles sont toujours charmantes quand elles mettent en lumière tout leur visage... C'est un si habile coiffeur que la jeunesse !

X

A LA COIFFURE DES FEMMES SE LIENT ÉTROITEMENT LES MODES, QUI SONT L'ART D'ADAPTER LE CHAPEAU A LA TÊTE ET DE L'ASSORTIR A L'ENSEMBLE DE LA PARURE.

L'art de la coiffure et celui des modes se tou-

chent sans se confondre et, malgré leur intime union, il nous est permis de les distinguer. Le chapeau, pouvant se quitter et n'étant pas nécessaire aux coiffures les plus brillantes, fait partie du vêtement. Il tient d'ailleurs à l'ensemble de la toilette, et comment n'y tiendrait-il pas puisqu'il doit en être le couronnement ?

Comme tous les autres éléments du costume, le

Extrême sévérité dans la coiffure.

chapeau des femmes est une indication des mœurs, et il ne peut l'être que par ses rapports avec le sentiment. Voyez passer cette religieuse vouée à la charité et qui porte le nom de la vertu qu'elle exerce : elle est coiffée d'une grande cornette blanche qui cache les profils de son visage, et n'en laisse à découvert que les organes de la vue,

de la respiration et de la parole ; la chevelure est invisible et la naissance même des cheveux sur le front est voilée par le béguin. Empesée, rigide, cette cornette exprime à elle seule le détachement de tout. Son unique pli est voulu et prévu ; elle n'a été touchée par aucune main. Sa blancheur lisse est une

Extrême coquetterie dans la coiffure.

image de chasteté, de pureté. Regardez, maintenant, une jeune femme élégante de nos jours, qui a trouvé le moyen d'avoir un chapeau sans se couvrir la tête, et qui, loin de cacher ses cheveux, les relève, les fait bouffer, les crêpe, les étale et y ajoute même une abondance artificielle. Ne voilà-t-il pas, en matière de chapeaux, les deux extrêmes

entre lesquels trouveront place toutes les variantes de la sévérité ou de la coquetterie ?

Il est si vrai que le soin de cacher les cheveux et le plus possible du visage se lie à un sentiment de sévérité, qu'au temps d'Isabeau de Bavière, vers la fin du quatorzième siècle, les veuves ajoutaient au voile et à la guimpe qui couvraient alors le front, les joues et tous les cheveux, une mentonnière, appelée *barbette*, qui ne laissait voir que la bouche, et qui était considérée comme un signe de deuil. De là, l'imitation des voiles, guimpes et mentonnières chez les religieuses de différents ordres, qui, par leur chasteté et leur renoncement, sont, pour ainsi dire, les veuves volontaires et mystiques du monde.

Quand domine la dévotion, vraie ou fausse — quelquefois elle est à la mode — le chapeau est un abri contre les regards furtifs ; il empêche les yeux de voir et d'être vus à la dérobée. Tel était le chapeau, en France, au temps de la Restauration, quand certains dehors religieux faisaient partie du bon ton et du bon goût. A mesure que l'austérité diminue, la passe du chapeau diminue aussi, et le jour où les quakeresses renonceraient aux idées de leur secte, elles changeraient certainement le chapeau uniforme qui est un des signes extérieurs

de leurs croyances. Que si la liberté des mœurs vient à l'emporter sur la tenue ou sur l'hypocrisie, il ne reste plus du chapeau que la forme et les brides.

La forme? elle est alors, comme nous l'avons vu naguère, une élégante ironie. Tantôt elle s'applatit sur la tête en soucoupe renversée, tantôt elle se compose de feuillages veloutés, montés en couronne ou en cérès, tantôt elle n'est qu'un simple nœud d'application d'Angleterre, ou une calotte de paille bordée de velours, ou un bout de feutre retroussé, ou un tricorne lilliputien, grossi de je ne sais quels brimborions, ou un toquet en drap de soie, ou un petit entonnoir très-évasé, bossué et incliné sur l'oreille. Quelquefois, ce n'est qu'un bouillonné de tulle et de velours, ou une jolie confusion de dentelles, de rubans et de fleurs, de sorte que l'idée de couvrir a fait place au désir d'orner. Le chapeau n'est plus que le prétexte d'une plume, l'occasion d'un piquet de fleurs, le soutien d'une aigrette, l'attache d'un plumet de coq russe. Il est placé sur la tête, non pour la protéger, mais pour qu'on la voie mieux. Sa grande utilité est d'être charmant.

Cependant, le chapeau, comme la coiffure, a ses variétés de physionomie, qui dépendent beaucoup,

non-seulement des choses qu'on y emploie, mais du tour qu'on leur donne et de la façon dont il est porté. Sans doute, l'élégance est partout de mise dans le chapeau, qu'il soit sévère ou coquet, simple ou riche, inventé par la fantaisie ou rattaché à des formes dont le caractère est connu, comme celles des chapeaux catalan, tyrolien, Watteau, Trianon. La grâce est le fond de tout; mais elle-même varie de mille manières.

Quelle différence, pour ne parler encore que des éléments du chapeau, entre le velours noir et le velours de couleur! Combien l'un est plus simple et plus sérieux que l'autre! La non-couleur est aux innombrables nuances créées par la nature ou par l'homme ce que l'unité est à la variété. Mais si le velours donne de la profondeur et du calme au noir qu'il affirme ou aux teintes qui le colorent, en revanche quelle expression de légèreté et de délicatesse dans un chapeau de dentelle, dans un nœud de blonde, car nous voyons chaque jour des chapeaux composés de ces substances nuageuses qui ne protégent rien, ne couvrent rien, et n'ont d'autre mission que de s'arranger, de se chiffonner avec esprit, d'être élégamment inutiles.

Il en est de même des plumes : c'est à peine si

l'on peut y voir une allusion éloignée au parasol. Leur unique destination est d'orner. Quand elles sont fermes, comme celles du faisan ou du coq, elles ont un air décidé, un air brave. Souples et recourbées, elles ont encore une sorte de grâce belliqueuse qui rappelle le panache des cimiers dans l'ancienne chevalerie, et qui, par cela même, forme un contraste aimable entre la délicatesse de la femme et l'accent guerrier de sa parure. Une seule plume est élégante et fière, surtout quand elle est rejetée en arrière et qu'elle retombe sur le chignon; pourquoi? Parce qu'en exprimant la réaction de l'air contre la marche en avant, elle accuse l'élan de la volonté, le mouvement de la vie.

Plusieurs plumes frisées, réunies en touffes, ou disposées avec symétrie et formant diadème, ont une expression de richesse et de haute tournure. Quant aux oiseaux des îles qui déploient leurs ailes dans un nid de plumes noires sur un feuillage chatoyant, comme les mouches du Brésil, il est impossible de n'y pas voir une intention de magnificence qui convient à bien peu de personnes, et ne sied qu'à des figures de caractère. Les plumes de marabou, si ondoyantes, si vaporeuses, ne sauraient convenir non plus qu'à des femmes d'un âge mûr,

par la raison qu'elles ajoutent au spectacle de la coiffure une opulence dont la jeunesse n'a pas besoin, mais qui peut racheter les fatigues de la beauté. C'est aussi à raison de la splendide richesse de leur coloration régulière, que les plumes de paon sont mieux posées dans l'axe de la coiffure que sur le côté.

Qu'on ne s'y trompe point : il y a dans le chapeau bien des choses qui ne dépendent pas de la mode, qui échappent à son empire, absolu mais limité. Tous les ukases de cette souveraine capricieuse et lunatique n'empêcheront pas que le chapeau fermé par des brides ne soit plus modeste, plus habillé, j'allais dire plus honnête qu'un toquet penchant ou une assiette renversée, comme le chapeau niçois, noués au chignon par un ruban presque horizontal, dont les pans flottent par derrière. Il est sensible qu'à l'un de ces chapeaux se lie une idée de retenue, à l'autre une idée de liberté. Le premier couvre le passage des joues à la nuque sous l'oreille, et ce passage a toujours un accent de volupté lorsqu'il consiste en une dépression légère ; le second, laissant à découvert la souplesse et la grâce de toutes les attaches du cou, les abandonne aux caresses de la lumière et de la pensée. Les bri-

des du chapeau ne sont donc pas indifférentes au caractère de la coiffure. Qu'elles soient en blonde ou en crêpe, en ruban de soie ou de velours, en tulle ou en gaze, elles expriment l'intention de voiler une partie nue et de fixer le chapeau, ce qui revient à une apparence de réserve. Une apparence, disons-nous, car il n'y a guère autre chose dans les manières, si finement nuancées, dont les femmes obéissent aux décrets fugitifs de la mode. Aussi bien celles qui laissent à découvert les joues, l'oreille, le col et jusqu'à la naissance des épaules, semblent racheter la nudité de ces carnations par le voile qui enveloppe tout le système de leur élégance et va négligemment s'épingler sur le chignon... Mais que dis-je ? C'est peut-être un moyen de mieux faire regarder, de mieux faire voir ce qu'on a l'air de cacher, que ce voile transparent dont l'impondérable substance est si joliment nommée *tulle illusion*.

On peut signaler les mêmes apparences dans le collier qui encadre le visage ou dans l'écharpe qui vient se nouer sur la poitrine avec une rose ou un bijou. Et quelle différence d'une écharpe ainsi régulièrement ramenée sous le menton à celle qui ne retombe sur le cou qu'après s'être nouée négligemment par derrière et de côté !

Il faut s'entendre, cependant. Les convenances de la coiffure ne sont pas toujours les mêmes. Tel chapeau qui paraîtrait leste à la ville peut être élégamment convenable à la campagne ou dans une toilette de plage, s'il est à l'avenant de tout le reste. Un peu de liberté est alors de mise. J'ajoute qu'en général, pour qu'une parure soit piquante, il y faut l'assaisonnement d'un constraste, optique ou moral. Rien ne va mieux, par exemple, à une jolie femme, surtout si elle a de la vivacité dans les allures, que d'être coiffée d'une façon quelque peu virile ou militaire. Le chapeau de Hoche ou de Kléber, posé en miniature sur des cheveux relevés présente une image de crânerie qui contraste avec la délicatesse du sexe féminin. Quand une femme se livre à un exercice mâle, comme l'équitation, la chasse, ou qu'elle part avec des touristes pour une expédition dans les montagnes, elle a toujours bonne grâce à opposer le caractère rude ou cavalier de son vêtement et de sa coiffure à la finesse de ses mains, à la petitesse de son pied, à sa taille frêle et souple.

Depuis longtemps, le chapeau d'homme est regardé comme classique dans le costume des amazones, qui, pour rester femmes, n'ont qu'un voile à y attacher sous prétexte de se garantir les yeux

contre la poussière et le soleil. Comment couronner autrement que par un petit feutre viril à courte plume, ou par un toquet retroussé, tout vêtement qui rappellerait les mutineries de la Fronde, ou bien qui se composerait d'ajustements tels qu'une

Coiffure dite hennin.

redingote à boutons, une veste garde-française, un col cassé, une cravate de collégien, un pantalon de zouave et des guêtres? Qui ne sent qu'un tour martial donne du mordant à la grâce d'un être faible, parce qu'il devient une raillerie aimable, une antiphrase!

Les femmes portent souvent des coiffures hautes et il n'y pas d'inconvénient à cela, pourvu que le chapeau soit parfaitement distinct de la tête, et qu'ainsi l'excès de longueur ou d'importance soit étranger au volume de la tête elle-même. Au quinzième siècle, lorsque les dames françaises se coif-

Caractère de l'horizontale dans la coiffure.

faient de ces cornets démesurés qu'on appelait des *hennins*, la seule inclinaison du cornet, sans parler de sa forme, le détachait nettement de l'ensemble du corps, et les proportions naturelles n'en étaient pas altérées, parce que le hennin était un simple ornement, une évidente parure de la tête, que l'esprit pouvait en séparer facilement. Aujourd'hui, au

contraire, les femmes se font, avec des cheveux sincères ou empruntés, une coiffure d'un seul tenant, tellement épaisse, tellement volumineuse, que leur tête, au mépris des convenances les plus rudimentaires de la proportion humaine, devient le cin-

Caractère de l'oblique dans la coiffure.

quième et quelquefois le quart de toute leur personne !

Nous avons dit quelle était, dans la tête humaine, l'expression de la verticale, de l'horizontale et des obliques (*Grammaire des arts du dessin*). Ces lois inexorables s'appliquent aussi à la coiffure. Posée horizontalement, elle répond à un sentiment

d'ordre et de calme. Si elle est plus ou moins inclinée sur le front et ne laisse voir que les yeux, comme pour les rendre plus brillants, elle accuse une intention d'indépendance et de fantaisie individuelle, parce qu'il n'y a qu'une seule horizontale, tandis que les obliques varient d'aspect selon le degré même de leur obliquité. Il est clair que le chapeau d'une femme a une autre physionomie, lorsqu'il est disposé parallèlement aux lignes naturelles du visage que lorsqu'il contrarie ces lignes en se portant à droite ou à gauche, en avant ou en arrière, au lieu de les suivre comme le cadre suit les contours de la chose encadrée.

En résumé, il en est de la coiffure et du chapeau féminins comme des autres parties du vêtement et de la parure, dont nous allons parler. La régularité, la symétrie, l'unité, le choix de la verticale et de l'horizontale y sont essentiels au caractère sévère ou sérieux, tandis que la variété, l'alternance, le contraste, la préférence donnée aux lignes obliques, sont des indices d'humeur volontaire, de hardiesse, de caprice, ou tout au moins des accents de jeunesse et de liberté.

DU VÊTEMENT.

XI

SANS VIOLER LES LOIS ABSOLUES DU BEAU,
LE COSTUME VIRIL DOIT VARIER, NON-SEULEMENT SELON
LE CLIMAT DU PAYS ET LES CROYANCES
DE LA NATION, MAIS SUIVANT LA NATURE DES FONCTIONS
DE L'HOMME ET LES HABITUDES DE SA VIE.

Ce serait une idée fausse que de prétendre accuser les formes du corps au moyen même du vêtement qui les enveloppe, car ce n'est pas pour montrer le nu qu'on l'habille, c'est pour le défendre contre les intempéries de l'air et le dérober aux regards. La sculpture, il est vrai, emploie souvent les draperies de manière à faire sentir le nu sous le tissu qui le couvre; mais le statuaire, en agissant ainsi, se préoccupe uniquement du beau. Le marbre n'est qu'un emblème; il n'est pas frileux; le marbre étant chaste n'a point de pudeur. Destiné à la beauté des immortels, il n'exprime pas des chairs morbides et périssables, mais des formes pures, éternelles et divines. La draperie n'est donc entre les mains du sculpteur qu'une ressource pour mieux faire valoir les plus beaux nus, en opposant à leur modelé

compacte et lisse le rugueux des plis, et à leur blancheur, sur laquelle glisse la lumière, des parties fouillées qui retiennent l'ombre.

Mais la draperie de l'homme vivant est soumise à d'autres conditions. Il n'est pas besoin qu'elle se moule sur les membres à la manière d'un linge mouillé. Mieux vaut, en effet, ne pas accuser les formes que de les accuser pour les contrefaire comme le fourreau contrefait l'épée. Le vêtement a sa dignité propre et son élégance, qui ne tiennent pas absolument et uniquement au corps qu'il revêt. Le dessus peut avoir une autre grâce que le dessous.

Depuis que la civilisation a inventé et voulu la pudeur, les habits, même lorsqu'ils n'étaient pas une protection contre le climat, ont dû être employés, non à faire montre des formes, mais à les voiler. En Égypte, la nudité naïve et primitive des fellahs n'a rien d'impudique ; au contraire, les maillots de nos danseurs et de nos danseuses sont tout près d'être indécents. D'ailleurs l'utile ne s'accommode guère mieux que la bienséance de ces habillements serrés qui gênent la liberté des mouvements et empêchent le sang de circuler.

Cependant, pour des hommes d'action, pour des

militaires, il n'est pas mal à propos de mettre en évidence le galbe des jambes par des bas serrés ou par des guêtres étroites, afin que la personne en paraisse plus dégagée. En général, celui qui a une grosse tête, de gros traits, un visage charnu, n'a pas un bas de jambes fin, ni une cheville sèche, ni un mollet pauvre, et dès lors il y a un avantage d'harmonie ou, si l'on veut, de consonnance, à montrer que la base de la figure répond au sommet. Combien un Grec en fustanelle, combien un zouave avec sa culotte jarretée sous le genou, semblent plus dispos et plus lestes qu'un fantassin dont le large pantalon retombe sur le soulier. Il convient donc que le costume viril ait de l'ampleur ou, tout au moins, de l'aisance dans l'enveloppe du torse, et qu'il soit juste, seulement près des extrémités.

Il est toutefois dans le vêtement de l'homme une pièce dont la convenance est indiquée par la nature elle-même; c'est la ceinture. Les races agiles, les Basques, les Espagnols, les Corses, et en général les peuples montagnards, se ceignent les reins et n'en sont que plus propres à la marche et aux fatigues. La ceinture est un ornement périphérique qui se rapporte à l'axe de croissance, mais qui favorise le mouvement pour peu qu'elle soit large et ferme.

Cela est si vrai que les Romains appelaient *altè cinctus* (ceint haut) l'homme courageux, prêt à l'action, et *discinctus* l'indolent, l'énervé, le soldat sans cœur. « Méfiez-vous, disait Sylla, en parlant de César, de ce jeune homme à la ceinture lâche. » *Ut malè præcinctum puerum caverent.* En contractant le volume des viscères, la ceinture les rend plus faciles à porter. Elle est à l'homme ce que la sangle est au cheval : elle ne se quitte qu'au repos.

Le contraste d'un vêtement serré avec un vêtement qui ne l'est point ne manque pas de grâce, parce qu'il marque la volonté d'agir avec la volonté d'être libre dans l'action. Rien de plus charmant que la chlamyde flottante des cavaliers athéniens, si bien imitée en France par le manteau court des Valois, qui ne dépassait pas la ceinture. Mais l'élégance de ce léger manteau tient à ce qu'il est en opposition avec un pourpoint ajusté et des chausses collantes.

Le *linge* est un des éléments les plus importants et les plus délicats du costume viril ; mais la convenance conseille de n'en montrer que ce qui est nécessaire pour que la propreté en soit évidente. L'étalage du devant de la chemise a un double

inconvénient, qui est de faire croire à une blancheur peut-être exceptionnelle, et en même temps d'appeler sur la poitrine une grande masse de lumière éclatante qui accapare l'attention et fatigue l'œil.

Titien, dans ses portraits, a toujours soin de ménager le clair du linge. Quand le costume l'exige, le haut de la chemisette se laisse voir ; mais le blanc en est tempéré par un glacis chaud et par les petites ombres que forment les plis du linge froncé. Chez Van Dyck, chez Rembrandt, les collerettes, les rabats, sont traités de manière à ne pas blesser le regard qui les voit blancs, bien qu'ils soient légèrement voilés de bleu ou dorés de jaune, et apaisés encore par les menus points noirs de la dentelle. Les fraises à godrons sont également subordonnées au triomphe des chairs, au blanc de la conjonctive, aux luisants du front, du nez et de la pommette.

Dans le commerce de la vie, l'éclat du linge ne pouvant être adouci, comme il l'est en peinture, devient, quand il s'étale sur toute la poitrine, une tache de lumière gênante pour les yeux et une ostentation dont l'esprit populaire s'est moqué en créant cette expression métaphorique, à l'adresse

de quiconque se rengorge « il fait jabot. » Il y a de la dignité d'ailleurs, ou au moins de la réserve, à se boutonner haut sans affectation plutôt qu'à ouvrir tout grand son gilet. Cela est si vrai que le langage même nous en fournit une preuve. Ainsi nous disons par une autre métaphore, d'un homme qui pousse trop loin la circonspection, qu'il est « toujours boutonné. » Un sentiment analogue s'attache au mot « collet monté », traduction morale de la physionomie que présente un personnage dont la tête est engoncée dans son habit.

L'expression de la tête dépend beaucoup de son support. Aussi les attaches du cou ont-elles dans l'homme beaucoup de caractère. S'il porte une barbe longue, la cravate est inutile ou à peu près ; le col de la chemise ou une bordure quelconque peut y suppléer. Si la barbe est courte, la cravate a mauvaise grâce à monter au-dessus de la pomme d'Adam parce qu'en s'élevant plus haut, elle serait en contradiction avec l'humeur que suppose la volonté de s'affranchir du rasoir.

Parlons maintenant des habits, à commencer par celui qui, dans les pays froids, est destiné spécialement à couvrir la poitrine, et qu'on appelait autre-

ment *pourpoint*, d'après la définition de Richelet, ainsi conçue : « partie de l'habit de l'homme, qui couvre le dos, l'estomac, les bras, et qui est composée du corps du pourpoint, des manches, du collet, de busques et de basques. » Simplifié, le pourpoint est devenu ce qui est aujourd'hui notre gilet. Mais, sous quelque nom qu'il soit porté, soit qu'on le laisse sans manches pour le mettre sous un habit, soit que, pour en tenir lieu, on y ajoute des basques, il convient que cette pièce du vêtement ne divise pas le buste en deux parties égales et qu'elle descende au moins jusqu'au niveau du nombril, afin de diminuer la grandeur des parties abdominales en donnant plus d'importance aux organes de la respiration.

Ici nous touchons par un point à l'influence des idées et des croyances nationales. Il est des peuples, tels que les Chinois, les Japonais, qui considèrent l'obésité comme le signe du bonheur parfait. Ils appellent l'union domestique l'embonpoint des familles ; la justice dans le gouvernement, l'embonpoint de l'empire ; l'harmonie entre les peuples, l'embonpoint du monde. Loin de comprimer les développements du ventre, les Chinois les étalent avec complaisance, à en juger par leurs représenta-

tions sculptées ou peintes. Les peuples de l'Occident, en raison de leur spiritualisme, attachent plus de prix à la prédominance des pectoraux dans un torse évasé dont les hanches sont d'aplomb, et dont les viscères sont contenus par des fibres sans mollesse. Les Grecs nous ont donné des preuves de cette prédilection dans leurs statues, notamment dans celle de l'*Ilissus*, qui appartenait au fronton oriental du Parthénon. Depuis le christianisme, la prééminence de l'esprit sur la chair n'a fait que fortifier le sentiment des artistes grecs. Il est donc naturel que, selon leurs croyances, les nations occidentales assignent un rang plus élevé aux organes de la respiration qu'à ceux de la digestion ; n'oublions pas, d'ailleurs, que le mot esprit signifie originairement souffle. Voilà pourquoi il convient que tout vêtement faisant fonction de pourpoint ou de gilet s'étende au moins jusqu'à la naissance des hanches, pour couvrir une partie du ventre en agrandissant la poitrine.

Mais le pourpoint sans manches et sans basques devient un habit de dessous, et c'est surtout le vêtement extérieur qui tombe sous le coup des observations esthétiques. Que ce soit une robe, une simarre, un manteau, une redingote, un frac, la

première remarque à faire, c'est que la longueur du vêtement doit être en raison de la gravité du personnage. En Orient, l'iman et le derviche, en Égypte, le moine copte, en Europe, le rabbin et le prêtre catholique s'habillent d'une robe longue ou d'une soutane. De son côté, à l'exemple du prêtre, le magistrat, dans ce qu'il appelle le sanctuaire de la justice, revêt un habit qui s'allonge et s'amplifie en simarre. Voyez, à la Comédie-Française, les médecins de Molière : ils sont vêtus là comme ils l'étaient de son temps, avec une soutanelle, ou une robe noire, et un rabat. C'est qu'en effet, voulant en imposer au public et s'imposer aux malades, les empiriques d'alors devaient être instinctivement portés à revêtir des habits d'une forme et d'une couleur ecclésiastiques, et à se comporter, dans leur langage et dans leur costume, comme les prêtres qui se disent les médecins de l'âme. Ainsi l'embarras physique d'un vêtement long et la résistance qu'il oppose à la vivacité du mouvement répondent, dans l'ordre moral, à l'idée de calme, au sentiment de la gravité et du décorum.

En revanche, dès que les fonctions, au lieu d'être purement spirituelles, deviennent actives, comme elles le sont dans la vie civile, industrielle ou mili-

taire, le vêtement s'accourcit, les jambes cessent d'être couvertes d'une enveloppe gênante, la robe devient redingote, la redingote devient frac, le frac devient veste, et le paletot lui-même n'est plus, comme la vareuse du marin, qu'un abrégé du manteau sans pesanteur, sans embarras, sans autres plis que ceux prévus par le tailleur. C'était en manteau court que les petits abbés de la Régence et de Louis XV poursuivaient les dames de leurs galanteries et de leurs petits vers. Le duc de Wellington, qui était bien fait et qui tenait à ce qu'on le sût, coupait court les basques de son habit bleu d'uniforme afin de paraître mieux proportionné et plus alerte. Les jours de bataille, et notamment à Waterloo, pour être aisément reconnu de toute l'armée, il portait un petit manteau blanc qui ne dépassait pas la selle de son cheval et ne gênait point ses allures. D'où l'on voit que la longueur du vêtement est expressive surtout par sa connexion avec l'idée d'une vie paisible, grave et recueillie. « Quant aux vestements, dit Montaigne, qui les vouldra ramener à leur vraye fin, qui est le service et commodité du corps, d'où despend leur grâce et bienséance originelle... » S'il était vrai que la grâce du vêtement ne fût que l'évidence de son utilité, l'esthétique du costume se réduirait à une

enquête *de commodo et incommodo ;* mais cela n'est pas entièrement vrai : la convenance — je veux dire le juste rapport de l'objet à sa destination — n'est pas l'unique élément du beau ; il ne l'est pas plus dans la forme habillée que dans la forme nue.

Jetons les yeux, par exemple, sur cet habit que nous nommons le *frac* — Diderot écrivait *fraque* — : les basques y sont des pendentifs nécessaires pour deux raisons : d'abord parce que, à la place où elles sont maintenant, elles forment une bienséante transition entre le torse et les jambes ; ensuite parce que cet ornement est à peu près le seul qui, dans le costume viril, représente le centre de gravité. Au temps du Directoire, les Incroyables avaient deux goussets à leur culotte et portaient deux montres dont ils laissaient pendre la chaîne et les breloques, à droite et à gauche. C'était se conformer à la symétrie, qui est de rigueur dans tous les pendentifs, puisque nous sommes convenus d'appliquer ce mot au costume. Une seule chaîne de montre, tombant de côté, était aussi choquante que le serait un seul pendant d'oreille. Aussi a-t-on renoncé, depuis, à cet ornement, pour serrer la montre dans une poche du gilet, en laissant voir la

chaîne comme une attache, et non plus comme une pendeloque.

Le frac ou, si l'on veut, l'habit habillé, est aujourd'hui ce qu'était avant la Révolution le justaucorps. Les poches que nous avons ménagées sous les basques, par derrière, on les portait par devant, et de ces poches, au moyen des galons, des pattes et des boutonnières ouvrées, on en faisait une manière d'ornement. Mais le justaucorps, descendant jusqu'aux genoux à peu près comme la redingote de nos jours, masquait les traces d'usure que pouvait présenter le vêtement de dessous, c'est-à-dire le haut de chausses; on a cru devoir supprimer, sur le devant, tout le bas de l'habit, pour ne garder que les basques postérieures, et cela dans cette pensée que, moins on cache les diverses parties du costume, plus on est forcé de les tenir propres, et partant qu'il y a moins de cérémonie à être en redingote qu'en habit, ce qui revient à dire qu'il y a plus de politesse à se présenter en habit qu'en redingote. Et n'est-ce pas le même sentiment, un peu exagéré, qui a inspiré aux gens du monde d'ouvrir grandement leur gilet pour montrer le plus possible de linge blanc, sur la poitrine, dans les dîners privés et dans les bals ?

Les ornements que Semper appelle « ornements de direction » sont rares dans le vêtement de l'homme civil. On en trouve cependant quelques exemples en remontant aux modes anciennes, notamment à celle des nœuds d'épaules (*shoulder knots*), qui régnait en Angleterre du temps de la reine Anne, après avoir régné en France au XVIIe siècle, de ces nœuds d'épaules qui jouent un rôle si piquant dans le fameux *Conte du Tonneau* de Swift. — On se rappelle comment les trois frères jumeaux de ce roman allégorique torturent le testament de leur père pour y trouver la permission de porter sur leur habit des galons, des franges, des touffes de rubans. — Les nœuds d'épaules, transformés plus tard en aiguillettes dans l'uniforme de nos états-majors, sont convenables au costume militaire, parce que, légers et flottants, ils forment un ornement de direction et une image mobile du mouvement. Mais ils n'ont pu être portés, à la cour ou à la ville, que par les jeunes merveilleux de la société mondaine ou par des pages, car il est sensible que tout accessoire du costume, qui peut onduler au gré du vent, jure avec la gravité physique et contredit le sentiment de la gravité morale.

« Iphis voit à l'église un soulier d'une nouvelle

mode; il regarde le sien et en rougit; il ne se croit plus habillé : il était venu à la messe pour s'y montrer et il se cache. Le voilà retenu par le pied dans sa chambre tout le jour. » Ainsi parle La Bruyère, et il prend ce tour pour donner une idée vive de l'importance que peut avoir le *soulier* dans le costume, ou au moins dans la mode. Après la coiffure, il n'est rien qui attire l'œil plus que la chaussure, parce qu'il est naturel qu'en regardant un homme de la tête aux pieds ou des pieds à la tête, on arrête son attention aux extrémités.

Depuis la pantoufle sans quartier, jusqu'à la botte forte du postillon, depuis l'escarpin du danseur jusqu'aux souliers ferrés et aux rudes guêtres du braconnier, toute chaussure doit être visiblement faite pour sa destination, et à la rigueur la convenance lui suffit pour être belle. C'est ici qu'on peut dire avec Montaigne « que la bienséance originelle dépend du service et de la commodité du corps. » Rappelons-nous les gentilshommes qui ont été peints par Van Dyck et par Wouwermans, dans leurs grandes bottes à genouillères : même lorsqu'ils allaient à pied, l'imagination les voyait à cheval. Les hautes tiges de ces bottes ne sont-elles pas, en effet, une image de la protection nécessaire au genou pour qu'il ne se heurte point contre la fonte

du pistolet? Sans doute une telle précaution n'empêchait point que le coin du bas à botter ne fût orné au besoin d'une dentelle; mais la botte évasée d'un Bassompierre n'en était pas moins faite pour accuser les habitudes du cavalier, sans qu'il fût nécessaire d'y remarquer la molette de l'éperon.

Présenter vivement aux yeux le rapport du vêtement avec la fonction qu'il doit remplir, c'est déjà un mérite, et il n'en faut pas d'autres à certaines parties du costume civil. Ceux qui, de nos jours, veulent ressusciter la mode de porter des bottes apparentes sous lesquelles le pantalon est serré et caché, ceux-là sont dans le vrai, car rien n'est plus à contre-sens que de couvrir le cuir d'une botte avec le drap ou la toile d'un pantalon, comme nous l'avons fait en France pendant longtemps. De même qu'en architecture c'est un axiome que le fort doit porter le faible, de même, dans l'économie du costume, c'est une vérité rudimentaire que le solide doit protéger le délicat.

La botte moderne n'est au surplus qu'une réminiscence des cnémides que portaient les Grecs au combat et auxquelles ressemblent assez bien nos guêtres. Mais les cnémides, qui étaient en métal ou

en cuir, ne couvraient que la jambe et laissaient le pied à découvert : les Romains en firent des bottes en y ajoutant une empeigne et des semelles, et d'après le mot dont se sert Suétone pour désigner la chaussure d'Auguste, *tibialibus muniebatur*, on doit croire que ces chaussures étaient plus que des bottines et qu'elles garantissaient les tibias en montant jusqu'aux genoux.

Nos pères ajustaient à leurs souliers, tantôt des nœuds de rubans, quand ils voulaient promener leurs talons rouges sur le parquet des princes, tantôt des boucles d'argent, quand ils s'en tenaient à une politesse correcte dans les relations de la vie bourgeoise. Ils exprimaient ainsi, rien que par la physionomie du soulier et de ses ornements, soit une velléité d'élégance ou de coquetterie, soit une pure intention de civilité, tant il est vrai que le soin qu'on prend de sa toilette, selon qu'il est affecté ou contenu, peut trahir l'estime de soi ou marquer de la déférence envers les autres.

Pour l'artiste qui considère l'homme vêtu comme le considéraient les grands peintres dont nous avons parlé plus haut, c'est-à-dire comme un portrait ambulant, les mains nues sont des échos de lumière qu'il est bon de modérer afin de laisser plus d'im-

portance aux clairs du visage. De là l'intervention du gant dans les portraits où la main serait trop voyante et le disputerait en valeur à la figure.

Mais le *gant*, si heureusement employé comme ressource pittoresque par Titien, Velazquez, Rembrandt, n'a pas été inventé par eux, il s'en faut, car l'usage en remonte à l'antiquité ; ils étaient connus quatre ou cinq siècles avant notre ère. Au rapport de Xénophon, les Perses portaient des gants pendant l'hiver et y mettaient autant de luxe que dans les autres parties de leur vêtement. On peut croire aussi que les gants dont les Tartares et les Samoyèdes se couvrent les mains sont d'une ancienneté très-reculée, si tant est que l'on puisse appeler *gants* des fourreaux sans divisions, c'est-à-dire sans doigts.

Au moyen âge, les gants ont été tantôt une parure réservée aux nobles et aux prélats, qui souvent la rehaussaient de pierres précieuses, tantôt une marque de reconnaissance donnée au seigneur par son vassal, investi d'un fief ou d'une emphytéose, tantôt un gage d'amour que le chevalier portait comme un talisman à son casque en y attachant l'espoir de vaincre. Aujourd'hui, les gants ne sont plus qu'un objet de confort et de bienséance ; mais

ils ont une physionomie variable, suivant la couleur qui les distingue et la peau dont ils sont faits.

A moins qu'ils ne soient un signe de deuil, les gants noirs sont intolérables parce qu'ils éteignent, comme sous une couche d'encre, ce qu'il y a de plus excessif dans la personne humaine, ce qui est l'instrument par excellence de la langue universelle, la main. Que le gant se détache en clair sur le ton du vêtement de l'homme, cela suffit. Une teinte éclatante, qui approcherait du blanc pur, serait toujours déplacée, si elle ne devait pas être noyée dans des flots de lumière, au milieu d'une soirée brillante ou d'un bal. Les nuances bleu tendre, gris-perle, mauve, amadou, pêche, havane, chamois, biche, et toutes autres de même valeur, c'est-à-dire ne s'élevant pas plus haut dans la gamme du clair, sont celles qui paraissent convenir aux gants ordinaires, et qu'ordinairement on leur donnera, quand on aura renoncé à certaines couleurs qui, dans un objet dont la souplesse est le mérite essentiel, rappelleraient des corps durs et rigides, tels que le bronze, le fer, l'ardoise.

Du reste, les gros gants, taillés dans une peau forte, comme celles du castor, du cerf, du buffle, du daim, les gants épais dont se servaient autrefois les

fauconniers pour protéger leurs doigts contre les serres du gerfaut, ne manquent pas non plus de caractère. Les gants rudes et salis de Cromwell, ces gants que les fatigues de la guerre ont décousus et qui vont si bien avec son justaucorps usé par le haubert et son chapeau poudreux, ont aussi leur expression, lorsqu'on nous le peint ainsi accoutré, ouvrant le cercueil de Charles Ier, ou fermant la porte du Parlement.

La qualité esthétique des parties accessoires du costume tient le plus souvent à leur connexion avec certaines idées ou certains souvenirs présents à tous les esprits cultivés. Il y a plus de plaisir à deviner la destination d'un objet ou sa convenance qu'à les vérifier sur le fait, parce que nous aimons mieux regarder les objets avec les yeux de l'imagination que les voir avec les yeux du corps. Des gants de peau de renne oubliés sur une table nous font penser sur-le-champ à un homme du sport, qui passe sa vie au manége, à conduire un briska ou à courir le renard. Que de choses dans un objet dont s'est revêtue la main de l'homme et où est restée l'empreinte de ses mouvements nerveux et du frémissement de ses doigts, sous l'empire de la pensée !

Il me souvient à ce sujet d'une de ces impressions profondes que laisse quelquefois l'observation d'un détail futile en apparence et insignifiant. Au mois de mars 1849, étant directeur des beaux-arts au ministère de l'intérieur, je représentai à l'honorable M. Dufaure, alors ministre, combien il était déplorable de faire servir le musée du Louvre aux salons annuels, et de cacher ainsi périodiquement tous les anciens grands maîtres derrière un rideau de toiles modernes. Justement, le palais des Tuileries était alors inhabité, depuis le pavillon de Marsan jusqu'au pavillon de Flore. M. Dufaure s'entendit avec le général Changarnier et toute cette partie du palais fut mise à la disposition du directeur des beaux-arts qui, pour la première fois, put affranchir le Louvre de la servitude dont il était grevé. Comme je visitais tous les appartements de ce palais désert, j'arrivai à la porte d'une chambre qui, depuis sept ans, était restée close, et dont la reine Marie-Amélie avait gardé la clef. C'était le cabinet d'où le duc d'Orléans venait de sortir le jour où il se brisa la tête sur le pavé. On n'avait touché à rien : papiers, livres, boîtes à cigares, képis, ceinturons, quantité d'objets étaient là, dans le désordre où il les avait laissés. Ce qui me frappa le plus, ce fut de voir sur une table, jetés çà et là, des gants de

toute couleur et de toute espèce. La vie de ce jeune homme, partagée entre le plaisir, la chasse et la guerre, se révélait dans la physionomie de ces gants épars, les uns froissés, les autres intacts, les uns essayés, les autres encore dans leur boîte. Il y en avait en chamois pour conduire, en castor pour monter à cheval, en peau de chien, en canepin blanc, en chevreau, et toutes ces variantes de la toilette avaient là une signification singulière et saisissante... Mais, depuis longtemps, les peaux de ces gants s'étaient retirées, le canepin s'était raidi, le chevreau s'était parcheminé, et ces objets inertes, qui racontaient si clairement les habitudes du jeune élégant qui les avait portés, disaient aussi sa mort.

Ainsi, qu'on l'examine dans l'ensemble ou dans le détail, le costume des hommes est ou doit être une révélation extérieure de leur rôle, de leur condition, de leur humeur, et conséquemment il doit varier selon la carrière qu'ils ont embrassée, en d'autres termes, suivant qu'ils sont voués à la vie méditative, civile ou guerrière. A chacune de ces trois grandes variétés — sans parler des nuances — correspondent quelques principes invariables, qu'il importe de résumer.

Un vêtement aisé et long, dont la longueur soit à peu près ininterrompue, dont la couleur soit profonde, dont les ornements soient annulaires, convient aux prêtres, aux magistrats, aux moines et, en général, aux hommes dont l'existence est sédentaire et studieuse, aux contemplatifs. Les habits courts, les ceintures larges et serrées qui favorisent l'action en contenant les viscères ; l'aisance dans le haut-de-chausses ; les extrémités libres, les jambes dégagées dans l'uniforme du fantassin, protégées dans celui du cavalier ; des chaussures à la fois solides et souples, comme le sont, par exemple, des bottes molles ; des ornements de direction, c'est-à-dire des parties flottantes, particulièrement sur la coiffure ; des couleurs fières et hautes, telles sont les variantes obligées du vêtement militaire. —

Quant au costume civil, on peut dire qu'il tient le milieu entre les deux autres, et que les différents degrés de l'ampleur ou de l'étroitesse, du long et du court, du simple dans l'ornement ou du riche, du clair ou du sombre, du léger ou du grave, du mouvement qu'on a voulu faciliter ou du calme qu'on laisse voir, se doivent mesurer à la profession de l'homme, aux devoirs qu'il exerce, et, pour ainsi dire, au tempérament de chaque esprit.

Est-il besoin d'ajouter que, dans le costume viril comme en toute chose, la loi première, la loi absolue qui domine toutes les convenances, est l'harmonie? Est-il besoin de dire que le feutre à plumes de Cinq-Mars serait ridicule sur la tête d'un homme vêtu de nos redingotes étriquées, et que la toque gracieuse des Valois ne peut se combiner qu'avec l'habillement dégagé, leste et galant de ces personnages? N'est-ce pas enfin une vérité affirmée par le sentiment que les parements retroussés, les collets d'une autre couleur que l'habit, les basques repliées, les passe-poils, les galons, les doublures apparentes, les bottes à revers et autres détails semblables, par cela même qu'ils conviennent à l'uniforme militaire, seraient déplacées dans le costume civil? L'unité exprimée par l'extérieur du vêtement est encore plus nécessaire dans celui de la femme, parce que la variété, l'alternance, le contraste sont comme des épices inventées par la coquetterie du sexe, des moyens de séduire et de plaire, qui, chez l'homme, doivent être subordonnés au désir de faire connaître à première vue les habitudes de sa personne et de sa pensée, ses fonctions dans la vie, son caractère.

Et maintenant, à ceux qui regarderaient de pa-

reilles questions comme futiles, nous dirons, nous insisterons à dire que l'habit de l'homme est aussi le vêtement de ses pensées. La preuve en est que, pour opérer un changement esthétique dans le costume, il ne faut rien moins qu'un changement profond dans les idées religieuses ou morales. A l'époque où les Saint-Simoniens voulaient et croyaient fonder une religion nouvelle, on les vit revêtir un costume nouveau. Le 6 du mois de juin 1832, au bruit du canon de Saint-Méry, ils ouvrirent les portes de leur retraite, à Ménilmontant, pour procéder en public, avec une sorte de solennité pieuse, à la cérémonie de la prise d'habit. Leur uniforme, dessiné par Édouard Talabot, était aussi élégant que simple ; un justaucorps bleu qui s'ouvrait par devant sur un gilet se boutonnant par derrière, une ceinture de cuir, un pantalon blanc, une toque rouge, voilà ce qui le composait ; le cou était nu et l'on devait porter la barbe longue, à la manière des Orientaux.

« La cérémonie de la prise d'habit fut le sujet de scènes étranges.

« Le Père Enfantin qui, depuis trois jours, s'était absenté, parut à deux heures, aux yeux de la famille qui l'attendait avec émotion et recueillement.

A sa vue il y eut parmi les fidèles comme un élan soudain d'admiration et d'amour, et tous se mirent à chanter en chœur;... lui, pendant ce temps, il s'avançait d'un pas lent et majestueux, la tête nue, la figure rayonnante... Après avoir parlé, le Père, assisté d'un de ses disciples, revêtit l'habit apostolique. Puis, aidant à son tour celui qui l'avait assisté : « Ce gilet, dit-il, est le symbole de la fraternité ; on ne peut le revêtir à moins d'être assisté par un de ses frères. S'il a l'inconvénient de rendre un aide indispensable, il a l'avantage de rappeler chaque fois au sentiment de l'association (1). »

Non, rien n'est futile de ce qui peut être une image de l'esprit. Si un costume uniforme a succédé, dans notre siècle, aux variétés intentionnelles qui furent le côté voyant des distinctions sociales, c'est que l'uniformité est ici une affirmation extérieure des principes d'égalité civile et de liberté, inauguré dans le monde par la Révolution française. Je dis de liberté, car autrefois tout était rangé, ordonné, classé selon les lois d'une étiquette sévère. La royauté de Louis XIV avait régenté la toilette aussi bien que le commerce, l'industrie, la littérature.

(1) *Histoire de dix ans*, par Louis Blanc, t. III, pages 322-323.

Sans parler des justaucorps *à brevet*, imaginés par le roi, comme pour nuancer la soumission des courtisans qui l'entouraient, le costume des Français fut assujetti alors à des ordonnances qui, sans être écrites nulle part, étaient obéies. On devait porter en hiver le velours, les satins, les ratines, les draps; au printemps, les silésies et les camelots, et les taffetas en été.

La règle des trois unités, Dieu me pardonne! n'était pas plus rigoureuse que l'obligation de prendre les fourrures à la Toussaint, de quitter les manchons à Pâques et le point d'Angleterre après Longchamps... aujourd'hui, chacun peut se vêtir à sa fantaisie, mais sous l'œil de l'opinion, sous la surveillance du ridicule qui ne souffrirait point que la liberté du costume ordinaire allât jusqu'au mépris de l'égalité.

Mais, hélas! l'uniformité de l'habit civil n'empêche pas la variété des habits militaires, et si l'Europe en redingote témoigne de la fraternité des nations, les uniformes russes, autrichiens, anglais, les Prussiens vêtus de bleu, nos turcos en turban, nos fantassins en pantalon garance disent assez que le principe de la guerre a des racines profondes dans ce vieux sol, labouré par la philosophie de tant de siècles, et que la paix du monde n'est qu'un rêve.

XII

DANS LE VÊTEMENT DES FEMMES, LE CHOIX DE L'ÉTOFFE
EST LA PREMIÈRE CONDITION DE CETTE BEAUTÉ RELATIVE QUI EST
LE CARACTÈRE.

Avant qu'une femme ait mis la robe qu'elle veut porter, avant même qu'elle en ait prévu la coupe et commandé la façon, quelque chose s'est trahi déjà de ses pensées fugitives ou de son humeur, rien que dans le choix de l'étoffe qui a fixé son regard et ses préférences. Combien de degrés à parcourir, dans l'échelle des menus sentiments, entre l'austérité de la bure et la molle souplesse du foulard! Combien de nuances à observer, depuis la flanelle, qui suffisait jadis à la grâce pudique des jeunes filles d'Athènes, jusqu'à la soie aux vives cassures dont les frôlements accompagneront la marche d'une femme et annonceront son approche.

Et d'abord, c'est dans leur rapport avec la lumière que les étoffes à choisir se caractérisent. Chacune, indépendamment de son prix, se distingue au premier coup d'œil par sa manière propre de se marier avec les clartés du jour. Il est des

tissus qui absorbent le rayon, comme la laine, d'autres qui le réfléchissent vivement, comme le satin, d'autres qui l'assoupissent, comme le drap, ou qui l'éteignent, comme le velours.

Si l'organdi est simple, si la tarlatane est modeste, si le barége est discret, si l'on recommande parfois, dans une intention de sagesse, la *sainte mousseline*, c'est, avant tout, parce que ces tissus, se laissant traverser par la lumière, conservent un œil doux et se refusent à briller. S'il y a une nuance de gravité dans le poult de soie, dans la faille, dans le gros de Naples, c'est que le grain de ces étoffes en amortit légèrement l'éclat, tandis que le taffetas léger et les soies minces, les marcelines d'Avignon, les florences offrent plus nettement les contrastes du jour et de l'ombre et accusent, le long de leurs plis faciles, des arêtes de lumière. Ces traînées de clair sont quelquefois très-sensibles dans les tissus qui jouent la soie, comme les alpagas, mais avec des ombres plus grises qui atténuent le luisant. Enfin, si les velours de soie ont un grand air d'opulence étouffée, cela tient à ces beaux reflets, chauds et sourds, qui se fondent sur leurs bords avec la profondeur de l'ombre. En se mêlant à la soie, ou au poil

d'alpaga, ou au poil de chèvre, pour produire la popeline d'Irlande, la sultane, l'alpaga, le mohair, la laine rend ces tissus moins lumineux que la soie pure, et, par cela même qu'elle en tempère le brillant, elle leur prête une apparence de luxe mitigé qui se rapporte à la prévoyance domestique et aux vertus de famille.

Dans le même ordre d'idées, les laines lustrées et le coton forment, en se croisant, des étoffes rases et d'un aspect à demi mat, comme l'orléans, qui réunissent à la simplicité le confort. Et tout ce qui est coton pur, comme le jaconas, la percale, le nansouk, présente, après le coup de fer, une franchise de plis, une netteté d'aspect qui indiqueront dans la toilette une sorte de propreté morale, et qui seront plus frappants encore dans des pièces de pur fil, telles que la toile, le coutil, la batiste.

Ainsi la matière du tissu est déjà en elle-même un commencement de caractère par la seule façon dont elle se combine avec le jour, c'est-à-dire par la seule manière dont elle l'absorbe ou le réfléchit. Mais ce caractère va se nuancer presque à l'infini, selon que l'étoffe sera unie ou rayée, piquée ou ramagée de gros pois ou de menues fleurs, et

selon que ces divers motifs d'ornements seront répétés ou alternés, abondants ou rares, imperceptibles ou voyants, largement espacés ou semés dru, jetés avec un apparent désordre ou régulièrement disposés.

La rayure ? Elle change immédiatement la physionomie du tissu, produisant un effet d'allongement, si elle est verticale, et, si elle est horizontale, un effet contraire. Oblique, la rayure trahirait une intention de liberté absolue et de sans-façon, parce qu'elle ne répondrait ni à la station de la figure ni à son repos. Du moment que la rayure est un moyen de varier l'étoffe, elle produit le contraire du sentiment qui s'attache à l'unité, à l'uni, surtout si elle est alternante par la couleur ou par l'épaisseur des raies ; si, par exemple, une bande large succède à une bande étroite, ou un liteau rose à un liteau rouge.

Entre l'étoffe unie et l'étoffe rayée, il y a la même différence qu'entre un dessin à l'estompe et une gravure. Un peintre austère, un Ingres, par exemple, qui veut donner du style à son dessin, le préfère estompé, et pourquoi ? parce que l'expression de la forme lui semble plus grande quand elle est simple, et parce que les grâces du coup de

crayon, la liberté des hachures peuvent dégénérer en gentillesses, et attirer l'attention du spectateur sur la manière d'exprimer la forme plutôt que sur la forme exprimée. Que fait le graveur, au contraire ? Pour traduire un dessin uni, c'est-à-dire lavé, estompé ou grainé, il invente des rayures, autrement dit des *tailles*, qui produiront sur l'estampe la même somme de noir, mais qui, par leur allure, leur souplesse, leurs tournoiements, leurs courbes élégantes, vont agrémenter le sévère dessin du maître, tantôt s'espaçant sur les parties saillantes, tantôt se resserrant dans les creux.

Voyez maintenant une étoffe rayée : elle se grave elle-même pour ainsi dire ; les hachures qui, sur le métier du tisseur, conservaient une régularité inexorable, se briseront sur la robe taillée et cousue ; elles dérangeront leur parallélisme à chaque mouvement ; elles paraîtront se disperser ici, là se réunir ; elles ondoieront aux moindres rides de la surface, pour aller ensuite se rétrécir et se perdre au fond des plis obscurs. Mais si la rayure a un accent de fantaisie, c'est parce qu'elle provoque et amuse l'œil, par opposition à la dignité de l'uni qui tranquillise le regard. L'une paraît frivole parce l'autre ne l'est point.

Que si l'étoffe une fois rayée se complique d'une seconde rayure, le pire est que les deux raies se coupent à angles droits. Rien n'est, en effet, plus malencontreux qu'une étoffe à carreaux, coupée en robe, surtout dans le corsage, parce que la parfaite régularité des carreaux fait immédiatement ressortir la moindre imparité dans les épaules, la moindre inégalité dans les omoplates, dans les clavicules, dans les seins.

En modelant la figure humaine, le suprême dessinateur semble y avoir laissé, il est vrai, quelques traces d'une mise aux carreaux, mais les verticales et les horizontales sur lesquelles la figure était construite ont été effacées presque partout, de façon que la nature, n'étant pas enchaînée dans des lignes rigoureuses, pût librement enfanter des individus sans nombre, tous semblables au type originel, mais tous différents par les accidents sans fin de la vie. Seul, le type primordial pourrait être replacé dans les réseaux de la divine géométrie.

Toutefois, si les carreaux de l'étoffe sont extrêmement petits, l'inconvénient n'existe plus, le tissu paraît seulement grainé, et l'unité se rétablit. De même, quand des deux rayures qui se coupent

à angles droits, l'une l'emporte franchement sur l'autre, soit par l'intensité du ton, soit par la largeur de la bande, le carreau se dissimule et ne forme plus qu'une seconde variété ajoutée à la rayure ; mais cela ne saurait être que si l'un des tons est trois fois plus intense que l'autre, et la première raie trois fois plus large que la seconde.

Cette observation se peut vérifier sur les soies écossaises où l'on voit que les rayures, bien qu'elles se croisent à angles droits, forment très-rarement des carrés visibles parce qu'ils sont interrompus par le changement continuel de la teinte. Ici, par exemple, un rouge vif brunit d'un côté jusqu'au marron, et de l'autre va s'évanouir en un rose pâle. Là, des rectangles bleus se décolorent dans une bande verte, ou, rencontrant du ponceau, tournent au violet ; quelquefois le tissu est animé sur un point par un jaune d'or qui s'efface en passant au blanc écru. Viennent ensuite des raies fines et claires qui, rangées à des distances inégales, allongent les carrés en tout sens et en corrigent ainsi la froideur. Mais, quel que soit le dessin de la soie écossaise, l'extrême variété des tons et la complication des lignes changeantes en font une étoffe qui appartient à la fantaisie, et dont le caractère répugne à la dignité du vêtement ; aussi

est-elle employée fort à propos pour les enfants et taillée en robe courte pour les fillettes... Mais n'est-il pas admirable que les mêmes principes qui gouvernent les grandes choses, règlent aussi les moindres, et que l'unité soit une condition de noblesse dans l'art le plus frivole en apparence, comme elle est un secret de grandeur dans les plus hautes œuvres de l'esprit!

Une remarque à faire sur les taffetas chinés, sur les failles brochées, c'est qu'ils reviennent à l'uni, si le dessin superposé est assez ténu pour ne produire à distance qu'une nuance générale du ton de dessous. Cependant, lorsqu'on regarde de près ou de loin ces soies noires brodées qui se fabriquent à Lyon, et sur lesquelles se détachent en relief des fleurettes de diverses couleurs, il faut reconnaître que l'exiguïté de l'ornement ne saurait produire un équivalent de l'uni, parce que les petites fleurs y sont ajoutées en saillie et s'enlèvent sur le fond, comme des touches empâtées sur la toile du peintre. Dans ce cas, il est convenable que les broderies présentent des alternances de couleur et des alternances de disposition. L'on se procure alors franchement tous les avantages de la variété, la fleur, je suppose, étant successivement jaune,

verte et rouge, mais se redressant dans un ton, s'inclinant dans un autre, ou bien se dirigeant, tour à tour, de gauche à droite et de droite à gauche.

Le broché se compose-t-il de deux teintes différentes, par exemple de ramages grenat sur fond noir, il en résulte une richesse profonde, mais sévère encore, moins sévère pourtant que ne serait le broché ton sur ton, qui présenterait, soit un bleu clair sur un bleu foncé, soit un noir plucheux et mat sur un noir lisse et brillant. A la dignité du vêtement féminin se rapporte tout ce qui laisse triompher l'unité en la relevant de variétés légères, formées par un dessin superposé de la même teinte, ou par quelque sobre changement de coloration, ou par le travail de l'ouvrier, qui, passant l'étoffe à la calandre, pour y imprimer les effets de la moire, y fait serpenter des ruisseaux de lumière, et varie ainsi l'unité sans y introduire aucun élément nouveau de dessin ou de couleur.

Lorsque Véronèse, dans les *Noces de Cana*, nous montre ces étoffes magnifiquement ramagées, où il prodigue la variété des teintes et les éclats du contraste, il est remarquable que les robes de pa-

rade, les damas splendides, les soies jaunes, les velours émeraude sont réservés aux musiciens du banquet et aux échansons, sans parler de l'époux et de l'épousée, tandis que la Vierge et le Christ et ceux qui figurent aux places d'honneur sont revêtus de tuniques d'un rouge uni, d'un bleu simple et d'une laine austère. De sorte que, même en représentant un festin oriental qui lui permettait d'étaler tout le faste de son opulence, le grand peintre a obéi instinctivement aux convenances morales dont se compose l'esthétique du costume, et qui déjà se font sentir dans le seul caractère du tissu.

Nous avons dit quelle était l'expression morale des couleurs et comment elles se doivent assortir, dans la parure des femmes, aux nuances de la chevelure qui correspondent elles-mêmes presque toujours à telle variété de la peau, à telle couleur des yeux. Suivant donc la pente de son humeur, suivant le tour de ses pensées, la femme occupée de son vêtement choisira les tons francs ou rompus, exaltés ou modestes, ceux qui montent du violet obscur au jaune triomphant par la gamme froide des couleurs pervenche, bleu pur, turquoise, vert et soufre, ou ceux qui descendent du jaune au violet

par la gamme chaude des couleurs safran, orangé, capucine, rouge et grenat. Mais comme il existe un rapport secret entre le tempérament moral et les nuances physiques des yeux, de la chevelure et du teint, il s'établira comme une harmonie involontaire entre les préférences conseillées par la coquetterie et celles qu'auront dictées l'humeur constante ou l'esprit du moment. La même couleur, qui est un indice du caractère, sera le plus souvent une convenance pour la beauté.

Quant à l'étoffe elle-même, sans parler de sa teinte, j'imagine que la jeune mère de famille, prévoyante et bien avisée, destinera aux enfants l'écossais, et aux fillettes le foulard rayé ou à pois. Elle prendra pour elle le poult de soie et les taffetas, les velours pleins, unis, et tout ce qui présente des rayures si fines qu'elles reviennent à l'uni. Elle achètera pour sa sœur aînée les soies brodées de Lyon, les failles brochées en camaïeu, réservant, pour les matrones de la famille et les aïeules, les satins, les riches brocatelles, les velours chinés, façonnés, les velours à la reine. Mais il va sans dire que d'autres éléments devront entrer dans la distinction des étoffes à choisir ; que la saison, le climat, la destination du vêtement seront autant de

motifs pour décider, et, Dieu merci, les variétés de la fabrication, les inventions du génie industriel sont assez nombreuses pour répondre à toutes les fantaisies de la grâce bien inspirée, à toutes les nuances dont se compose le sentiment du beau dans la vie.

Une fois en possession des trésors dont l'esthétique dispose, — car cette science généreuse ne regarde pas à l'argent, — la femme qui aura caché quelques principes de goût dans les replis de sa pensée, ou qui aura pris le bras d'un philosophe en fait de modes, se procurera les étoffes les plus variées de tissu, de couleur, de dessin et de prix, en assignant à chacune son rôle futur. Je la vois qui met en réserve, pour se faire des toilettes de jardin et au besoin un costume de plage, les tissus les moins susceptibles de se chiffonner, sultane, mohair, foulard, et volontiers elle les choisit de deux teintes voisines, par exemple feutre et souris. Elle y joint encore de la toile de Vichy, de la toile de l'Inde, du tussore écru, des imitations de nankin à rayures blanches, tout ce qui rafraîchit les yeux. En vue d'un dîner prié à la campagne ou d'une soirée au casino, elle a demandé du crêpe de Chine paille ou gris tendre, et, pour porter sur

dessous de taffetas ou de satin, de la tarlatane blanche, de la grenadine de soie, de la gaze de Chambéry, qui laisseront transparaître les couleurs qu'elles recouvrent, comme fait en peinture un léger glacis. En prévision d'un voyage, elle se munit de popeline pensée ou marron, d'imperméable violet, de chalis gros vert. Que si les courses sont prochaines, le pédant qui l'accompagne lui conseille d'emporter quelques mètres de drap et, — pour le cas d'un effet à produire, — de drap blanc. Le drap sied à merveille aux époques de l'année où l'on peut prétexter d'un reste de froid pour se couvrir encore chaudement.

Mais une étoffe — cela est bien connu des femmes — peut changer de couleur selon qu'elle est regardée au soleil ou aux flambeaux. Elles savent que leur robe ne sera pas à la lumière artificielle ce qu'elle était aux rayons du jour. Aussi verrons-nous la femme élégante, qui tout à l'heure faisait provision d'étoffes, entrer en plein midi dans un salon de lumière pour juger de l'effet que produiront ses robes de soirée à la clarté jaune des bougies, du gaz ou des lampes.

Elle y apprendra que la couleur d'un tissu gagne ou perd aux flambeaux, suivant qu'elle se

rapproche du jaune ou s'en éloigne. Le violet, qui est l'opposé du jaune, se décompose, se dépouille de son bleu et devient rouge.

Le bleu, s'il est pur, tire sur le vert ; s'il est foncé, il paraît dur et noir, et s'il est clair, il se décolore et passe au gris. Tel bleu dont la teinte effacée était le jour sans aucune saveur acquiert sous un luminaire jaune une qualité nouvelle ; il joue le ton de la turquoise. En revanche, la soie turquoise, dont la teinte est ravissante au soleil, perd le brillant de ses arêtes et se ternit.

En montant la gamme des couleurs froides, la femme à la mode observera que les verts qui contiennent le plus de jaune sont les plus jolis le soir. Ainsi, le vert-pomme n'est pas éloigné de l'émeraude, et l'émeraude, sans changer de teinte, paraît plus éclatant d'un côté, plus profond de l'autre. Le *vert-paon* jaunit à la lumière du bal, qui dévore le bleu dont il est reflété ; à cette lumière, ce sont les étoffes jaunes, surtout les satins, les peluches et les soies, qui font le mieux. Le jaune-bouton d'or, déjà si beau, gagne encore en opulence. Le jaune-paille rougit un peu dans les reflets ; le ton *soufre* ne change pas, et le rose, qui, en se mêlant au jaune, produit la nuance *saumon*, le rose expire

dans le clair pour s'affirmer dans l'ombre. Mais il n'est rien de plus charmant peut-être que le jaune-*maïs*, qui, sans abdiquer sa qualité propre, transparaît sous un imperceptible nuage de chaleur et devient exquis.

Le même effet se produit sur les variantes du rouge, car la lumière jaune des soirées, qui est hostile au bleu, augmente la splendeur des rouges et en rehausse le ton. Le rubis s'exalte, particulièrement dans les étoffes pelucheuses ; le nacarat s'éclaircit ; le cerise monte au ponceau, le ponceau se rapproche du ton capucine, qui, à son tour, se rapproche de l'orangé. L'orangé prend la couleur feu.

Le blanc et le noir n'échappent pas non plus à l'action des lumières artificielles ; les noirs bleuâtres, ces beaux noirs qu'on nomme si bien *aile de corbeau*, restent plats et sourds, parce qu'ils ne conservent pas les glacis de bleu qui leur donnaient du jeu et de la profondeur. Le blanc, au contraire, profite le soir ; et, s'il est fané, il se ravive. C'est pour cela que les actrices demandent souvent du blanc défraîchi, dans la pensée que les feux de la rampe rendront l'éclat qu'il a perdu à ce blanc qu'on appelle justement du *blanc de lu-*

mière. Une couleur qui demeure aimable et distinguée, c'est le gris d'argent : il paraît même un peu rosé. Mais lorsque le gris contient un soupçon de bleu, comme le gris-perle, cette nuance additionnelle s'éclipse aux lumières, et l'originalité du gris-perle disparaît.

Vienne un savant : il expliquera cette variation des teintes par le mélange optique, par la propriété des complémentaires, par la loi du contraste simultané... mais la femme, qui est une fois avertie de la mue des couleurs, ne cherche pas à s'en rendre compte par la science. Elle n'a pas besoin de cela pour être jolie.

Eh quoi ! dira-t-on, la mode n'est-elle pas le plus impérieux des motifs pour diriger les choix d'une femme que préoccupe l'art de se vêtir ? Oui, sans doute, et cependant, quels que soient les caprices de cette souveraine que l'on dit si fantasque et que l'on croit si indépendante, si absolue, elle-même obéit, qui le croirait ? à une logique secrète ; elle-même est l'esclave de certaines grandes lois qu'elle connaît d'instinct et qu'elle n'ose jamais violer.

XIII

EN DEHORS DES CONDITIONS INVARIABLES DU BEAU,
LE VÊTEMENT D'UNE FEMME VARIE ET DOIT VARIER SELON SA TAILLE,
SON TEINT, SON AGE, SON HUMEUR ; MAIS SI NOMBREUSES
QUE SOIENT LES VARIÉTÉS DE LA TOILETTE,
ON PEUT TOUTES LES RAMENER A TROIS CARACTÈRES PRINCIPAUX :
LA SÉVÉRITÉ, LA GRACE, LA MAGNIFICENCE.

Que de choses à considérer dans une femme que l'on veut habiller à l'air de son visage, à l'avenant de sa personne et de son humeur ! Combien il y faut d'intelligence, de souplesse et de tact ? Que ne doit point savoir, ou deviner, l'artiste qui entreprend d'orner la nature, même dans son chef-d'œuvre, d'embellir la beauté vivante et mouvante, celle à qui tout cédera bientôt, mais seulement quand elle aura imploré et obtenu les secours de l'art !

Oui, c'est un artiste profond que celui ou celle qui, aux prises avec une créature humaine, lui fait de son vêtement une décoration en l'aidant à se vêtir ou en l'habillant selon sa stature et sa tournure, selon la couleur de ses cheveux et de sa peau, suivant le degré de sa distinction et aussi suivant le

tour particulier de son esprit, j'allais dire : selon son cœur.

Et d'abord, c'est à la hauteur de la taille qu'il faut prendre garde. Une femme peut être grande et svelte, ou bien grande et forte ; elle peut être petite et grêle, ou bien petite et robuste ; à ces quatre variétés de la stature répondent naturellement des convenances diverses, mais lesquelles ?... Ici se présente une question délicate. Aux yeux d'un peintre, les femmes qui en passant ont provoqué son attention, sont des portraits ambulants. Il peut se dire, — et le plus souvent il se dit en les voyant : si j'avais à les peindre, j'accentuerais vivement leur caractère physique, afin de mieux rendre leur physionomie morale. J'insisterais sur la sveltesse de l'une, sur la gracilité de l'autre ; je mettrais en pleine lumière la majesté de celle-ci, et en plein relief l'embonpoint de celle-là. Au besoin, je ne craindrais pas d'exagérer un peu le trait saillant de telle ou telle personnalité, pour donner plus d'intensité à son image...

C'est une loi de la grande peinture, en effet, que de surfaire la vérité plutôt que de la représenter faiblement. Michel-Ange, pour exprimer plus for-

tement la force, se jette parfois dans la violence ; Corrége, de peur que ses figures ne soient pas assez aimables, en exagère la grâce, et là où Rubens exalte la lumière, Rembrandt obscurcit les ombres.

Mais l'exemple de ces grands peintres peut-il être suivi par l'artiste qui veut orner une femme en l'habillant ? Non ; parce que les mensonges de la peinture ont été imaginés au profit de la vérité et d'une vérité supérieure, tandis que les artifices de la grande faiseuse ont pour but de produire une heureuse illusion. L'un ment afin d'être plus vrai dans ce qui est un pur mirage ; l'autre ment pour dissimuler quelque chose dans ce qui est la vérité vivante, la vérité même.

Il en est de la toilette d'une femme comme de sa coiffure. Le caractère de son vêtement dépendra de la forme de son nez, de même que les couleurs de son costume devront être assorties à la nuance de son teint et au ton de ses cheveux. Si le nez a du style, la toilette peut en avoir, surtout lorsque le visage et le maintien ont quelque chose de fier. Mais que doit-on entendre par une toilette de style ? Cette question se résout en vertu des premiers principes de l'art décoratif, à savoir, qu'il y a plus de grandeur dans la répétition que dans l'alternance,

plus de dignité dans la consonnance que dans le contraste. Des couleurs très-peu variées, des lignes très-peu rompues, beaucoup de simplicité, même au sein de la richesse, l'uni des étoffes, la sobriété des garnitures, telles seront les conditions d'une toilette sévère.

A l'inverse, l'alternance, la diversité des teintes, les lignes brisées, le piquant des oppositions, les garnitures remuées et imprévues, seront les traits caractéristiques d'une toilette agréable et de fantaisie, et, pour ainsi parler, d'une toilette de genre, pouvant convenir à une personne dont le nez est un peu retroussé ou irrégulier, la figure avenante et l'œil malin. Nous avons ainsi deux extrêmes, l'austérité et la coquetterie, ou, si l'on veut, la fierté et la grâce, et un milieu qui sera l'élégance pompeuse. Maintenant, dans les intervalles qui séparent ces trois variantes du vêtement, on pourrait dire (encore ici) les *trois ordres*, le dorique, l'ionique et le corinthien, nous trouverons place pour tous les degrés voulus de la sévérité ou du charme, du magnifique ou du délicat, du simple ou du riche. En se rapprochant de l'un, en s'éloignant de l'autre, il sera facile, avec du *plus* et du *moins*, de créer toutes les nuances que com-

mandent les variétés sans nombre de la beauté.

Mais comment remplir ces conditions, comment les concilier avec les volontés de la mode, en tenant compte avant tout de la stature et de la tournure? C'est ce qu'il faut examiner.

XIV

DE TOUTES LES PARTIES DONT SE COMPOSE LE VÊTEMENT D'UNE FEMME, IL N'EN EST AUCUNE QUI N'AIT DU CARACTÈRE, ET QUI NE CONTRIBUE A DONNER A SA TOILETTE TEL OU TEL ACCENT.

Sans revenir encore à la coiffure des femmes, qui est le couronnement de leur parure et qui en est inséparable, nous devons affirmer que le corsage, les manches, le col, la collerette, la ceinture, les basques, la jupe, la tunique, les volants, les biais, les ruches, et le paletot et la pèlerine, et la casaque et la veste, et le châle et le mantelet, toutes ces parties principales de la toilette en déterminent la physionomie, selon la manière dont elles sont façonnées, maniées et portées.

Le corsage. Cacher et montrer, ou plutôt laisser

deviner et laisser voir, ce sont les deux objets du corsage ; mais il ne faut pas oublier que souvent ce que l'on cache est justement ce que l'on veut montrer. De là les aspects les plus significatifs du corsage. S'il est montant, il exprime ou veut ex-

Corsage décolleté en rond.

primer la pudeur, la vertu fermée au regard. Ouvert en châle ou en cœur, il conserve encore de la modestie ; il en a plus en tous cas que le corsage décolleté carrément, à la Raphaël, ou le corsage décolleté en rond, qui, l'un et l'autre, appellent

l'attention sur les attaches du cou, sur les épaules, sur la naissance du sein. Et c'est ici que se fait sentir l'empire de la mode ou plutôt le despotisme de l'usage, car les créatures les plus frêles, celles dont le buste accuse encore les maigreurs et

Corsage décolleté carrément.

les imperfections de la première jeunesse, sont condamnées, par les femmes qui veulent montrer la seconde, aux corsages décolletés et aux bras nus. Il est vrai que les guimpes de mousseline, les chemisettes de tulle et (à un certain âge) les pèlerines

de dentelle ou de guipure sont autant de moyens pour voiler à demi ce que le corsage découvre.

Mais que d'expressions vives auxquelles l'attention des hommes ne s'arrête point et qui concourent à l'impression que leur fait la toilette d'une femme ! Quel air de naïveté et d'innocence dans le corsage marin, si convenable aux jeunes filles, avec col marin et cravate négligée ! Quelle différence entre un corsage fermé et montant, agrémenté tout au plus d'un jabot de dentelle, et le corsage à revers qui s'ouvre de lui-même au regard et à la pensée en laissant voir l'étoffe intérieure qui, pour être mieux remarquée, sera le plus souvent d'une couleur tranchante et d'un autre tissu ! Et plus le ton extérieur est discret, plus est généreuse la couleur du dessous. Sur un corsage de cachemire gris-mauve, par exemple, ou de foulard écru, se détacheront des revers en taffetas rose de Chine, en velours-grenat, en satin-marron, car il est de bon goût que la partie du vêtement la plus riche soit celle que l'on montre le moins.

A un autre point de vue, le corsage est d'une importance capitale parce que la femme avoue la grâce de son corps jusqu'à la ceinture et que, si son buste présente quelques défauts, elle peut les atté-

nuer en trompant le regard par la coupe et les accessoires du corsage. Il est sensible qu'un buste court s'allongera si le corsage se dessine en bretelles se rejoignant à la ceinture, ou s'il se continue en pointe sur le devant et en basques minces par derrière, ou bien encore, s'il tient à la deuxième jupe et se prolonge en tunique sans interruption, c'est-à-dire sans ceinture et sans nœud. Au contraire, il sera facile à une femme de modérer la sveltesse exagérée de sa taille, soit en se décolletant carrément, soit en simulant une berthe carrée par une ruche, un biais, un velours ou une autre garniture, soit enfin, — si c'est le moment, — au moyen d'une petite pèlerine ronde qui dissimule la hauteur du buste, toute ligne horizontale ayant la propriété infaillible d'élargir, parce qu'elle est contraire aux formes élancées.

Elles sont nombreuses les variétés du corsage. La chaleur, le froid, la promenade à pied ou à cheval, le voyage, l'apparent négligé du matin, le costume habillé, le casino, le bain de mer sont autant de prétextes, que dis-je, de motifs sérieux pour varier ce qui recouvre la poitrine et le cœur d'une femme. Ici, la crainte d'un air vif a fait choisir le corsage plastron qui se boutonne de

côté comme une capote militaire ; là, c'est le corsage Odette, c'est-à-dire collant jusqu'à la naissance des hanches qui a plu à une femme dont la taille pouvait rester libre un jour de printemps.

Corsage Odette.

Une autre a mis un Watteau à son corsage pour allonger son buste et lui donner de l'élégance. Celle-ci préfère un corsage Marie-Antoinette qui se croise entièrement et s'agrafe sur les côtés avec une certaine grâce villageoise ; celle-là, sur une robe

violette, a passé un corselet de faille noire, charmante allusion à la petite cuirasse des anciens preux, ironique imitation d'armure, qui me rappelle ce mot incisif de Jean-Paul : « Les femmes

Corselet et basques.

sont comme les guerriers ; elles jettent leurs armes quand elles s'avouent vaincues. »

Les manches. En peinture, les artistes qui ont le goût du style, je veux dire le goût des formes

choisies, ont pris soin de donner à leurs figures de femmes de beaux bras, des bras nourris de chair, parce que la faiblesse du bras, et à plus forte raison sa maigreur, annoncent une santé débile ou une race appauvrie. Raphaël dans ses fresques, Ingres dans ses tableaux, ont fait des bras puissants, attachés à l'épaule par des muscles pleins. Non-seulement les lignes en sont plus heureuses, mais l'emmanchement du coude et le passage de l'avant-bras au poignet en paraissent, par comparaison, plus fins.

Les manches présentent donc beaucoup d'intérêt dans la toilette d'une femme. C'est pour dissimuler les défauts du bras, aussi fréquents en France qu'ils sont rares en Italie, que l'on a porté longtemps des manches dites *à gigot*, sous prétexte de faire paraître la taille plus mince. Au temps des Valois, les dames portaient des bouffants aux épaules, sans doute pour donner au col plus de délicatesse et à la tête plus de légèreté. Elles se couvraient aussi les bras de manches en mousseline bouillonnées, relevées tout du long par de légers nœuds de ruban. Lorsque les manches ne sont pas ainsi faites, en lingerie, il est essentiel qu'elles soient de la même teinte que la première jupe, —

à moins que les manches ne soient celles de la tunique, — parce que, si elles étaient en étoffe d'une couleur différente, il semblerait que les bras appartiennent à un autre corps. Ce rappel de la teinte du jupon est nécessaire même quand les manches sont d'un tissu transparent, tel que le tulle, la grenadine de soie ou de laine, la gaze de Chambéry. Le blanc seul fait exception parce qu'il est une non-couleur, et parce que des manches en mousseline, en nansouk, en batiste, peuvent être considérées comme les dessous d'une seconde manche.

Le bras, qui est l'instrument principal du geste, est par cela même toujours regardé. Rien de plus individuel, de plus expressif; aussi une femme qui décrit la toilette d'une autre ne manque-t-elle pas de dire ce que sont les manches. Il y a d'ailleurs beaucoup de variétés encore dans cette partie du vêtement féminin, beaucoup de nuances d'expression. Et il n'est pas besoin de dire que ces nuances ne tiennent pas seulement aux intentions du cœur, au désir de plaire; elles se rapportent à l'ensemble de la toilette, à sa destination, aux occupations de la vie. Les longues manches ouvertes et tombantes qui distinguaient le costume des varlets d'autrefois et qu'on appelle des manches *page*, ne sont-elles pas

une image frappante de la liberté dont leurs bras avaient besoin pour servir à table les chevaliers et les dames, pour présenter un plateau à la châtelaine? Quand les manches longues vont s'élargissant du

Dolman. Manches page.

bas, comme font les manches *pagodes*, imitées des figures chinoises, n'est-ce pas afin que les mains paraissent plus petites, comparées à l'ouverture d'où on les voit sortir? Si la manche est ornée, dans

le haut, d'une épaulette, c'est pour donner plus d'ampleur à des épaules trop effacées ; et si l'épaulette tombe sur la manche en forme de jockey, c'est peut-être pour sauver le défaut d'une épaule trop anguleuse. Quant aux manches à coude, leur largeur ou leur étroitesse se mesurent naturellement à la grosseur du bras ; mais il est rare qu'elles ne soient pas alors relevées par des parements, des revers, des boutons simulés, ou toute autre garniture qui doit ressembler en petit à celle de la première jupe.

Au siècle dernier, sous Louis XV, la manche serrée au coude ou au-dessous, par une faveur, s'échappait et s'évasait au moyen d'un volant ou d'une broderie ; mais cette manche, dite *à sabot*, est d'un dessin inélégant lorsqu'elle s'élargit brusquement du bas. Un simple calcul de coquetterie conseille tantôt d'ouvrir la manche jusqu'au coude pour livrer passage à un bouillonné, tantôt de la fendre un peu pour laisser voir une dentelle basse, tantôt d'opposer à la finesse de la main une manchette ébouriffée, dont le motif rappellera les lingeries du corsage.

La collerette. La grâce d'une tête dépend en

grande partie de son support. Il faut donc regarder

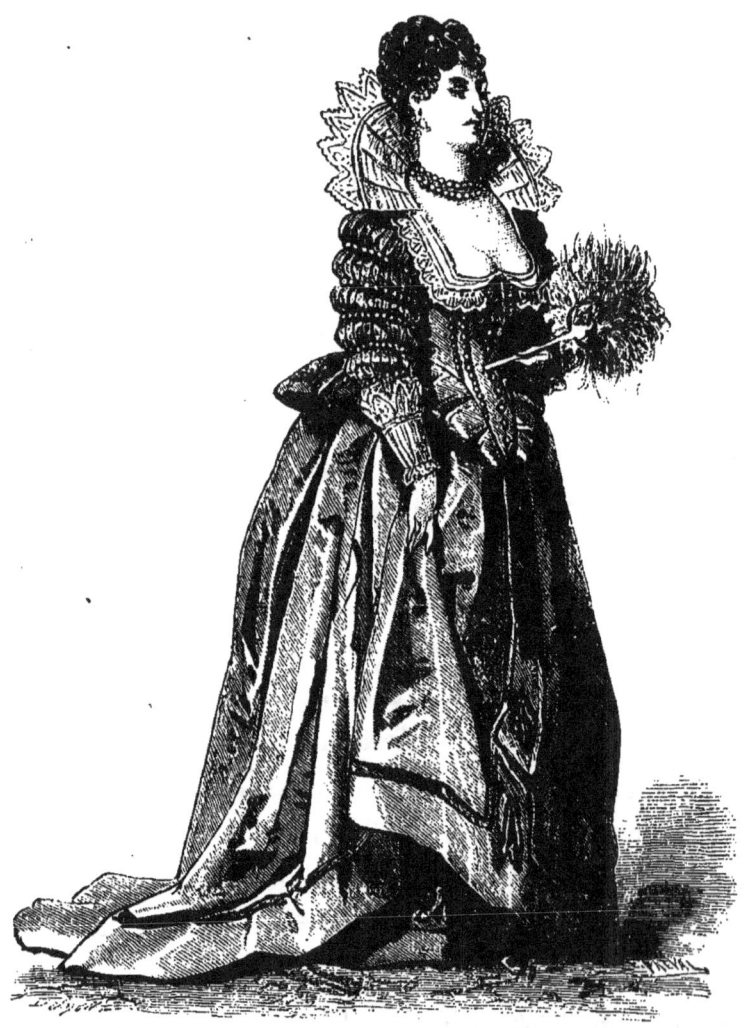

Collerette Médicis.

de près à la forme du col et de la collerette, qui dégagent les attaches du cou, les accompagnent, les

encadrent, les font valoir par opposition ou par consonnance, et forment la première transition entre la tête et les épaules, entre le nu et le vêtement.

Le col, la collerette, sont des ornements qui se rapportent à l'axe de croissance et au galbe individuel. Il est donc naturel qu'ils soient périphériques, autrement dit annulaires, et qu'ils se marient à la forme du cou pour en répéter la rondeur, comme fait l'astragale au bas du chapiteau grec. Il est des personnes imposantes dont le cou puissant et peu flexible rappelle l'implantation de la colonne dorique ; celles-là peuvent porter des collerettes légères pour ramener au caractère féminin des proportions viriles. D'autres ont un cou svelte, semblable à la colonne ionique, et il leur est permis d'en dégager la souplesse en rabattant leur col ; mais, s'il est rabattu et très-ouvert, s'il se dessine en pointes et à angles droits sur le devant, à la manière du col marin, il devient presque indispensable de racheter ces angles et cet étalage de blancheur par un ornement annulaire, tel, par exemple, qu'un collier de velours, une cravate négligée ou un tour de cou, selon l'âge de la personne.

Il y a de la dignité, sans contredit, et même un air de fierté dans la collerette haute et hérissée que

portait Marie de Médicis et qui conserve son nom. Rangées avec méthode, ces dentelles empesées et rigides semblent monter la garde autour de la tête comme des sentinelles de la parure. Mais le style

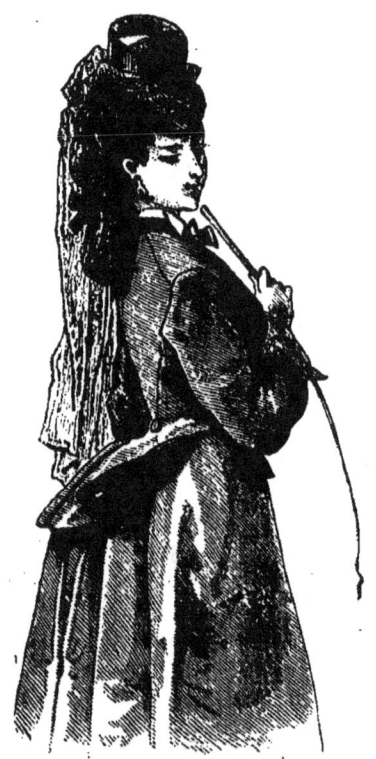

Col cassé et basques à revers.

de cette collerette ne peut convenir qu'à une personne d'un certain rang et dont les traits soient un peu marqués. Tout autre est le caractère de la collerette *Gabrielle*, qui, cachant les attaches inférieu-

res du cou sous un nuage de gaze ou sous un ruché de linon, forme un léger cadre au visage et ferme discrètement le nu de la poitrine. Qui ne voit, sans qu'on ait besoin de le dire, combien varie l'as-

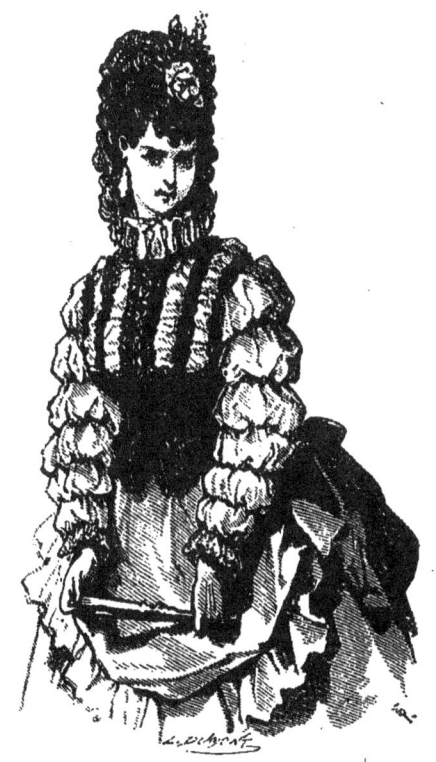

Col Gabrielle. Manches bouillonnées.

pect de cet ornement féminin? Qui ne voit qu'un petit col uni et rabattu a une physionomie de franchise, et que, s'il est cassé comme celui des garçons, ou qu'il tombe sur une cravate de collégien,

il prête à la toilette d'une jeune femme un air mutin qui donne du piquant à sa grâce?

Nous l'avons dit : ce merveilleux ouvrage qui est le corps humain, ayant à la fois la faculté de croître comme une plante et la vertu de se mouvoir comme un être vivant, en dépit de la résistance que lui oppose la loi d'inertie, c'est-à-dire l'attraction, le corps humain, surtout le corps de la femme, doit être vêtu et orné de façon à rappeler ces trois forces : la croissance, la pesanteur et le mouvement. Pourquoi? Parce que la beauté du corps, avec ses méplats, ses gonflements, ses dépressions, dépend du combat qui s'est livré entre ces trois forces. C'est par allusion à la croissance de la plante humaine que les couronnes, les collerettes, les colliers, tournent autour de l'axe vertical en insistant par leur forme annulaire sur la rondeur des parties naturellement rondes.

Il en est de même de la *ceinture*.

La ceinture marque la transition entre les formes montrées et les formes cachées. Elle est comme l'anneau du corps; elle en accuse la proportion délicate ou robuste. Mais, le corps ayant deux faces principales, la bague qui l'enserre ne peut guère se

passer d'un chaton. De là des motifs sans nombre d'ornement gracieux. De là ces beaux nœuds qui peuvent prendre tous les caractères : simplicité, magnificence, ampleur, coquetterie, délicatesse. Tantôt c'est un chou de velours qui ferme la ceinture, tantôt une rosace de satin d'où s'échappe, entre deux coques, un bout flottant; tantôt c'est un nœud à longs pans qui se transforme en écharpe; tantôt un gros nœud double dont les pans larges s'étalent en dessinant des plis rares. Quelquefois la ceinture forme une basque qui s'étend sur les côtés et qui sert alors à étoffer les hanches.

Il va sans dire que le précieux de l'étoffe, les effilés, les franges, les garnitures de dentelles contribuent à enrichir les nœuds de ceinture, et qu'une femme y sait mettre, quand elle veut, un cachet de modestie ou de richesse, de régularité ou de négligence. Est-il quelque chose, par exemple, de plus expressif, dans une toilette de courses ou de château, que la ceinture odalisque traînant à mi-jupe, sur le côté, avec une nonchalance voluptueuse, et rappelant si bien, par son nom et par sa forme, cette houri qui n'a pas eu le temps de nouer sa ceinture entre deux amours.

Mais à quelle place convient-il de mettre le nœud? Nul doute qu'il ne soit plus seyant par der-

rière et plus gracieux que par devant. Au bas de la

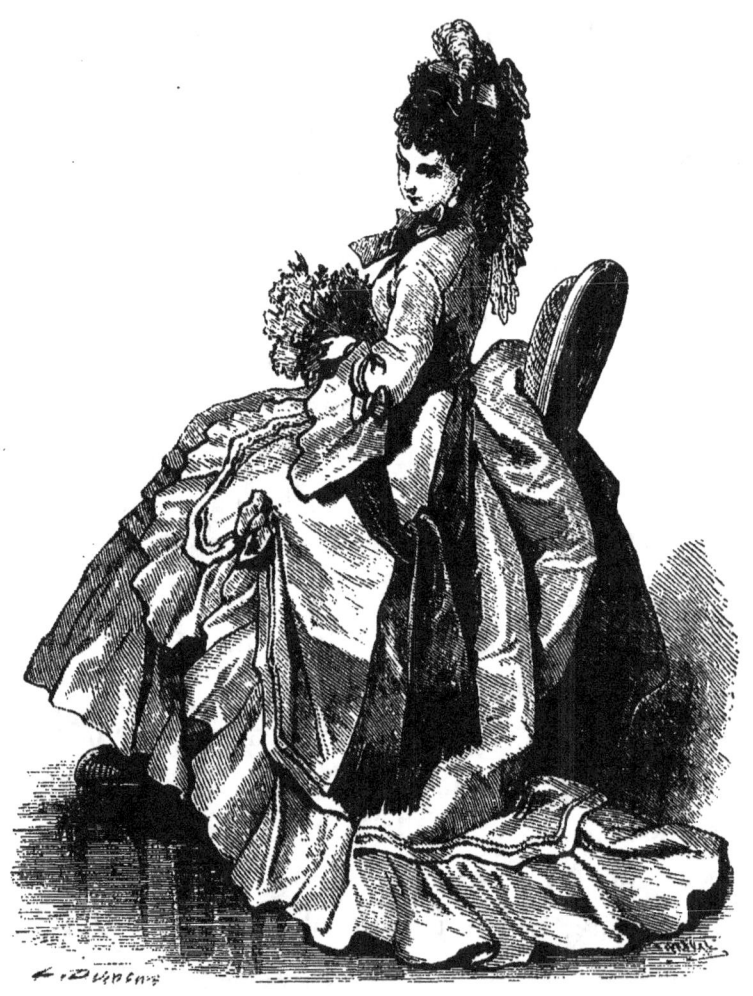

Ceinture odalisque. Robe à traîne ; volants froncés.

poitrine, un nœud est inutile et encombrant, à moins qu'il ne vienne ajouter quelque chose à l'ex-

trême simplicité d'une robe de jeune fille. L'une des faces du corps féminin est suffisamment ornée par les traits du visage, par les fenêtres de l'âme, par l'expression des lèvres, par les attraits que recouvrent les collerettes, les guimpes, les jabots, le corsage ouvert ou fermé. Il est donc convenable de réserver quelques ornements pour la partie postérieure du corps, et de rejeter en arrière les nœuds de ceinture qui, après tout, n'ont pas besoin d'être si riches pour avoir bon air.

Au corsage s'adapte un ornement qui a son caractère indépendant de la mode. Je veux parler des *basques*. Arrondies, carrées ou pointues, selon la taille qu'il s'agit de faire valoir, plus longues devant que derrière ou derrière que devant, les basques ont un accent voulu de transition entre le haut et le bas du corps. En prolongeant le corsage sur la jupe, elles empêchent que le buste ne finisse brusquement à la ceinture.

Si elles ont été fendues par derrière et coupées court avec deux boutons rapprochés, on les appelle basques-postillon, et elles ont alors du piquant comme tout ce qui, dans le vêtement féminin, imite la rudesse des choses viriles. Rien de mieux adapté à un costume amazone que des basques garnies de

petites poches boutonnées, qui figurent là en guise de cartouchières préparées peut-être pour les expéditions galantes. On peut façonner les basques comme on voudra, les denteler, les tuyauter, les festonner, les embordurer de franges, les garnir d'un volant ou d'une guipure, les relever d'un galon, les orner d'un ou plusieurs lisérés de satin, les compliquer de revers, leur expression sera toujours à peu près la même, et les fantaisies de la mode n'y apporteront pas grand changement.

La jupe. Cette partie du vêtement n'étant que pour couvrir et pour cacher, ne doit présenter aucune analogie avec les formes du corps. A l'époque du Directoire, on vit à Paris des femmes, folles de leur beauté, se promener par les jardins publics en costume de statues, sous couleur d'imiter les linges mouillés dont la sculpture antique a souvent revêtu ses figures. Mais ce qui est charmant dans l'image des divinités, qui sont les types intangibles du beau éternel, devient inconvenant dans la personne vivante et palpable, qui ne représente qu'un moment de la création universelle.

Cependant, sans indiquer les formes de dessous par la configuration de la robe, il convient d'y

rappeler l'ornement annulaire, afin que, dans le vague même de ses plis mouvants et de sa flottante circonférence, la jupe se rattache à la ceinture, à la collerette ronde et au collier, et qu'elle indique aussi l'axe vertical autour duquel elle se meut. Mais, indépendamment des falbalas circulaires, la jupe comporte un surcroît d'ornement sur les faces latérale et postérieure par les raisons que nous venons de dire. C'est parce qu'elles l'ont compris que les femmes ont imaginé la seconde jupe; celle-ci, pouvant être drapée, remuée, relevée, chassée en arrière, allongée ou raccourcie, se prête à des tournures qui seraient impossibles avec la première.

Quels sont les rapports conseillés par le goût entre ces deux jupes? Les choisir de la même étoffe et de la même couleur, c'est donner à sa toilette l'aspect sévère qui s'attache à l'unité, à moins que l'étoffe ne soit rayée, brochée, chinée ou ramagée, et ne porte en elle-même un élément de variété qui suffise. La première jupe est-elle rayée rose et blanc, par exemple, la seconde peut se faire en pareil sans qu'il y ait monotonie. Mais si la première est unie, il y aurait de l'austérité à ne pas changer le ton de la seconde. Supposons

l'une en faille pensée, l'autre en taffetas jaune, ces deux couleurs complémentaires trancheront à merveille, et, pour adoucir le contraste, il sera bien que la seconde jupe en taffetas jaune soit semée de fleurs pensée. On aura ainsi racheté la vivacité de l'opposition par un rappel d'harmonie.

La mode décide ce qu'elle veut. Toutefois, sans lui résister ouvertement, il est permis d'interpréter ses décrets et de distinguer dans ce qu'elle ordonne. *L'Extraordinaire du Mercure galant* de 1678, — car on portait double jupe au temps de Louis XIV et même au xvie siècle, — prescrit de choisir pour la jupe de dessous et celle de dessus deux couleurs tout à fait différentes ; mais, si l'une doit être plus claire que l'autre, convient-il que ce soit la première ou la seconde? C'est selon.

Une petite femme n'a pas bonne grâce à mettre la couleur brune dessous, parce qu'à distance, la hauteur de la personne, paraissant finir là où finit le clair, en est diminuée d'autant; par la même raison, une femme grande raccourcirait la hauteur apparente de sa taille au moyen d'un jupon dont le ton obscur serait perdu pour l'œil et laisserait triompher le clair vif de dessus.

Il va sans dire qu'une robe à traîne ou à demi-

traîne serait ridicule dans un costume de rue, et que, pour sortir à pied, pour aller partout où se porte la foule, comme, par exemple, au salon de peinture, il faut une jupe ras-terre, droite ou ballonnée, suivant la mode. De toute façon, c'est surtout dans la seconde jupe, ou dans la tunique qui en tient lieu, que s'accuse le caractère du vêtement. C'est là, dans la manière de draper, de relever, de retrousser, que trouvent place les variétés de physionomie morale et les diverses convenances de la toilette, selon l'âge, la stature, la condition, et selon les nuances multiples de beauté ou de grâce, car les femmes ont cent manières d'être belles et cent manières d'être jolies.

Les jeunes filles, qui sont le plus souvent minces, supportent sans immodestie les relevés hauts sur les hanches, lorsqu'elles ne se contentent pas d'une seule jupe qui siérait à leur jeunesse; mais le camargo, le pouff, c'est-à-dire le bouffant de derrière, quand il est prononcé, devient un accent de galanterie qui nous frapperait s'il n'était aujourd'hui généralisé par l'usage. Que la seconde jupe soit drapée sur le devant, qu'elle soit aplatie et forme tablier plus ou moins court, c'est pour le mieux, parce que l'ampleur ici ressemblerait à ce que les

Anglais appellent un état intéressant, ou paraîtrait le dissimuler. Sur le côté, cependant, la tunique peut se retrousser avec timidité ou hardiesse, se creuser en plis profonds ou se rider en fronces légères, se relever pour aller rejoindre une boucle de jais, ou, se retournant plusieurs fois sur elle-même, former un de ces *coquillés* qui rappellent les draperies éginétiques.

Quelquefois les couturières cachent le retroussis de côté sous une large basque. Il en est qui le retiennent par un chou de satin, d'autres qui le suspendent à une patte de velours boutonnée. Par ces divers moyens, le vêtement de la femme se trouve orné sur les deux profils ; mais, à vrai dire, la similitude des deux côtés n'est pas de rigueur. Celles à qui plaisent l'irrégularité et le caprice se permettront de ne pas répéter symétriquement à droite ce qui est à gauche.

Viennent maintenant les garnitures, et les variétés saisissantes de la toilette deviendront de fines nuances.

Le *volant* est un ornement plein de caractère. Il ajoute à la robe de l'ampleur, au vêtement de la richesse, au jeu de la lumière et de l'ombre des

accidents qui touchent à l'indication des mœurs et qui changent de physionomie, selon que le volant est plissé, froncé, ruché, tuyauté, déchiqueté, avec ou sans tête.

Qui ne sent combien un volant haut et plissé a un air de sagesse, et que, dans sa régularité intentionnelle, il affirme un sentiment d'ordre, un esprit rangé, parce qu'il ressemble aux draperies que portent dans la sculpture antique les prêtresses, les canéphores et les jeunes filles qui suivent la procession des Panathénées, draperies dont les plis compassés et rigides annoncent qu'aucune main ne les a touchées.

Si le volant est froncé, il est, pour ainsi dire, chiffonné d'avance, et la vive allure de ses plis inachevés lui imprime l'accent de la liberté, de la fantaisie. S'il est tuyauté, il rentre dans le caractère des ornements réguliers, soit qu'on le dispose largement et, comme l'on dit, en tuyaux d'orgue, soit qu'on l'arrange en petites dimensions pour en faire la tête d'un volant plus haut. La tête du volant est un agrément de surcroît, elle n'a guère que le cinquième de la hauteur du volant. Elle se compose d'un petit plissé, ou d'un tuyauté remontant que retient un biais de satin, un biais de velours, ou de deux tuyautés, l'un relevé, l'autre

tombant, séparés, soit par un bouillonné, soit par un entre-deux de dentelles, soit par un galon qui forme le plus sage des ornements.

Quand la jupe est ornée de cinq ou six volants égaux, il convient de ne donner à tous qu'une seule tête, que l'on fait alors plus touffue et plus riche. Que si les volants sont alternés, ou gradués et par conséquent inégaux, chacun peut avoir une tête, mais il nous semble alors plus distingué de supprimer le biais ou de le faire en pareil pour ne pas ajouter une complication nouvelle aux variétés de couleur, de dimension et de plis que présenten l'inégalité ou l'alternance des volants. Parfois, au lieu de mettre une tête au volant, on le surmonte d'un ou deux rangs de velours qui le font nettement ressortir, en opposant aux fronces de l'étoffe une surface plate, unie et tranquille. Pour produire un tout autre effet, on se sert de la ruche.

C'est une invention délicate et des plus féminines que la *ruche*. Façonnée en gaze, en mousseline, en taffetas, en satin, elle présente une agréable suite de menus plis, rangés le long d'une ligne médiane. Cela forme une sorte de chiffonnement méthodique, réunissant la grâce d'un désordre prévu à une intention de symétrie. Quelquefois elle est plissée

régulièrement entre deux rangs de velours, ou bien, pour la faire plus riche, on remplace la ligne médiane par une bande d'étoffe pareille, froncée tout du long, et c'est alors une haute ruche, une ruche *marquise*. Elle devient un ornement par confusion lorsqu'elle offre ce fouillis de plis soyeux et déchiquetés, qu'on appelle si joliment une *chicorée* de taffetas.

Mais un élément presque indispensable dans les garnitures de la toilette, c'est le *biais*. Le biais est une longue bande que l'on a coupée en biais dans l'étoffe, et on l'a coupée ainsi pour avoir à la fois plus de résistance et plus d'élasticité, partant plus de grâce. L'étoffe coupée en droit fil a de la roideur et se prêterait mal aux fronces. Aussi les plis austères du vêtement religieux se font-ils en droit fil.

Le biais change le ton du tissu par cela seul que les fils obliques reçoivent la lumière et la réfléchissent dans un autre sens. Si l'étoffe est rayée, la rayure, devenant transversale, fera contraste avec les raies verticales du vêtement. Par exemple, dans le volant d'une robe écossaise, le biais transforme les carreaux en losanges et la variété se prononce. Le biais proprement dit est donc une bande d'étoffe dont on se sert, tantôt pour surmonter les

volants, tantôt pour trancher sur la couleur du jupon, de la tunique, du corsage, tantôt pour orner les bords par répétition ou par gradation, car les biais peuvent être répétés de la même largeur, ou gradués, ou même différenciés par l'alternance d'une bande étroite avec une bande large. De toute façon le biais est un ornement, soit qu'étant coupé dans la même étoffe que le costume, il s'en distingue par un liséré qui tranche, soit qu'il forme opposition par la différence du tissu, qui est alors le plus ordinairement du velours, du satin, du crêpe de Chine.

Comme le volant, comme la ruche, le biais s'applique aux diverses parties du costume et peut se retrouver dans toutes celles qui recouvrent le corsage et les hanches.

Depuis le *lever du matin* et la veste Figaro, qui n'atteignent pas la ceinture et qui sont des vêtements intimes, jusqu'à la polonaise qui tombe un peu plus bas que les genoux, les femmes ont bien des façons de porter ce que représentent, dans le vêtement de l'homme, la vareuse et le paletot. Et d'abord, le paletot lui-même est un de leurs accoutrements les plus gracieux, surtout lorsqu'il n'est pas ajusté ou qu'il l'est à demi. C'est là, du

reste, ce qui fait la principale différence entre la casaque, la basquine, le pardessus avec pèlerine, vraie ou feinte, le paletot chinois à manches pagodes, le paletot garde-française, à bran-

Moblot.

debourgs et petits nœuds de satin, le *dolman*, imité de l'uniforme des hussards, le *moblot*, calqué sur la capote de nos mobiles, la longue redingote Louis XVI, ouverte, mais retenue par

un nœud sur la poitrine, au bas du revers, et la redingote courte devant et boutonnée, qui rappelle les féminines révoltes de la Fronde.

Ajustées, ces diverses confections ne conviennent ni à une femme très-mince ni à une femme chargée d'embonpoint, parce qu'elles font toucher au doigt et à l'œil ce qu'il faudrait justement dissimuler. Mieux valent en pareil cas les confections qui, sous des plis prévus, laissent soupçonner la taille sans l'accuser et en sauvent ainsi le défaut. D'ailleurs, suivant qu'ils sont ou ne sont pas ajustés, les vêtements changent de caractère; c'est la différence du négligé à l'apprêt. Souvent, pour réunir les deux expressions, le paletot est fendu comme si le pouff l'avait forcé de s'ouvrir pour faire voir la ceinture qu'on avait d'abord voulu cacher. Quelquefois, la casaque est relevée et drapée de telle sorte qu'en se dénouant, elle peut former traîne à volonté; quelquefois, la confection figure en même temps la casaque et la ceinture.

Une chose à observer, et qui prouve que les lois du vêtement sont des lois rigoureuses, c'est que les femmes qui ont à mettre sur des épaules fortes une tunique, un casaquin, un paletot ajusté, se peuvent amincir par une bande verticale de velours, de

passementerie ou de guipure, qui coupe en deux

Watteau. Manches à sabot; ruche marquise.

la largeur du dos et la diminue, car tout vêtement vertical, encore une fois, exhausse et allonge la

chose ornée, de même que tout ornement horizontal l'abaisse et l'élargit. Voilà pourquoi la pèlerine modère la stature d'une femme grande, tandis que le Watteau ajoute, non pas précisément de la grâce, mais de l'élégance à une taille ordinaire. Je dis de l'élégance plutôt que de la grâce, parce que ces deux termes ne doivent pas être confondus dans le langage de la toilette. L'élégance se rapporte à la sveltesse du corps; la grâce se marie à des proportions diverses; elle peut se trouver dans une femme délicate dont la taille n'est pas élancée. Corrége est tout plein de grâce avec des formes un peu courtes; le Parmesan, dont les figures sont désinvoltes, est un type d'élégance.

Mais combien il est vrai de dire que les caractères généraux de la toilette sont un signe des temps et une indication du moral des sociétés! Autrefois le luxe n'était pas incompatible avec la sagesse de l'économie domestique, parce qu'il était composé d'éléments durables. Plusieurs générations se paraient des mêmes atours. Un châle de l'Inde se transmettait par héritage; les dentelles figuraient dans les testaments, et la jeune mariée mettait avec orgueil les attiffets de sa grand'mère. De cette manière, l'esprit de famille avait sa place dans le plus

personnel de tous les sentiments, celui de la parure.

Aujourd'hui les objets de toilette, hors les bijoux, ne sont plus transmissibles. Le châle, qui durait toute une vie, est remplacé par la confection à la mode qui ne dure pas plus d'une saison. Et cela, parce que l'on veut toujours du nouveau, et que le nouveau est un moyen, quand on est riche, d'étaler sa richesse, et, quand on ne l'est point, de le paraître. En ce temps de fortunes éphémères, qui se dissipent aussi rapidement qu'elles sont venues, on se hâte de jouir, et ce sont les vivants qui vont vite. Pour feindre une richesse inépuisable, on dédaigne les vêtements qui durent, et l'on préfère les toilettes qui s'useront bientôt, afin d'avoir bientôt le plaisir de les renouveler. Nous avons vu et nous voyons encore des jeunes femmes qui avaient trouvé dans leur corbeille de mariage un cachemire exquis de finesse et délicieux de couleur, n'oser plus le porter comme châle, le froncer à la taille et y figurer les plis postiches d'une tunique pour y attacher un chou de velours. D'autres, par le même sentiment de respect humain, portent leur châle carrément, de telle façon qu'il se termine par une ligne horizontale qui coupe en deux le corps et le rapetisse en dépit de toute bonne grâce. Du

reste, cela est si vrai, si bien senti par les femmes elles-mêmes, que, lorsqu'elles ont à mettre un mantelet de cachemire, une écharpe de faille, elles savent à merveille éviter la coupure horizontale en laissant tomber avec négligence ce châle abrégé, qui, formant une cascade de plis saillants et rentrants, dessine au-dessous de la taille une ligne assouplie.

Il faut convenir au surplus que le châle de nos jours, qui engonce les femmes petites, ne sied même plus aux grandes, par la raison qu'on a sacrifié la convenance du vêtement au désir de le faire plus riche qu'il n'était autrefois, et plus chargé de dessins. Les cachemires de nos mères avaient beaucoup de fond, et cette partie centrale, restée souple et mince, si souple et si mince qu'on se vantait de la faire passer par une bague, s'adaptait aux épaules et en dessinait les formes sans les grossir : maintenant que les palmes ou autres broderies, au lieu d'embordurer le fond, l'ont envahi et le dévorent presque entièrement, le châle étant épaissi et alourdi dans toute son étendue par les ornements qui le surchargent, épaissit à son tour et alourdit les épaules de la femme qui le porte. Il n'est même plus possible que sur une personne à la taille mince et

très-élancée. Ainsi, pour rendre l'habillement plus riche, on l'a rendu moins seyant. L'ostentation a tué la grâce.

C'est du reste une consolation pour les amants de l'égalité que de voir à quel point la grâce peut se passer de la richesse. Telle jeune fille pauvre, revêtue d'un simple barége imprimé, passe élégante, sans le savoir peut-être, et désirable, soit que le froid ait moulé son châle sur ses formes juvéniles, soit que la saison lui ait permis de le porter entr'ouvert et de s'en dégager la nuque.

Il est cependant des tissus qui sont pleins de charme en eux-mêmes et à plus forte raison lorsqu'ils enveloppent le corps d'une femme. Le plus charmant de tous est le crêpe de Chine, tissu incomparable qui a autant de suavité que de consistance et qui est toujours souple sans être jamais chiffonné. Quand il n'est encore trempé d'aucune couleur, ses plis caressent l'œil comme feraient les ondulations d'un bain de lait, et, s'il est colorié de fleurs ou d'oiseaux fantastiques, ses teintes en relief brillent comme un écrin de pierreries.

Mais, quelque riche que soit la matière employée, — et ici la matière est elle-même l'œuvre de l'industrie humaine, — il ne faut pas oublier que le grand art du vêtement, pour les femmes, l'art su-

prême consiste à ne jamais confondre le moyen avec le but, c'est-à-dire à s'arranger de manière que l'attention du spectateur, en se portant sur leur toilette, s'arrête à leur personne, et qu'ainsi la parure ne serve qu'à faire admirer la femme parée. On entend dire souvent : « Nous avons vu à la promenade de jolies toilettes... » Eh bien, si les habiles faiseuses avaient été encore plus habiles, on dirait : « Nous avons vu à la promenade de jolies femmes. »

XIV

EN DÉPIT DES INNOMBRABLES VARIÉTÉS
QUE COMPORTE L'ART DE LA TOILETTE, CET ART EST SOUMIS,
COMME TOUS LES AUTRES, AUX TROIS CONDITIONS INVARIABLES DU BEAU,
QUI SONT L'ORDRE, LA PROPORTION ET L'HARMONIE.

Le corps humain ou, pour dire comme les artistes, la figure humaine étant à la fois un modèle d'ordre, un exemple de proportion et un type d'harmonie, il est naturel que ces trois qualités distinguent le vêtement de l'homme et encore plus celui de la femme, puisqu'elle a dans la vie la mission, le désir et le don de plaire.

L'ordre, il se manifeste par la similitude et la correspondance qui existe entre les organes doubles et les membres symétriquement rangés à droite et à gauche de la ligne médiane. Et comme la symétrie du corps humain, lorsqu'elle est rompue par le mouvement, se retrouve dans l'équilibre, l'ordre que doit présenter la toilette d'une femme résultera de la symétrie qu'offriront les parties correspondantes et surtout les ornements relatifs à la pesanteur, tels que les pendants d'oreilles, et de la place qu'occuperont dans l'axe de la coiffure, ou sur la ligne médiane du corps, les bijoux, les touffes de fleurs, les bouquets, les coques de ruban qui parent la chevelure, les médaillons du collier, les boucles, les nœuds de ceinture, les jabots de dentelle, les soutaches régulières du paletot, les rangées de boutons et les suites graduées de brandebourgs, de biais en taffetas, de motifs en jais.

Une toilette peut être jolie, sans doute, avec quelques défauts intentionnels de symétrie, comme, par exemple, une aigrette, une plume, une rose que l'on met de côté dans la coiffure, ou bien un relevé retenu par une boucle ou par un nœud de ruban sur une seule hanche..., mais il est sûr qu'un ornement placé en dehors de l'axe vertical et non répété donne à la parure un accent de

fantaisie que la répétition symétrique n'aurait point. Un certain désordre a quelquefois du piquant, de la gentillesse, de l'attrait ; mais, pour mériter son nom, la beauté a besoin tout au moins de cette pondération qui est un des aspects de l'ordre et un équivalent de la symétrie.

Ce n'est pas tout : le corps humain a des proportions typiques, en dépit des variétés sans nombre que présente la nature individuelle. La taille moyenne de la femme est plus petite d'un vingt-deuxième que celle de l'homme. Son visage est plus court d'un dixième, et, comme l'espace entre les yeux reste le même, l'ovale de la face se rapproche plus du rond. La tête, mesurée dans sa longueur, est un peu moins du septième de la hauteur du corps. Les épaules sont moins larges d'un trentième et les côtes d'un onzième. Il en résulte que les bouts du sein forment avec la fossette du cou un triangle équilatéral.

Telles sont les proportions génériques de la femme, et le vêtement doit les respecter. Cependant, comme il y a toujours chez les individus, enfants de la vie, quelque légère déviation, quelque inégalité qui les éloigne plus ou moins de la perfection typique, il est nécessaire, pour décorer la

personne humaine, de racheter les irrégularités qui la déparent, ou de mettre en évidence les rapports heureux de la proportion individuelle.

Chaque jour, nous voyons des femmes alourdir leur chevelure par un chignon démesuré et faire de leur tête un édifice qui, par sa masse, devient la cinquième partie de leur corps.

Il est pourtant facile de doubler la hauteur de la tête sans violer la proportion naturelle. Il suffit pour cela de distinguer nettement le chapeau ou la coiffure, de manière que la personne entière paraisse augmentée environ d'un septième; car si la longueur de la tête est contenue un peu plus de sept fois en moyenne dans la longueur totale du corps féminin, elle peut y être contenue huit fois sans que cette proportion soit choquante : car c'est la condition même de la sveltesse dans l'un et l'autre sexe. Donc une coiffure qui exhausse la taille d'une femme d'une hauteur de tête ne fait que prêter de l'élégance à l'ensemble de la silhouette, pourvu que la tête et la coiffure, encore une fois, ne forment pas une seule et unique masse qui deviendrait alors, pour l'œil, les deux huitièmes ou le quart de la figure entière. C'est ce qui arrive justement lorsque les femmes, à force de vouloir imiter la perruque des postillons, s'affublent

d'un chignon énorme, au lieu de ces frisures légères qui tombaient sur la nuque, mais la laissaient entrevoir.

Un jour qu'on parlait devant nous des caprices de la mode et de ses folies, une dame dit vivement : « Après tout, la mode n'est jamais ridicule. » Ce mot n'était qu'une boutade, et toutefois il contenait une part de vérité. Dans un pays comme le nôtre, dans ce pays qui est la patrie de la mode, il y a toujours de l'esprit pour contenir l'extravagance et du goût pour la corriger. Lorsque la mode donne dans un travers, il semble que toutes les professions se concertent pour racheter ses défauts, pour les amoindrir. Du jour, par exemple, où les chignons épais sont devenus à la mode, les femmes, pour ne pas en être écrasées, ont remis en vogue les souliers à hauts talons, et, regagnant ainsi ce qu'elles avaient perdu de leur taille apparente, elles ont rétabli la proportion que le volume de la coiffure avait rompue.

Dans le corps humain, qui est presque monochrome, la proportion des membres entre eux et leur rapport à une commune mesure sont une image de l'ordre et un élément de l'harmonie; mais dans le corps habillé et orné de ses vêtements, il

faut joindre à l'harmonie des lignes et des masses, l'harmonie des tissus et des couleurs.

Mais d'abord qui dit harmonie dit caractère. Mettre de l'harmonie dans un ouvrage, qu'est-ce autre chose que d'y ramener la variété des parties à l'unité de l'ensemble? Or, dans la toilette, où le beau est toujours relatif et individuel, l'unité ne peut être que celle du caractère, qui, sous peine de n'être pas, est essentiellement *un*. Et comment exprimer un caractère sans être guidé par une idée préconçue, par un premier sentiment? Il y a donc une harmonie morale à établir ici en même temps qu'une harmonie optique. C'est pour cela que les femmes ont inventé ce qu'elles nomment proprement le *costume*, c'est-à-dire un ensemble de toilette combiné d'avance sur une seule couleur, ou jouant sur deux teintes voisines, comme vert-olive et vert tendre, biche et marron, pensée et mauve, ou bien sur deux tons opposés et tranchants, comme capucine et turquoise, soufre et grenat, bouton d'or et violet, ou bien encore sur deux couleurs simplement différentes, comme gris-perle et rose de Chine. Ces deux teintes principales doivent constituer l'harmonie du vêtement féminin, soit par la répétition, soit par le contraste, soit par la

consonnance, soit par tous ces moyens à la fois.

Supposons, pour commencer, le vêtement d'un seul ton : la robe est de taffetas gris-fer. Si la tunique est de même, et le chapeau assorti, l'harmonie se définira ici par l'unité. Mais pour que l'unité ne soit pas de la monotonie, il suffira de changer le tissu de la tunique et de le faire en crêpe de Chine ou en cachemire. La teinte, restant la même, ne sera pourtant sur le cachemire ou le crêpe de Chine absolument que ce qu'elle était sur le taffetas.

Que si la seconde jupe est d'une autre teinte que la première, mais d'une teinte voisine, l'harmonie s'établira facilement par voie de consonnance, c'est-à-dire à la condition que l'une des deux couleurs sera rappelée dans l'autre. La première jupe est-elle violette, la seconde mauve, celle-ci peut être relevée de côté par un nœud violet, frangé, dont la frange devra être assortie à la première jupe; mais ce nœud violet sera séparé de sa frange par un tuyauté mauve. Au corsage mauve faisant tunique avec la seconde jupe, seront adaptées des basques violettes à franges pareilles. Sur ces basques se détachera une rosace tuyautée mauve et sur la rosace un nœud violet frangé à la taille. Dans ce costume, qui est ce qu'on appelle proprement un costume

camaïeu, l'un des deux tons se distingue de l'autre et chacun a son écho dans la toilette.

Maintenant, que les deux couleurs du costume soient tranchantes, comme bleu clair et paille, — c'est l'assortiment que produit dans la nature la vue d'un champ de blé sur le ciel, — si la jupe bleue est ornée d'une haute ruche plissée, les manches de la tunique paille auront au parement un petit plissé bleu. Un fichu de dentelle noire garni de rubans en taffetas bleu et arrêté à la ceinture par un gros nœud de soie pareille sera tout ensemble un adoucissement au contraste et un agréable accord. Et si le chapeau est en paille ou en crin, il sera nécessaire d'y rappeler la teinte du jupon par une plume bleue ou par une écharpe de gaze assortie ou par une touffe de myosotis.

Mais l'écho des couleurs n'est pas le seul moyen de mettre en harmonie les diverses parties de la toilette, on peut l'établir encore, ou plutôt il faut encore l'établir par la répétition des mêmes garnitures. Je suppose la première jupe avec un volant dentelé bordé de velours : la seconde jupe sera dentelée aussi et bordée de même, et les dentelures seront répétées en plus petit aux basques du corsage. On en peut dire autant des plissés, des

tuyautés, des biais, des lisérés, des ruches et aussi de tout ce qu'on nomme des *dispositions*, lesquelles ne sauraient orner la jupe ou la tunique sans reparaître plus étroites dans la garniture du corsage et des manches.

Dans le cas où la seconde jupe a un large revers, une femme élégante ne manque pas de répéter ce revers à ses basques, à sa pèlerine si elle en a une, et même elle figure aux parements de ses manches des revers moindres. Lorsque les broderies gansées sont à la mode, ou lorsque vient le temps des fourrures, elle a soin de rappeler sur le mantelet les fourrures ou les soutaches de la robe, et même d'en redire quelque chose sur les manches. Ainsi seront accusés les caractères du vêtement. Ainsi, mettre de l'harmonie dans une toilette ne sera autre chose que d'y accentuer un caractère.

Arrêtons-nous ici pour observer la parenté admirable qui règne entre tous les arts et comment le peintre faisant son tableau, le musicien écrivant sa partition, obéissent l'un et l'autre aux mêmes lois que l'artiste décorateur de la personne humaine. Écoutez la symphonie d'un maître : vous entendrez le principal motif d'une partie passer par diverses

formes, se ralentir ou se précipiter selon des rhythmes différents, et, si une autre idée vient à se produire, on la sent se développer dans une partie de l'orchestre parallèlement à la première, jusqu'à ce que ces deux idées, étrangères en apparence l'une à l'autre, se rencontrent, se reconnaissent, pour ainsi dire, se réconcilient et se fondent dans une pensée supérieure qui achève la signification du morceau.

Il en est de même pour la toilette d'une femme. Elle n'est gracieuse ou noble, magnifique ou simple, coquette ou sévère qu'autant que la variété y aura été ramenée à l'harmonie, c'est-à-dire à l'unité d'un caractère.

Si le vêtement est conçu dans un sentiment grave, la moindre frivolité le fera paraître ridicule. Il suffira, pour que la dignité soit compromise, d'un chapeau qui, au lieu d'être fermé ou posé horizontalement, soit incliné sur le front ou sans brides, que les fleurs, au lieu de s'épanouir dans l'axe de la coiffure, soient portées sur l'oreille comme étaient portés les bolivars par les crânes d'autrefois. Tout ce qui rompt l'uniformité, tout ce qui ressemble aux habitudes et aux habits de l'homme, surtout aux uniformes militaires, tout ce qui rappelle avec ironie les rudesses villageoises, le sans-façon populaire, détonnera dans un costume sérieux. En re-

vanche, la grâce provocante, la volonté de séduire et de triompher ne négligeront aucun de ces assaisonnements qui mordent sur le regard et sur la mémoire, et l'harmonie d'une toilette piquante à dessein sera un assortiment de variétés voulues où se remarqueront des couleurs tranchantes, des galons imitant les passementeries d'une veste de chasseur ou d'une pelisse de hussard, les basques-postillon, les doubles revers d'un corsage girondin avec ses rayures, les poches simulées, les boutons, les brandebourgs, les parements ouvrés, les boucles d'acier. Tandis que la femme jalouse d'être respectée évite les contrastes voyants et se contente des harmonies du mode mineur, celle qui veut être regardée compte sur le tapage des oppositions, les fanfares de la couleur et l'accent des garnitures. Elle brave la symétrie, fronce les volants de sa robe, comme elle froncera ses lèvres et ses sourcils ; elle redouble les accidents de sa parure et elle l'achève en jetant une fleur de côté ou une plume couteau sur un chapeau vainqueur, et en chiffonnant sa tunique par un retroussis fier.

Il ne faut pas s'y tromper au surplus : la dignité du vêtement, le luxe voilé, la sévérité de l'uni ou des camaïeux sont quelquefois des raffinements conseillés à une personne distinguée par sa coquet-

terie même. Les femmes ont, elles aussi, des batteries masquées.

Mais que la toilette ait besoin d'harmonie, c'est une vérité banale, pensera peut-être le lecteur, et il suffisait de l'énoncer. Eh bien non, cette vérité n'est point banale, et chaque jour nous rencontrons des personnes aimables qui l'ignorent ou qui agissent comme si elles l'ignoraient. Chaque jour, nos promenades, nos rues, nos salons, nos foyers de théâtre sont traversés par des femmes aux parures dissonantes. Celle-ci, tout de noir habillée, arbore à son chapeau une rose qui dans son isolement fait tache, de même que dans un tableau une seule lumière ne ferait que percer un trou. Celle-là, au lieu d'associer des couleurs amies, comme le bleu et le vert, ou des couleurs complémentaires, qu'il faut toujours rapprocher à doses inégales, comme le vert et le rouge, le violet et le jaune, ont juxtaposé des couleurs disparates, par exemple, les teintes mordorées et les tons frais, rose et grenat, feu et mauve, bleu et marron. Nous avons vu telle femme d'esprit mettre chez elle une veste écarlate sur un jupon dont la teinte groseille des Alpes formait avec la première un scandale optique. Il n'est rien de plus cruel pour les yeux, quand on veut faire

contraster les couleurs, que de ne pas tomber juste, c'est-à-dire de choisir à côté de la complémentaire (1). Mais les yeux ne sont pas seuls intéressés dans le spectacle des couleurs assorties et des harmonies ou des dissonances de la toilette : le sentiment y a sa part, et, comme l'a dit une femme d'esprit : « Il est encore permis de rêver avec un chapeau bleu de ciel, mais il est défendu de pleurer avec un chapeau rose. »

XV

A L'HARMONIE DE LA TOILETTE
CONCOURENT LES PARTIES SECONDAIRES OU ACCESSOIRES
TELLES QUE LES SOULIERS, LES GANTS, L'ÉVENTAIL, L'OMBRELLE
ET LES ORNEMENTS ADDITIONNELS ET SÉPARABLES,
TELS QUE LES FRANGES, LES PLUMES, LES DENTELLES.

Quelque longue que soit la jupe ou la traîne, il est des moments où elle laisse voir le soulier. Il faut donc toujours regarder aux convenances de la chaussure, et y regarder de près, car tout serait manqué dans la toilette d'une femme, si elle n'était pas chaussée à l'avenant.

(1) La théorie des couleurs complémentaires a été clairement exposée dans la *Grammaire des arts du dessin* à laquelle fait suite le présent ouvrage.

Cependant il existe au sujet du pied féminin un préjugé que nous devons combattre. Les femmes du monde voudraient avoir, comme les Chinoises, un pied imperceptible, quelques-unes pour faire croire sans doute qu'il leur est impossible de marcher et qu'elles sont nées pour aller en litière. Mais la nature, qui ne s'est pas trompée sur les proportions génériques de la race humaine, la nature maintient ces proportions et, en dépit de nos vanités, elle ne veut pas que le corps humain repose sur une base incapable de le porter.

D'après les mesures d'Albert Dürer, le pied de la femme est à sa taille comme 14 est à 100, ou comme 7 est à 50. C'est-à-dire qu'il est le septième, moins une fraction qu'il est permis de négliger. On peut donc admettre comme mesure de la grandeur du pied dans une femme le septième de la hauteur de son corps, c'est-à-dire le rapport de 7 à 49 (1). Au-dessous de cette proportion, sauf la fraction minime dont nous venons de parler, il ne saurait y avoir de la grâce, parce que la grâce est

(1) Ce rapport est conforme à celui que Shadow regarde comme normal dans son ouvrage sur les proportions, intitulé : *Polyclète*. Étant donné que la taille moyenne de l'homme est de 66 pouces (1m,78), la taille moyenne de la femme est de 63 pouces (1m,70), et son pied de 9 pouces. Or, 9 est justement le septième de 63.

inséparable de la convenance et n'en est ici que la perfection même. Mais étant donné le goût des femmes pour la petitesse du pied, — ce goût leur est venu d'ailleurs de ce que les natures communes ont des extrémités grandes et lourdes, — il convient de l'incliner un peu vers le sol si l'on veut qu'il paraisse plus petit en même temps que la taille paraîtra plus haute. Comme une danseuse qui marche sur ses pointes se donne une grâce momentanée en supprimant pour ainsi dire son pied, de même une femme élégante raccourcit le sien en le hissant sur des talons, de manière que la plante du pied forme avec la jambe, au lieu d'un angle droit, un angle très-ouvert.

Une autre façon d'atténuer l'importance naturelle du pied et de lui prêter un air mignon, c'est d'y ajuster un ornement un peu volumineux, par exemple cette grosse bouffette de dentelle ou de satin qui était la coquetterie du soulier Louis XIII et du soulier Louis XV. Mais les hauts talons, s'ils ont l'avantage d'accentuer la cambrure du cou-de-pied, ont l'inconvénient, pour peu qu'on les examine, de dénaturer la marche d'une femme en la forçant à battre la mesure de ses pas comme ferait un fantassin dans les rangs.

Nous avons eu occasion de le dire : les femmes excellent à tirer parti de tout ce qui, dans leur costume, rappelle les habitudes viriles. Elles ont l'art de nous plaire en bottes fortes aussi bien qu'en souliers de satin. Elles savent donner je ne sais quelle expression de grâce mutine et décidée à ces bottes de chasse claquées chagrin, lacées en dessus et à semelles épaisses, auxquelles servent de prétexte les excursions dans les montagnes où l'on pourra trouver des pierres aiguës, et les promenades à travers les ronces des bois. Telle sortie matinale à la campagne les autorise à porter le soulier-sabot, qui brave la rosée et les boues d'un sol argileux, et qui forme un rude contraste avec la délicatesse de leurs pieds. A la ville elles mettront la bottine en chevreau glacé et mieux encore la bottine en peau de daim qui les chausse comme un gant et qui, pour les toilettes habillées, se change en soulier découvert, à talons Louis XV avec nœud.

Une observation qu'il est sans doute superflu de leur faire, c'est que les souliers de soirée doivent être assortis à la toilette, de même que les mules et les pantoufles doivent être assorties à la robe de chambre et au saut-de-lit. Les raffinées réservent

dans la soie de leur robe un morceau qu'elles envoient au cordonnier pour en faire leurs souliers de bal.

Et cette loi s'applique à tous les genres de chaussures. Les bottines de drap seront de la même teinte que le jupon, et quand la robe sera de deux couleurs, le soulier, s'il est en étoffe, rappellera la teinte dominante pour ne pas trop se faire voir, ou bien il répétera la couleur des garnitures, afin d'accentuer l'harmonie. Bien que certaines chaussures s'adaptent à tous les costumes, comme celles en chevreau glacé ou mordoré, il en est qu'il faut assortir. Une bottine noire irait mal avec une robe de faille grise, parce qu'elle ferait tache et serait trop remarquée. Un soulier maïs, rehaussé d'un nœud de poult de soie bleu tendre, siéra parfaitement à une toilette de haut goût combinée sur ces deux teintes. De même une bottine d'étoffe marron sera très-bien adaptée à un costume gris et marron. Quelquefois, l'assortiment se fait avec de la dentelle ou avec de la blonde, pareilles aux volants de la robe ou aux garnitures de la tunique.

En somme, c'est par le soulier que s'achève le caractère d'une toilette, et, en imaginant de remettre à la mode le soulier Louis XV, qui repose au

lieu de fatiguer, on a doté les femmes d'une ressource d'autant mieux comprise qu'elle leur permet en même temps d'exhausser leur coiffure et d'ajouter ainsi à leur grâce naturelle cette sveltesse qui est une condition de l'élégance.

Les Gants. — On disait autrefois que, pour qu'un gant fût bon, il fallait que trois royaumes eussent contribué à le faire : l'Espagne pour en préparer la peau, la France pour le tailler, l'Angleterre pour le coudre. Trois nations pour un gant ! Le moyen de ne pas attacher de l'importance à cette partie de l'ajustement féminin ! Et qui nous reprochera d'y consacrer au moins une page ?

La mode n'a pas grande prise sur les gants. Elle les veut et les voudra toujours, pour les femmes, plus longs que leurs mains, afin qu'ils ne forment pas au-dessous du poignet une dépression qui le mette en saillie; elle les veut glacés ou mats, selon l'heure du jour, et le goût, plus constant que la mode, conseille aux femmes de ne pas porter des gants trop justes, car il est certain que de pareils gants donnent à la main et aux doigts un air enflé. De même que l'embonpoint d'une femme se voit beaucoup plus dans un corsage ajusté qui ne creuse aucun pli et qui, en serrant les formes, en

accuse la plénitude et les fait rebondir, de même, pour peu que la main soit potelée, elle se boudine sous un gant trop juste, et, malgré l'élasticité du canepin ou de l'agneau, ne laisse plus sentir la souplesse de ses articulations.

Une femme qui ne veut rien négliger pour plaire doit, sur ce point comme sur beaucoup d'autres, consulter les peintres et surtout les portraits peints par les plus fameux artistes en ce genre, Rubens, Van Dyck, Velazquez, Reynolds, Lawrence, Gérard, Ingres. Elle verra que les gants que portent dans ces portraits les femmes distinguées par leur beauté ou leurs manières font toujours quelques légers plis et ne paraissent jamais étroits ni collants. Il est évident que ces peintres craignaient d'emprisonner la main de façon à lui donner l'aspect de ces gants de bois qui servent d'enseigne aux boutiques des gantiers.

Les beaux portraits de femmes, tels que les maîtres les ont conçus, nous montrent aussi qu'ils ont eu l'intention de sacrifier les clairs de la main au triomphe des clairs du visage, en ayant soin de tranquilliser le ton de leurs gants par un glacis. C'est à la même intention que se rapporte le gant de Suède, aux teintes écrue, cannelle ou amadou, qui va si bien dans la toilette de ville.

Que si les gants sont glacés et d'un jaune éclatant, voisin du blanc pur, ils ont le double inconvénient de faire une tache lumineuse qui attire l'œil et par cela même grossit la main, parce que toute forme semble augmenter de volume quand elle est très-éclairée, très-voyante, tandis que l'obscurité diminue l'importance visuelle et dimensionnelle des objets qu'elle couvre. Un gant de couleur tempérée ou neutre rapetisse la main. Mais lorsque la toilette doit briller dans un concert aux lumières, dans une soirée, dans un bal, comme il serait mal séant d'y figurer avec des gants sombres, il importe que la couleur claire de la main gantée se noie, pour ainsi dire, dans les tons clairs des soies, des gazes, des dentelles. Les jeunes gens qui ont remplacé par des gants légèrement azurés les gants paille, dont la couleur est si tranchante sur l'habit noir, ont suivi, sans y penser peut-être, cette indication du sentiment. Ils ont agi en artistes.

Les Franges et les Plumes. — Dans le vêtement, comme dans la peinture, il est des artistes qui aiment la précision du trait et l'expression qui s'attache à un dessin voulu et ressenti. D'autres préfèrent le flou, c'est-à-dire la vaguesse du contour,

le dessin passé sur ses bords et fondu. Ceux-ci ont imaginé de défaire fil à fil la lisière du tissu, de manière qu'elle se terminât en divisions légères et mobiles qui perdissent le contour. De là les *effilés*. Lorsqu'ils sont ménagés par le tisseur dans l'étoffe même, les effilés sont plus jolis parce qu'ils ont l'air plus naturels et qu'ils répondent mieux à l'intention du premier inventeur.

Les franges qui sont faites avec de la laine, du fil, du coton tors, du fleuret, du cordonnet de soie, n'ont pas autant de grâce, par la raison qu'elles tiennent à un listel formant un trait qui est dur là où l'on se proposait justement de l'adoucir. Les franges balai, les franges à glands et même la frange résille semblent convenir davantage aux garnitures des meubles, des voitures, des lambrequins, des tapis de canevas. Si on les applique à la nouveauté, c'est-à-dire à orner les vêtements des femmes, on les détourne de leur objet primitif, qui était de donner pour amortissement à certains morceaux d'étoffe un nuage soyeux ou une rangée frissonnante de brins de fil. De même, si l'on mêle aux franges de grosses perles ou des grelots, l'effet qu'on voulait obtenir est contrarié par la précision de ces petites formes, et l'ornement dénaturé perd sa raison d'être.

Au contraire, les franges de plumes sont parfaitement appropriées au désir d'atténuer la sécheresse des contours. Elles se marient surtout à la soie et doivent être asorties à la nuance du tissu. Un vêtement de drap, s'il est soutaché, un dolman, par exemple, qui se garnit de brandebourgs, sera très-joliment encadré avec de la plume frisée qui, par sa douceur et son aspect vaporeux, corrigera ce qu'il y a de rugueux dans l'accent des galons.

En revanche, les galons et en général les autres ouvrages de passementerie, ont été imaginés pour racheter l'uniformité des étoffes unies, surtout de celles qui n'ont pas le jeu des brillants. Voilà pourquoi les soutaches ont si bon air sur le drap dont la surface est égayée par ces dessins en relief, et voilà pourquoi un corsage montant en velours est si bien rehaussé et agrémenté par ces torsades, ces galons nattés, ces *fourragères*, qui rappellent cavalièrement sur les épaules d'une femme alerte les aiguillettes militaires des aides de camp.

L'Éventail. — Rien n'est simple de ce qui est employé par les femmes au grand art de plaire. Qui s'en douterait? Il ne faut pas moins de quinze ou vingt personnes pour fabriquer un éventail. Ce

sont d'abord les tabletiers qui font la monture, en termes de métier, le *bois*, c'est-à-dire l'ensemble des lames de bois, de nacre, d'os ou d'ivoire, appelés *brins*, qui formeront le dedans de l'éventail et les deux brins, plus hauts et plus forts, qui, sous le nom de *panaches*, protégeront la feuille de l'éventail quand il sera fermé.

Les brins, une fois débités, sont remis au façonneur, qui doit leur donner avec une lime la forme voulue, puis au polisseur, puis au découpeur. Viennent ensuite le graveur qui burine les brins, le ciseleur qui les sculpte en les ajourant, le doreur qui les dore et l'ouvrier dont la fonction est d'y poser des paillettes d'argent oxydé, d'acier bruni, d'or ou de cuivre. Et tout cela n'est pas encore le pied de l'éventail, car il faut réunir les brins et les panaches avec une broche de métal qui en fait la *rivure*. Pendant ce temps, sur une feuille de vélin, de canepin, de soie ou de crêpe, le feuilliste a peint à gouache tel ou tel sujet qui est composé pour être reproduit par la gravure ou la lithographie et qui servira de modèle pour le coloriage des épreuves. Quelquefois c'est un artiste éminent qui ne dédaigne pas de décorer un riche éventail en y peignant des figures galantes, des conversations, des paysages, de petits médaillons

qui, ne devant pas être multipliés par la gravure, font de l'éventail ainsi orné un exemplaire unique et d'un grand prix.

Maintenant, il reste à fixer cette feuille sur la monture : pour cela, on allonge les brins en y introduisant des flèches souples et minces qui porteront le papier ou la soie qu'on a d'abord plissés, puis on dore la bordure, ensuite on enjolive les brins et les panaches en y incrustant des reliefs en couleur ou de petits miroirs. Enfin la *visiteuse* vient mettre la dernière main à l'ouvrage et en achever la tournure en y ajoutant des glands, des houppes, des marabous, et, lorsqu'on a fini de forger cette arme redoutable de la coquetterie, on l'enferme dans un étui comme une lame de bonne trempe dans un fourreau.

Quelle que soit la chaleur du climat, l'éventail est avant tout un accessoire de toilette, un moyen de motiver des mouvements gracieux sous prétexte d'agiter l'air pour le rafraîchir. Ce rideau mobile fait tour à tour l'office de laisser voir ce que l'on veut masquer et de voiler ce que l'on veut découvrir. Au temps de Louis XV, M^{me} de Staal écrivait : « Quelles grâces ne donne pas l'éventail à une dame qui sait s'en servir à propos ! Il serpente, il voltige,

il se resserre, il se déploie, il se lève, il s'abaisse, selon les circonstances. Oh! je veux bien gager que, dans tout l'attirail de la femme la plus galante et la mieux parée, il n'y a point d'ornement dont elle puisse tirer autant de parti. »

Pour une Espagnole, toutes les intrigues de l'amour, toutes les manœuvres de la galanterie sont cachées dans les plis de son éventail. Les audaces furtives du regard, les aventures de la parole, les aveux risqués, les demi-mots proférés du bout des lèvres, tout cela est dissimulé par l'éventail qui a l'air d'interdire ce qu'il permet de faire, et d'intercepter ce qu'il envoie.

Mais quel est le genre d'ornement qui convient à l'éventail? Y peindra-t-on un tableau connu, une scène de comédie, une pastorale? Rien de mieux si l'éventail n'est point plissé, si c'est un *écran de main*. Autrement, que servira d'y représenter des figures engagées dans une action quelconque, si on ne doit les voir que séparées, coupées, mutilées par les plis rayonnants du vélin ou du taffetas sur lesquels on aura peint. Que si le dessinateur dispose ses figures de manière que chacune ait pour champ un des plans obliques de l'éventail, ces images se faisant vis-à-vis, deux à deux, resteront du moins entières. Un mezzetin de Watteau qui envoie un

baiser à Colombine, un Léandre fâché contre Isabelle peuvent être bien venus sur les lames qui vont en se repliant réunir les amoureux ou réconcilier les jaloux. Mais développer un sujet gracieux

Écran de main.

sur une suite d'angles saillants et rentrants, plus ou moins aigus, c'est mettre en évidence l'inutilité de sa peine. Ne vaut-il pas mieux employer ici l'ornement par confusion ou la décoration par rayonnement? Ne vaut-il pas mieux semer sur l'éventail un aimable désordre d'images et de couleurs, ou bien jeter entre les plis des motifs sans

unité rigoureuse, afin que les femmes élégantes, pendant qu'elles manient leur éventail, aient vingt fois l'occasion, en montrant dans telle ou telle fi-

Ornement par confusion.

Décoration par rayonnement.

gurine le talent du peintre, de montrer aussi quelques-uns de leurs propres attraits, une jolie main, un bras bien attaché, de beaux yeux ?

Un autre instrument de leur coquetterie, c'est l'*ombrelle*. Vous croyez qu'elles l'ont imaginée pour

préserver leur teint contre les ardeurs du soleil?...
Oui, sans doute, mais que de ressources leur fournit ce besoin de jeter une pénombre sur leur

Ombrelle.

visage, et combien elles en voudraient au soleil s'il ne leur donnait aucun prétexte de se défendre contre ses rayons! Dans cette œuvre d'art qui s'appelle la toilette d'une femme, l'ombrelle joue le

rôle du clair-obscur. Elle produit cet effet charmant que Rubens a imité en maître dans le portrait qui est célèbre sous le nom du *Chapeau de paille*, et qui consiste à effacer les ombres de la figure, à les marier avec le clair et à fondre ainsi le tout dans une demi-teinte lumineuse.

Mais ces beaux reflets supposent une ombrelle d'un ton clair, par exemple en étoffe maïs, si la première jupe est en faille de même couleur, car il faut assortir l'ombrelle à la robe. Si le jupon est en taffetas violet ou mauve, il convient que l'ombrelle soit doublée de violet ou de mauve. Cependant, il est alors à craindre que le reflet de la doublure ne cause une altération dans le teint. Rappelons-nous la loi des couleurs complémentaires. En mettant comme une gaze de violet sur le visage, on se fait une peau incolore et terne, parce que les tons plus ou moins jaunes de la chair, dévorés par le violet, se réduisent à une teinte neutre, à un gris triste, tandis qu'une ombrelle doublée, par exemple, en soie rose de Chine ou rouge-incarnat, répandrait sur la figure une teinte d'animation et de jeunesse. Mais comment assortir l'ombrelle avec la parure, quand le reflet de la doublure doit gâter le teint? L'assortiment, dans ce cas, peut se faire soit par un léger volant, soit

par une fine frange qui rappelleront la couleur de la robe ou celle des garnitures. Voilà comment une jolie femme ne fera jamais, même à l'harmonie optique, un sacrifice compromettant pour sa beauté.

L'ombrelle, dans le jeu des couleurs, est comme un glacis ; dans le jeu de la lumière, elle est comme un store.

DENTELLES.

On peut dire de la toilette des femmes ce qu'on a dit de la nature, qu'elle est surtout admirable dans les plus petites choses, *maxime miranda in minimis*. Il ne faut donc pas s'étonner que la dentelle puisse jouer un si grand rôle dans leur ajustement, et, du reste, que de choses à considérer ici, combien de précautions délicates ont dû être apportées à la façon de cet ornement si solide et si léger tout ensemble, si transparent et si ferme !

Il serait inutile d'en écrire bien long sur la dentelle si nous avions encore les anciennes mœurs, car toutes les femmes d'autrefois se connaissaient en points. Ce n'étaient pas seulement les « closes

nonains » qui s'imposaient la tâche de filer, de coudre, de broder, pour échapper à l'ennui du cloître et pour empêcher les évasions de la pensée. Les ouvrages à l'aiguille tenaient une grande place dans la vie des femmes de la plus heureuse condition. Cet emploi sédentaire des heures du jour, en exerçant la délicatesse de leurs mains et de leur goût, les retenait au logis, les habituait, les attachait à la vie intime, et c'est à peine si leur esprit pouvait voyager. Il faut dire aussi que l'isolement des manoirs, la rareté ou le mauvais état des chemins rendaient les déplacements difficiles et confinaient les dames et les damoiselles dans l'intérieur de leurs habitations et souvent les princesses mêmes dans leurs palais.

Les reines avaient donné l'exemple. Isabelle en Espagne, Catherine de Médicis en France, Catherine d'Aragon en Angleterre, sans parler de Marie Stuart, pour qui le fil et la soie furent des compagnons de captivité, étaient des ouvrières habiles et très-diligentes qui enseignaient l'art de l'aiguille aux jeunes filles de la cour. Il est même probable que la dentelle fut inventée dans un de ces ateliers où les grandes dames préparaient les triomphes de leur coquetterie et de leur élégance.

Au surplus, il n'y avait qu'un pas de la broderie

à jour à la guipure, qui fut la première dentelle, et comme les plus anciennes guipures et les plus anciens modèles gravés nous sont venus de Venise, il est à croire que la dentelle fut une invention italienne. Ceux qui attribuent à ce genre d'ouvrages une très-haute antiquité et une origine orientale n'ont pas réfléchi que si les peuples de l'Orient, qui sont les plus anciens, avaient fabriqué la dentelle plusieurs siècles avant qu'elle fût connue en Europe, il serait bien étrange qu'ils eussent cessé d'en faire, du jour où ils nous auraient communiqué leur secret, alors surtout que ces peuples ont si fidèlement conservé, depuis les commencements de l'histoire, leurs idées, leurs coutumes, leurs costumes et leurs industries.

Quoi qu'il en soit et sans nous arrêter à une question qui n'est pas précisément de notre domaine, nous avons à étudier ici la dentelle comme élément décoratif.

Ce qui distingue essentiellement la broderie de la dentelle, c'est que la première se superpose à un fond préexistant, tandis que la seconde se fabrique avec son fond et ne demande aucun tissu préalable.

On entend par *dentelle* un ouvrage fait à l'aiguille ou aux fuseaux sur un fond régulier appelé réseau

ou treille, et l'on est convenu d'appeler *guipure* tout ouvrage du même genre dont le dessin se déache sur un fond irrégulier. Ainsi, c'est dans le fond que réside la principale différence entre la guipure et la dentelle. Celle-ci est conçue pour se détacher sur un réseau dont elle sera inséparable ; celle-là, au contraire, est imaginée et exécutée indépendamment de tout fond. L'ouvrière, après avoir terminé son travail, sa *fleur*, en réunit les motifs par des liens inégaux qu'on appelle *brides* et quelquefois *barrettes*. La bride, dans la dentelle à l'aiguille, est un composé de deux ou trois fils festonnés, et, malgré sa ténuité apparente, elle forme une attache très-solide. Dans la guipure aux fuseaux, la bride est une tresse de quatre fils, c'est-à-dire réunis par un point de feston ou de boutonnière.

L'aspect d'une dentelle, sa douceur, son ampleur, son élégance tiennent à une foule de choses qu'il faut connaître si l'on veut s'intéresser aux grands effets que produit cette petite cause. Ces choses sont le fond, le dessin, le point, le toilé, le grillé, le mat, les jours, l'engrelure, le pied et le picot.

Le fond, qu'on nomme aussi *réseau*, est un treillage régulier de fils qui forment, en se croisant,

tantôt un filet carré ou à losanges, comme celui de la valenciennes, tantôt des mailles à six pans, comme celles du point d'Alençon. Quelquefois,

Réseau à mailles carrées, employé dans la valenciennes.

les côtés de l'hexagone sont ressentis par la torsion du fil, ou bien chaque pan de la maille est recouvert de plusieurs points de boutonnière, quand

Réseau à mailles hexagones dit aussi à mailles rondes.

l'ouvrage se fait à l'aiguille, et l'on donne ainsi de la solidité au réseau qui s'appelle alors *fond de bride*. En effet, les fils du réseau ressemblent en ce cas aux liens festonnés qui sont les brides de la guipure.

Mais de même que le graveur au burin, voulant faire sur le cuivre un ton plus ou moins ferme,

Fond de guipure à barrettes.

croise ses tailles en divers sens, de manière à laisser transparaître dans l'épreuve la blancheur du

papier, de même la dentellière varie son réseau, soit en croisant trois fils de façon à produire une suite d'hexagones séparés par de petits triangles,

Fond cinq trous, dit aussi mariage.

soit en formant des mailles rondes assez larges, entourées d'un menu treillage. Ce dernier réseau, qui est précieux et charmant, s'emploie dans la dentelle à la Vierge, fabriquée à Dieppe, il s'appelle

Fond chant.

ordinairement *fond de cinq trous*, et en Auvergne *mariage;* l'autre est le point de Paris ou le *fond chant*, ainsi nommé sans doute par abréviation pour Chantilly, qui est le lieu où l'on commença d'en faire.

Que de délicatesses inventées afin de rendre plus jolie une jolie femme, que de grâce dans cette première trame ourdie pour nous plaire! Mais nous ne sommes encore qu'au commencement de la conspiration. Sur ce réseau doit être ouvré le dessin, en termes techniques, la *fleur*. C'est l'ornement que le dessinateur a composé sur le papier et qu'il a reporté sur un parchemin. Les contours en sont tracés d'abord en piqûres d'épingles, ensuite ponctués par un fil épais et fort qui les entrelace avec le fil mince du réseau. Le dessin aura plus ou moins de relief, suivant que les traits auront été accentués par un cordonnet gros et plat, comme dans la dentelle de Malines, ou qu'ils n'auront d'autre entourage qu'une légère bordure de réseau qui en adoucit le contour, comme dans le vieux point de Bruxelles.

La fleur une fois dessinée, je veux dire une fois arrêtée dans ses lignes extérieures, comment sera-t-elle remplie? Par des toilés, des grillés et des mats. Le *toilé* est un tissu serré dont les fils se croisent à angles droits comme ceux de la toile et présentent une surface unie. Le *grillé* est une partie dont les fils, peu serrés, se croisent en diagonales et forment un grillage de losanges plus ou moins ouverts. Quant aux morceaux sur lesquels l'aiguille

ou le fuseau sont revenus plusieurs fois pour les épaissir, les broder, ils constituent ce qu'on nomme le *mat*.

Ainsi dans cette architecture impondérable qui a pour assises des fils de lin ou de soie, le plein est exprimé par le toilé et le mat ; le vide est représenté à demi par le grillé et par des ouvertures appelées *jours ;* mais ce nom de jour leur est appliqué seulement lorsqu'elles sont traversées par quelques fils artistement disposés pour intercepter quelque peu la lumière. Quand l'ouverture n'est coupée par aucun fil, elle n'est qu'un trou voulu.

Pour peu que l'on soit familiarisé avec l'art du graveur ou avec les jeux du crayon, on peut déjà concevoir quelle richesse, quelle variété, quelle couleur, je dis bien, quelle couleur pourront donner à la dentelle le mélange du grillé avec le mat, des jours avec le toilé et le passage de l'uni au grenu, et l'accent des contours, et enfin la grande opposition formée par l'ensemble de cette capricieuse broderie avec le fond léger et régulier du réseau, lequel sera un contraste en même temps qu'une transition, une douceur et une saveur.

Et combien ce joli ouvrage deviendra plus piquant si la treille est mouchetée de *points d'esprit,*

c'est-à-dire de ces petits nœuds ronds et saillants ayant la grosseur d'un grain de millet, qu'on dispose en quadrilles comme dans les simples voilettes de tulle, ou bien de ces petits carrés plats qui sont disposés de même dans la dentelle de Lille et d'Arras.

Ce n'est pas tout : la dentelle devant être le plus souvent cousue ou faufilée à telle ou telle partie de la toilette pour servir de bordure ou de volant, a

Point d'esprit.

besoin pour cela d'une *engrelure*, c'est-à-dire d'une sorte de lisière dont les fils peu serrés permettent, sans toucher à la dentelle, d'en changer l'usage, de la détacher d'une parure pour la rajuster à une autre.

Mais il est des morceaux auxquels il suffit d'avoir un *pied*. On désigne ainsi le gros fil auquel la dentelle sera suspendue : c'est comme un abrégé de l'engrelure. Au lieu d'être au bas de la pièce, le pied en termine l'extrémité supérieure. Il y a

dans toute dentelle qui n'est pas circulaire un haut et un bas. Le bas se termine par un *picot*, boucle de fil, pas plus large qu'une piqûre d'épingle. Quelle ténuité dans la grâce de cet ornement, à peine visible ! Supprimez ce méandre, vous aurez une ligne roide et sèche ; la dentelle se détachera brusquement sur la soie ou le velours, au lieu de se marier avec le dessous par un contour fondu et perdu.

Ces fines attentions, dont l'unique but est de charmer le regard, ces façons ingénieuses d'exprimer un dessin avec des fils entrelacés, *passés* l'un dans l'autre, elles sont communes à toutes les dentelles, à tous les *passements* (car on les appelait ainsi autrefois) ; toutes ont des mats, des jours, des vides, un pied et des picots — car les mots *toilés* et *grillés* ne s'emploient que dans le travail au fuseau — mais chacune a son caractère propre, qui tient surtout au choix du dessin, et à la nature du point qu'on a employé pour la faire.

Parlons d'abord du dessin.

Dessin pour dentelle. — Un principe de goût à observer dans le dessin des dentelles, c'est de n'y pas mettre des objets trop nettement définis, tels qu'un vase, une corbeille, une couronne, un cœur

de bœuf, une queue de dindon. Plus ces objets sont fidèlement imités, plus ils sont malséants dans la dentelle. L'idée de pesanteur qui s'attache à la figure d'un vase, d'une couronne, d'une corbeille est en contradiction avec la légèreté du tissu. D'ailleurs un objet naturellement convexe a mauvaise grâce à figurer sur un tissu qui est à jour et dont l'épaisseur est presque nulle. Si la chose dessinée ne doit pas être reconnue, il est inutile de la dessiner exactement; et si elle doit être distinguée au premier coup d'œil, elle devient choquante lorsqu'elle est, de sa nature, sphéroïdale ou cubique.

Au temps de la reine Charlotte, des Anglais firent confectionner, pour la lui offrir, une dentelle en point d'Angleterre dont le dessin était une allusion à la défaite de l'invincible *Armada* par la flotte d'Élisabeth. Des vaisseaux de guerre inclinés sous le vent, des dauphins aussi grands que les navires, un fort aussi petit qu'un dauphin, des faisceaux d'armes et des drapeaux, tels sont les objets qui se détachent alternativement sur un fond de bride hexagone et sur un réseau à mailles carrées et larges, semé d'étoiles. Se figure-t-on une reine portant sur ses épaules l'image d'une frégate en détresse ou montrant sur sa gorge des dauphins

bondissant auprès d'un fort ! Et lorsque de pareils ornements arrêtent les regards du spectateur, comment s'occuperait-il de la personne ornée ?

De nos jours, le désir ou plutôt la passion du nouveau a conduit les fabricants, même les plus habiles, même les plus renommés par leur goût, à introduire dans les motifs de leurs dessins pour dentelles des effets d'ombres et des intentions de modelé. On a regardé, on a vanté comme un progrès l'innovation que présentent les derniers ouvrages faits à Bayeux en dentelles de Chantilly, et qui consiste à rehausser le dessin en y ajoutant les jeux du clair-obscur, en y représentant, par exemple, des fleurettes en raccourci, un bouton de rose à demi-caché derrière une feuille, un convolvulus qui ouvre obliquement sa cloche évasée, en simulant, en un mot, divers plans au moyen de teintes graduées et de nervures profondes. Eh bien, ce prétendu progrès nous semble une malheureuse nouveauté, susceptible de faire perdre à la dentelle son caractère, car il en est de cet art décoratif comme de la plupart des autres : l'imitation littérale et la perspective y sont des éléments de corruption.

Les Vénitiens mettaient, il est vrai, des reliefs ressentis dans leurs guipures et dans ces points

noués qu'ils appelaient *punto a gropo* ; mais ces reliefs portent leur ombre selon l'incidence du jour. A chaque mouvement de la personne, ce qui était l'ombre devient le clair et ce qui était le clair devient l'ombre. Aucune prétention au modelé, aucune pensée d'imitation n'a guidé le dessinateur, et il est probable que, si l'idée lui en était venue, cette simple observation l'en eût détourné, à savoir, que le modelé fixe d'une image rendue par le travail de l'aiguille ou du fuseau est contrarié à tout moment par les variations du jour, tombant de droite ou de gauche selon que la femme se meut dans un sens ou dans un autre.

Que si l'on dessine en teintes ombrées une coupe, un panier, une clochette ou tout autre objet cylindrique ou ovoïde, il arrivera que la convexité de la forme sera crevée par les fronces de la dentelle, que ce qui devait avancer s'enfoncera et qu'ainsi, pour peu que l'œil soit averti par un dessin nettement accusé, par une imitation précise, on aura une perspective à rebours. Et ce modelé d'une image quelconque sur la dentelle, il est contraire au sentiment même lorsque la dentelle est immobile, comme elle le serait, par exemple, si on en faisait une nappe d'autel, un tour de chaire, ou qu'on l'étendît sur un meuble de parade, parce qu'alors les

objets précisés auraient l'inconvénient de se faire voir chacun en détail au lieu de se fondre dans un ensemble harmonieux et doux, piquant et caressant.

Mais ce que nous disons ici du modelé de la fleur s'applique aussi à la symétrie des motifs, avec cette différence que la symétrie peut convenir à la dentelle lorsqu'elle doit être vue sans plis, lorsqu'elle doit servir à un couvre-lit ou à garnir sur un fond de percaline le devant d'une toilette. Les figures géométriques ou rayonnantes y feront bien alors, disposées par alternance ou simplement répétées en quadrilles ; que si la dentelle doit s'adapter au vêtement, si elle doit remuer avec la personne qui la portera et faire des plis prévus ou imprévus, la symétrie n'y est plus utile, elle n'est bonne qu'à flatter le chaland lorsqu'on lui étale la marchandise demandée, les beaux entoilages.

En achetant une pièce de dentelle qu'on lui montre à plat, une femme se laisse prendre plus aisément au rhythme d'un dessin bien ordonné. C'est pour cela que le fabricant tient à la symétrie et commande des motifs comme on en dessinerait pour le papier peint. Mais une fois que la dentelle sera employée en coiffures, en cravate, en fichu, en tunique, en écharpe, une fois qu'elle sera co-

quillée en volants, froncée en manchette ou en jabot, que deviendra la régularité des répétitions, que deviendra la grâce des alternances? Combien nous paraît préférable pour de pareils usages un dessin capricieux, une confusion de formes à moitié imaginaires, j'entends une confusion apparente, adroitement calculée pour être l'équivalent d'un ordre caché, — ou si l'on veut, d'un désordre aimable.

Ces jolis grimoires où rien ne semblera ni avancer ni fuir, si ce n'est par les plis qu'on y fera, seront simplement une interception de la lumière, quand on regardera la dentelle au jour, et une interception de la transparence quand le dessin se détachera, en clair sur des nuances foncées, ou bien en noir sur un jupon de faille tendre ou sur la blancheur de la peau. La confusion d'ailleurs en sera suffisamment rachetée par la régularité du réseau, et rien n'empêchera, si l'on veut, qu'on ne donne à l'ouvrage un peu de ressort et de jeu par l'accent de quelques nervures vives ou légères, l'essentiel étant de ne pas imiter le dessinateur d'après nature.

Parlons maintenant du *point*. Le point a une telle importance qu'il a été, dès le principe, synonyme de dentelle, et, comme il varie suivant les

localités, on dit point de Bruxelles, point d'Alençon, point d'Honiton, point de Gênes, point de Venise, point de Hongrie.

Les variétés de points sont nombreuses ; mais au-dessus de ces variétés il y a d'abord une grande distinction à établir. La dentelle se fait de trois manières : à l'aiguille, au fuseau, à la mécanique, et chacun de ces procédés a ses aspects divers, ses qualités, ses défauts, ses nuances.

Dentelle à l'aiguille. — Il est reconnu par tout le monde que le point d'Alençon qui se fait à l'aiguille est le plus riche, le plus beau de tous. Et si l'on attache **tant de prix à cette dentelle**, ce n'est pas seulement parce qu'elle représente un travail considérable, c'est aussi parce que rien ne peut remplacer dans les ouvrages humains ce qui est façonné directement par la main de l'homme et surtout par la main de la femme. Quelle que soit la dépendance de cette main, obligée de suivre fidèlement sur un parchemin vert le dessin conçu et tracé par un autre, il y a toujours, même dans l'action de calquer un contour, je ne sais quoi de personnel, une imperceptible déviation à droite ou à gauche, en deçà ou au delà, qui imprime au dessin un accent de fermeté ou de douceur,

d'indécision ou de volonté. Et quand le tracé est fini, quand les contours du dessin ont été marqués par un fil passé dans les piqûres, l'ouvrage est donné à l'ouvrière qui doit tricoter le réseau, et ici reparaissent les nuances que la mécanique

Point d'Alençon.

ne saurait présenter, mais que rend sensibles l'exécution par la main d'un être vivant, surtout lorsque le réseau se complique de la bride.

Élégante et fine et tout entière en fil de lin, la dentelle d'Alençon joint à ces qualités celle d'avoir un ornement ressenti comme l'est souvent le dessin des maîtres. Je parle de ces crins que l'ouvrière introduit dans le cordonnet des contours pour leur donner plus de consistance et de relief, de telle sorte que l'entourage des jours fortement précisé

redouble le jeu que produit la différence du plein au vide.

De plus, la fleur du point d'Alençon étant remplie au point de boutonnière, cela prête à la dentelle un aspect étoffé, brodé, riche, qui n'en détruira pas la finesse parce que la dentellière aura soin de *régaler* la surface, autrement dit de la polir en la pressant avec un brunissoir, et de rendre ainsi doux à l'œil comme au toucher ce qui était d'abord inégal et grenu.

Enfin, après bien des opérations inutiles à décrire ici, il en est une qui demande une habileté féminine et un certain raffinement dans le tact ; c'est l'*assemblage*, c'est-à-dire la réunion de morceaux séparément finis, au moyen d'une couture invisible, appelée point de raccroc. Il est donc vrai que si la dentelle d'Alençon est proclamée la reine des dentelles, cela tient à ce qu'à la beauté de sa fleur, de ses jours, de son fond de brides, elle joint l'avantage d'être façonnée entièrement à l'aiguille.

Dentelle au fuseau. — Après les dentelles à l'aiguille, qui réunissent toutes les qualités désirables de netteté et d'ampleur, de somptuosité et d'élégance, viennent les dentelles au fuseau dont le caractère dominant est le fondu des contours et la

suavité de l'aspect général : l'aiguille est au fuseau ce que le crayon est à l'estompe. Le dessin que le fuseau adoucit, l'aiguille le précise et en quelque sorte le burine. Ici se manifestent encore bien des nuances qui trahissent l'action de la main : mais, pour les saisir, il faut d'abord examiner comment se fait la dentelle au fuseau.

Le métier à dentelle que, suivant les pays, on appelle carreau ou coussin, est une boîte carrée, garnie et rembourrée extérieurement. A la surface supérieure, qui présente une inclinaison très-sensible, est ménagée une ouverture où tourne sur son axe un cylindre rembourré aussi, et bien ferme. Sur ce cylindre, placé horizontalement, de façon à déborder un peu l'ouverture qui l'a reçu, est fixé un parchemin qu'on a préalablement piqué de trous d'épingles suivant le tracé du dessin qui doit être suivi. Pour l'exécution du travail, on se sert d'une quantité de fuseaux, garnis de fils, que l'on enlace comme le commande le dessin. Des épingles plantées dans les trous de la piqûre, au fur et à mesure que l'ouvrage avance, servent de jalons à l'ouvrière et maintiennent le point. La piqûre ayant été posée de manière que les parties du dessin se raccordent, on peut, en tournant le cylindre mobile sur lequel elle est fixée, conduire le travail sans solution

de continuité, tandis que dans le Brabant, où l'on opère sur un simple coussin, l'ouvrière est obligée de relever les fuseaux quand l'ouvrage est au bout du coussin, et de les reporter à l'extrémité.

Par cette description sommaire du métier à dentelle, on peut voir que ce métier, tout simple qu'il est, exigeait un apprentissage spécial, une méthode qui n'était pas la même que celle employée pour tresser des ganses et fabriquer des franges à têtes ajourées, et qu'il y fallait notamment un nombre très-considérable d'épingles; qu'enfin, plus rapide et moins coûteuse que la dentelle à l'aiguille, la dentelle aux fuseaux avait un caractère plus industriel et devait prendre par cela même un plus large développement (1).

Lorsque nous furent importées d'Italie les fraises ou collerettes à godrons, les passements à l'ai-

(1) C'est ce qui explique pourquoi les dames riches continuèrent, jusqu'à la fin du XVI° siècle, de se livrer au travail à l'aiguille, et pourquoi l'on vit paraître coup sur coup tant de beaux recueils publiés pour elles avec luxe, à Lyon, par Ostans; à Paris, par Dominique de Sera, aide du célèbre peintre Jean Cousin; à Venise, par le seigneur de Vinciolo, par Cesare Vecelli et par quelques auteurs anonymes — la plupart de ces recueils réimprimés plusieurs fois — tandis qu'après la publication intitulée *le Pompe*, qui eut lieu en 1557, et qui contenait des patrons pour les ouvrages aux fuseaux, il ne parut aucun recueil de ce genre jusqu'en 1598, qui est la date du livre de Foillet, imprimé à Montbéliard.

guille dont on les orna les terminaient sèchement, leur donnaient des bords aigus et en formaient comme un collier hérissé de piques. Mais quand on eut substitué à ces roides guipures des dentelles aux fuseaux, ces ouvrages plus légers, plus souples, adoucirent les contours et rendirent presque vaporeuses les découpures des godrons à triple étage qui empoisonnaient la tête et la faisaient ressembler, suivant le mot de l'Estoille, *au chef de saint Jean-Baptiste dans un plat.*

Emploi des dentelles. — Ainsi avertie des différents effets que produit la dentelle, selon qu'elle est faite à l'aiguille ou au fuseau, la femme jalouse de se parer ne prendra pas indifféremment, pour l'adapter à sa toilette, du point de Bruxelles, aux contours résolûment accusés, ou de la dentelle de Bruges, à l'aspect harmonieux et *flou*. Elle saura distinguer, suivant l'usage qu'elle en veut faire, le point d'Alençon, au dessin toujours prononcé, aux fleurs richement brodées sur réseau ou sur fond de brides, d'avec les Malines légères, qui n'ont d'accent que sur le trait du dessin. Elle n'aura garde de ne faire aucune différence entre la guipure d'Honiton, aux fins toilés, aux reliefs discrets, et l'ancien point de France, tel qu'on l'imite

aujourd'hui, avec ses rehauts gras, ses fortes brides picotées, ses grands jours imités eux-mêmes du point de Venise. Elle aura bien vite remarqué

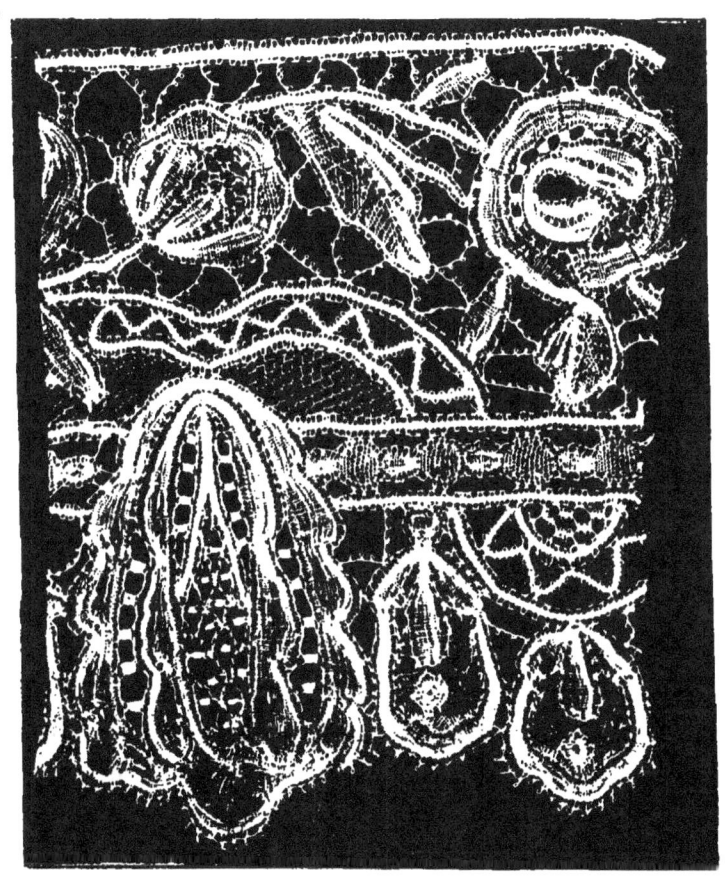

Dentelle de Bruges.

que les applications dites d'Angleterre et le point de gaze ont un caractère magnifique, tranché et fier, tandis que les dentelles aux fuseaux fabri-

quées en Flandre, à Lille, à Arras, à Mirecourt, ont un air de souplesse, de légèreté et de douceur.

Aujourd'hui, que l'on en revient si volontiers aux modèles d'autrefois, aujourd'hui que, sous le

Dentelle de Malines.

nom de *Cluny*, les dentellières du Puy renouvellent si habilement les anciens types, il est à propos de faire une observation relative aux convenances de la toilette.

Rien n'est absolument beau dans ce qui doit orner la figure humaine. Tout est relatif à la personne, à son caractère extérieur, à sa physionomie morale, sans parler de l'harmonie indispensable

d'une parure aussi délicate que la dentelle, et aussi remarquée, avec le reste du costume.

Il arrive chaque jour qu'une femme élégante, à son entrée dans un magasin de dentelles, s'entend faire une question qu'elle ne comprend pas ou qui l'importune : « Vous désirez voir des dentelles, madame ; permettez-moi de vous demander pour

Point de gaze, réseau et fleurs à l'aiguille.

quel usage. — Que vous importe, monsieur, cela me regarde, » répond ordinairement la visiteuse. Et cependant, quelle utile question, si l'on y répondait naïvement, quand le questionneur a du goût ! Quelle différence, en effet, entre la dentelle dont se parera une jeune femme et celle qu'on voudrait offrir à une douairière ? La condition de la personne, son train de vie, son âge, la gravité ou la

délicatesse de ses traits, son humeur tranquille ou remuante, tout cela y confère quelque chose,

Application de Bruxelles. Fleurs faites aux fuseaux et appliquées sur tulle.

comme dit Montaigne (en parlant de l'amour). Une femme de vingt-cinq ans, à la mine chiffonnée,

Application mêlée de point à l'aiguille.

aux vives allures, ira-t-elle mettre sur ses épaules ce gros point de Venise à hauts reliefs, dont la pe-

sante majesté convenait, en un jour de cérémonie, à la collerette du procurateur de Saint-Marc?

Il ne faut pas oublier, à ce propos, que, dès le commencement, la dentelle fut portée par les hommes autant que par les femmes, et il en fut ainsi jusqu'à la fin du siècle dernier. Les Valois en usèrent à profusion. Henri III se couvrait de dentelles en or fin, et il était si jaloux d'avoir toujours des fraises irréprochables, qu'il les repassait lui-même avec le fer à plisser pour peu que les godrons en fussent chiffonnés ou amollis. Plus tard, Bassompierre, Cinq-Mars, tous ceux qui donnaient le ton à la cour poussèrent le luxe des dentelles à son comble. A leur exemple, les gentilshommes en mirent partout : à leurs manchettes, à leurs gants, à leurs cols rabattus qui avaient remplacé les fraises; ils les employèrent en canons à leurs jarretières, en bouffettes sur le nœud de leurs souliers, en garniture évasée à l'embouchure de leurs bottes.

D'autre part, les aubes du prêtre, les rochets du prélat, les couvre-calice, les devants d'autel furent garnis de riches dentelles appropriées à leur destination. Et cet ornement avait pris faveur à ce point parmi les gens d'église, que les peintres le faisaient entrer dans la représentation des sujets

bibliques. « Dans l'*Enfant prodigue* d'Abraham Bosse, dit M^me Bury Palisser (1), la mère attendant le retour de son fils lui prépare un collet garni du plus riche point ; les *Vierges folles* pleurent dans des mouchoirs bordés de dentelles ; la nappe du *mauvais riche*, ainsi que les serviettes de ses convives, en est pareillement ornée. »

Maintenant que les femmes seules portent des dentelles et que les hommes ont renoncé même au jabot, il importe de distinguer, parmi les anciens modèles qu'on serait tenté de reproduire ou d'imiter, ceux qui durent convenir aux raffinés de Louis XIII ou aux roués de la Régence, et ceux qui furent inventés pour les toilettes de M^me du Lude ou de M^lle de Blois, ou pour les déshabillés galants de M^me de Phalaris. Il importe aussi de ne pas employer étourdiment, pour jupons, d'anciennes nappes d'autel, et de ne conseiller qu'aux femmes d'une beauté virile ou d'un âge marqué les dentelles que portaient jadis les princes de l'Église et les gens de robe.

Mais, indépendamment de ces différences, il en est d'autres tout aussi sensibles dans la dentelle qui n'est destinée qu'à des femmes. Il y a du point

(1) *Histoire de la dentelle.* Paris, Firmin Didot.

pour toutes les saisons, pour les diverses parties du jour et pour les diverses parties du vêtement; il y en a aussi pour tous les âges.

Déjà, sous Louis XV, le point d'Alençon et le point d'Argentan étaient designés par l'étiquette comme « dentelles d'hiver, » et il est certain que la gravité de ces points se prêtait à une pareille désignation. Il n'est pas nécessaire d'être bien avant dans le secret des dieux ou dans le secret des femmes pour savoir qu'il y a des dentelles du matin et des dentelles du soir, des valenciennes au clair réseau pour les négligés intérieurs — ces négligés qui veulent tant de soin! — qu'il y a des mignonnettes pour les coiffures sans prétention apparente; qu'il y a des campanes étroites pour border le linge ordinaire, des dentelles-torchon pour servir à l'ornement de ces costumes de campagne ou de plage qui affectent de racheter par une coupe élégante le rude confort de l'étoffe, imitée souvent de la toile gros-bleu des bourgerons.

Mais quand il s'agit de ces grandes affaires, la toilette de promenade, la toilette de visite très-habillée, la toilette de régates, la toilette de courses, la toilette de bal, le choix des dentelles a une importance considérable. C'est alors qu'il faut

prendre garde à ce qui est grave ou léger, à ce qui est mince ou épais, aux points plats et aux points en relief, aux entre-deux délicats qui orneront un plastron de nansouk, aux dentelles de Bruges qui formeront un corsage assez doux pour être rehaussé de petits nœuds en velours, aux guipures qui, tombant sur la gorge en coquillés, corrigeront la roideur d'une collerette Médicis, relevée sur la nuque en éventail.

A des épaules un peu rondes, une berthe de dentelle sied mieux, posée à plat; sur des épaules maigres, il convient de la froncer, car il va de soi que la dentelle sans pli est faite pour laisser voir ce qu'elle couvre, et que, plissée, elle sert à le cacher à demi en le montrant. De même pour un beau bras dont le poignet s'enveloppe de chair, on préférera des manchettes sans fronces, au lieu que les attaches du bras, si elles sont accusées, exigeront une garniture plus abondante. Si l'on emploie la dentelle dans les coiffures, un mélange de mousseline et d'application avec quelques nœuds fera bien au bonnet-capuchon d'une femme âgée; mais le chapeau d'une femme élégante et jeune sera orné d'une façon plus résolue et plus ferme par un apprêt de dentelle tombant sur le chignon.

Pour ce qui est des manches, des volants, des

garnitures de tunique, il n'est pas inutile de dire que les nuances claires veulent des dentelles blanches et mousseuses, comme le bruges, par exemple, et que les teintes foncées demandent plutôt les dentelles noires de Chantilly, de Caen ou de

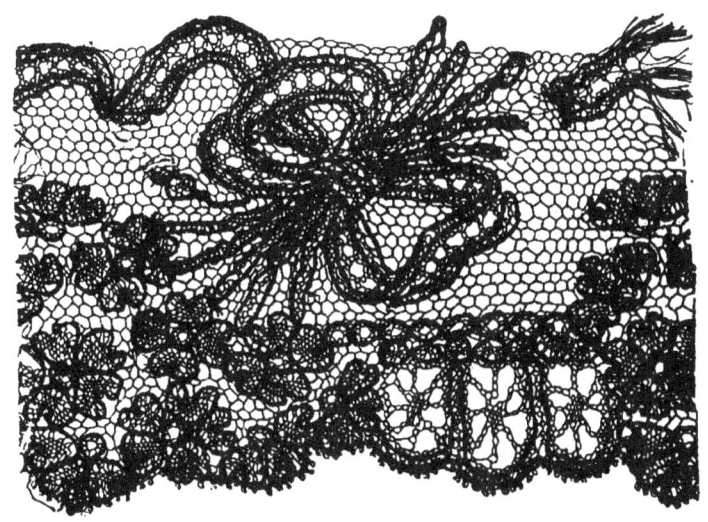

Chantilly.

Bayeux, car c'est maintenant dans le Calvados que se fabrique le plus ce qui porte le nom générique de Chantilly.

Bien que la dentelle noire soit prise en général pour une dentelle de fil, elle se fait toujours avec de la soie, et comme cette soie, dite *grenadine*, est tordue, elle perd son brillant, ce qui lui donne l'aspect du fil. En revanche, personne ne se trompe sur la blonde, qui est aussi une dentelle de soie,

noire ou blanche, mais dont la fleur se remplit

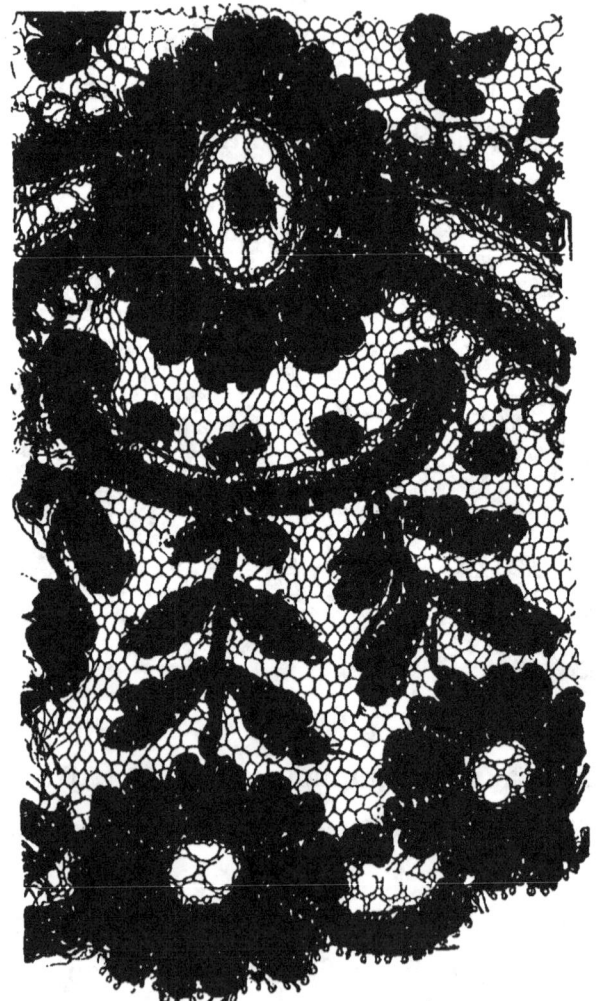

Blonde.

avec une soie plate, plus brillante que celle employée pour le fond.

Les *blondes* sont ainsi nommées parce que dans les commencements on les fit avec des soies écrues et jaunâtres. Celles que l'on fait aujourd'hui en soie blanche, pour les mantes et mantilles, ont un effet riche et un éclat argentin qui éclaircit la peau et qui leur donne du prix chez les peuples bruns ou basanés. Dans les Espagnes et dans les colonies espagnoles, les femmes réservent la blonde blanche pour les jours d'apparat, les combats de taureaux, les lundis de Pâques ; le contraste de leur teint avec la blancheur brillante de la soie est adouci par les reflets de cette blancheur. La mantille en blonde noire que l'on garnit de velours est la partie la plus essentielle de la toilette ordinaire ; elle enveloppe de mystère un visage dont on ne voit que les yeux étincelants.

Ah ! quelle erreur ce serait de regarder comme futile le sujet qui nous occupe ici, de croire qu'il y a de la frivolité ou de la puérilité à consacrer tant d'écriture aux dentelles et aux blondes ! Qu'on sache bien qu'aux yeux de la loi, la mantille d'une Espagnole est sacrée ; qu'elle ne peut être saisie pour dettes ; qu'elle fait partie de la femme et de sa dignité. Il était bien avisé le poëte qui a dit :

> Rien que pour toucher sa mantille,
> De par tous les saints de Castille,
> On se ferait rompre les os.

Mais, pour en revenir aux dentelles, il s'en fait des quantités prodigieuses en laine noire. Après avoir garni les coiffes d'indienne des plus pauvres paysannes, ces dentelles ou, pour mieux dire, ces guipures sont devenues une élégance. On en fabrique des volants, des robes, des pointes, des châles, des mantelets. Elle convient en guise de frange aux confections demi-ajustées, aux costumes de rue et à ces toilettes sans façon où excellent les Parisiennes et qui sont quelquefois inspirées par un raffinement de coquetterie.

Un châle de Chantilly ne sied qu'aux toilettes d'été. Au printemps, lorsqu'il ne fait plus froid et qu'il ne fait pas encore chaud ; en automne, lorsqu'il ne fait plus chaud et qu'il ne fait pas encore froid, la guipure de laine — on l'appelle aujourd'hui *lama*, comme si elle était ouvrée avec le poil filé de cet animal — la guipure de laine est un complément précieux du vêtement féminin. Aussi l'industrie des vulgarisateurs s'en est-elle emparée pour en fabriquer des imitations à bas prix. Ici nous arrivons au troisième genre de dentelles, qui sont les dentelles à la mécanique.

Dentelle à la mécanique. — La première fois que la mécanique fit invasion dans le paisible domaine

de la dentelle, ce fut pour créer le tulle. Après quelques essais qui furent remarqués vers la fin du dernier siècle, et qui n'étaient qu'une transformation du métier à bas en métier de tricot à mailles, on inventa le métier à bobines qui seul devait produire mécaniquement la maille hexagone de la dentelle au fuseau. C'est en vertu de cette invention que des machines immenses, mues par la vapeur, tressent jusqu'à soixante mille mailles à la minute, et comme il est constant qu'une dentellière ne fait en moyenne, par minute, que cinq ou six mailles, on peut dire que la machine remplace fatalement le travail de douze mille ouvrières !

Le tulle-bobin une fois trouvé — ce n'était encore qu'un réseau uni — on parvint à brocher sur la maille ces petites mouches qu'on nomme points d'esprit ; ensuite, en appliquant le système Jacquart aux métiers à tulle, on en vint à produire ces tissus brochés qui sont les dentelles à la mécanique, et avec lesquelles on fait tant et tant de voilettes, de châles, d'écharpes et de fantaisies diverses, surtout en noir. Enfin, les Lyonnais ont perfectionné ces produits en ajoutant une habile main-d'œuvre au travail de la machine. Le dessin qui était sorti broché du métier Jacquart est précisé, orné à la main

par un fil de soie qui lui donne un degré de plus de ressemblance avec la vraie dentelle.

Après tout, cette ressemblance est encore bien menteuse. On a beau dire qu'il n'y a pas de différence ou qu'il y en a peu entre les produits de la machine et les œuvres de la main, il n'en est pas moins vrai que le point de gaze, par exemple, où tout est fait ensemble et à l'aiguille, réseau et fleurs, par la dentellière de Bruxelles, est d'une finesse sans égale et d'une incomparable beauté. Cette même ouvrière, quand elle trame aux fuseaux avec du fil de lin le fond de réseau qui recevra de la dentelle d'application, y met une légèreté, une grâce que le métier-bobin n'imitera jamais parfaitement, et celle qui travaille à l'aiguille les fleurs qui seront appliquées sur du réseau vrai ou sur du tulle, sait donner au tissu de ces fleurs et au *brodé*, c'est-à-dire au relief, une saveur que la mécanique ne saurait atteindre.

Mais combien sont étranges et mystérieuses dans leurs conséquences les inventions du génie de l'homme! Faut-il se réjouir ou se plaindre de ce que la besogne humaine est accaparée par des machines qui l'abrègent et, pour ainsi dire, la dévorent? C'est là une question redoutable. Que de

troubles apportés dans l'existence des familles obscures! que d'angoisses causées par une découverte qui plus tard profitera, dit-on, à ceux mêmes qui en souffrent le plus aujourd'hui! Quand on voyage dans les Flandres, dans le Brabant, en Normandie, en Auvergne, quand on voit aux fenêtres d'un rez-de-chaussée des jeunes filles, courbées sur leur coussin, manier d'innombrables fuseaux autour d'innombrables épingles, les tordre, les croiser, les entrelacer sans erreur les uns avec les autres, les prendre, les laisser pour les reprendre et les laisser encore, veiller à ce qu'ils soient toujours garnis de fil, piquer des épingles, dégarnir les endroits qui en ont trop pour les placer aux endroits qui en manquent, opérer en un mot jusqu'à cent cinquante-deux mille évolutions pour un dessin de 10 centimètres, ce qui revient à faire soixante-dix-sept mouvements par minute, on demeure effrayé, consterné du travail que la pauvreté impose à ces machines palpitantes dont l'intelligence semble nouée par des fils et emprisonnée à jamais dans le réseau de leur ouvrage. On se demande si la vie de ces créatures qui sont nées pour plaire et pour être aimées doit être absorbée tout entière à rendre plus attrayantes et plus aimables d'autres créatures, et l'on veut espérer alors que

ces machines, qui avaient paru d'abord un instrument d'esclavage, pourront devenir quelque jour un moyen de soulagement et de liberté.

XVI

DE TOUS LES ARTS QUI FONT L'OBJET DE CE LIVRE, LA JOAILLERIE ET LA BIJOUTERIE SONT LES PLUS PRÉCIEUX.

Le bijou, qui s'adapte si bien à la parure des femmes, est un abrégé des richesses combinées de la nature et de l'art, c'est de l'éclat concentré; c'est de la quintessence de lumière.

Chose surprenante et en vérité merveilleuse! Dans les entrailles de la terre, dans le lit des torrents desséchés, au sein des ténèbres du règne minéral, sont cachées des étoiles aussi brillantes que celles du firmanent. Les fraîches clartés de l'aurore, les rayons incandescents du soleil, les magnificences du couchant, les couleurs de l'iris, tout cela est renfermé dans un morceau de charbon pur ou au centre d'une pierre. Tout cela résulte de la propriété mystérieuse, on peut dire effrayante, que possèdent les molécules de certains corps, d'obéir aux lois de l'attraction, ainsi que font les

astres dans les cieux, et de se réunir, comme si elles étaient poussées par un secret instinct du beau, pour composer des formes prismatiques, d'une régularité qui étonne, d'une symétrie souvent parfaite.

Tous les spectacles lumineux et colorés que le monde nous offre dans l'immensité de l'espace, la nature nous les a ménagés en petit, à l'échelle de l'homme, dans les pierres précieuses. Le rubis contient le rouge éclatant des nuages du soir. Le saphir, qui varie du bleu foncé au bleu pâle, est une concentration de l'azur. L'émeraude condense en elle le vert des prairies et celui qu'agitent les ondes de l'Océan à certaines heures. La topaze reproduit en miniature l'opulence de l'or que fait resplendir le soleil couchant. L'opale présente comme une réduction de l'arc-en-ciel adouci dans un bain de lait. L'aigue-marine, qui se colore d'un bleu perse, a la teinte vitreuse des vagues de la mer. Le violet de l'améthyste est celui que présente le ciel quand il est glacé de pourpre, et le ton de l'hyacinthe est celui de l'aurore quand elle passe du safran à l'orangé.

Ainsi, de même que l'homme est un résumé des créations antérieures, un abrégé du monde, de même le diamant et les pierres précieuses sont des foyers de lumière et des essences de couleur qui

semblent créés tout exprès pour orner en petit le corps humain de toutes les splendeurs qui décorent en grand l'univers.

Mais la nature ne produit qu'à l'état brut le diamant et les pierres précieuses. C'est à l'homme qu'il est réservé de les polir ; c'est à l'art qu'il appartient d'y ajouter, en les taillant, une nouvelle cristallisation. Pour en former la parure des femmes, il faut que l'homme se fasse diamantaire, lapidaire, joaillier, bijoutier ; il faut qu'il choisisse les pierres, qu'il les taille de manière à y faire pénétrer partout les rayons lumineux qu'elles réfracteront, qu'il les associe aux métaux précieux, qu'il les sertisse légèrement et solidement, qu'il en soutienne les couleurs ou qu'il en augmente l'éclat par la monture, qu'il mette enfin de l'élégance dans les contours et les reliefs de son dessin, car le bijou, gravé, ciselé, tout brillant de ses gemmes taillées, polies et serties, comment achèverait-il la grâce d'une femme s'il n'était pas lui-même gracieux ?

La première des gemmes est le diamant ; mais il n'est pas toujours pur. Il est souvent défectueux et impropre à la taille. Tantôt il est taché de ces paillettes neigeuses qu'on appelle *givres ;* tantôt il

est piqué de points formés par des matières hétérogènes, ou bien il est *noué*, c'est-à-dire qu'il offre une cristallisation confuse, assez semblable aux nœuds du bois. Le diamant est alors employé à faire de l'*égrisée ;* on nomme ainsi la poussière fine que l'on obtient en frottant deux diamants l'un contre l'autre ou en broyant des parcelles de cristal dans un mortier d'acier. Cette poussière est la seule substance avec laquelle le diamant puisse être ébauché, taillé et poli.

La taille du diamant était connue en Europe dès le commencement du xv° siècle, mais avant Louis de Berquen qui, en 1475, la soumit aux lois de l'optique, la taille se pratiquait d'une façon arbitraire et imparfaite ; l'on ne savait pas donner toute leur intensité aux jeux de la lumière. Il paraît même qu'au temps de Charles VII, les diamants étaient encore portés quelquefois dans leur état naturel, tels qu'on les avait extraits de la terre, puisque le fameux collier d'Agnès Sorel, celui qu'elle appelait son carcan, était composé, dit-on, de diamants bruts. Aujourd'hui la taille est arrivée à sa perfection.

On commence par égriser le diamant en le frottant contre un autre, pour le dépouiller de la croûte terreuse qui l'offusque. Ensuite, s'il a une mauvaise

forme, on le débite par le sciage ou par le clivage. La première opération se fait avec un archet sur lequel est tendu un fil de métal continuellement enduit d'égrisée; la seconde consiste à fendre le diamant, au moyen d'un couteau d'acier, par un coup très-sec frappé dans le sens des lames de la pierre, car le diamant, malgré son extrême dureté, peut se casser facilement parce qu'il est formé, comme les autres cristaux, de lames qui sont venues successivement et régulièrement s'appliquer sur les faces d'un noyau primitif. Cela fait, on pétrit avec de l'égrisée et de l'huile une pâte que l'on étend sur une meule d'acier horizontale, et le diamant, étant pressé sur la surface de la meule, est usé et facetté par une rotation très-rapide. Ainsi s'opèrent la taille et le polissage.

Autrefois on se contentait souvent de dresser en table les deux faces principales et l'on abattait les côtés en biseau ; mais on ne donnait cette forme qu'à des éclats d'une qualité inférieure.

Les seules tailles usitées maintenant sont la taille en *brillant* et la taille en *rose*. Celle-ci donne au diamant la figure d'une pyramide à base plate et large et à facettes triangulaires, au nombre de vingt-quatre, pour les roses dites de Hollande, et de dix-huit pour les roses demi-Hollande. La rose est

quelquefois montée à jour; d'autres fois, la base en est cachée dans la monture. La taille en brillant consiste à dresser à la partie supérieure une table octogone — dont le diamètre est égal au tiers de l'axe, — qu'on entoure de huit pans formant la

Rose vue de face.

Rose vue de profil.

Brillant vu de profil.

Brillant vu de face.

couronne, et à la partie inférieure une table octogone d'un plus petit diamètre, qui est la *culasse*, et qu'on entoure aussi de huit pans inclinés symétriquement en sens inverse, formant le *pavillon*. L'a-

rête qui sépare le dessus du dessous se nomme *feuilletis*. C'est par là que la pierre est saisie pour être montée. Chacun de ces huit pans recevant à son tour quatre facettes, les unes en triangle, les autres en losange, le brillant est dit alors *recoupé*, et il n'a pas moins de soixante-quatre facettes, sans compter la table et la culasse. Et comme la lumière, réfractée en tous sens par tant de facettes,

Brillolette.

y multiplie ses éclairs, le brillant doit toujours être monté à jour. Mais comment ne pas admirer la précision dans la finesse du travail, quand le lapidaire la pousse à un tel point qu'il donne trente-deux facettes à une parcelle de diamant, fût-elle moins grosse que le quart d'une tête d'épingle, et vingt-quatre ou au moins dix-huit, s'il la taille en rose !

La taille en brillant se pratique sur les pierres naturellement sphériques ; lorsque le diamant brut sa la forme d'une poire, on y coupe des facettes

dans tous les sens et l'on en fait une *brillolette*. Quant aux pendeloques qui ont la forme d'une demi-poire, elles ont une culasse et une table et sont surchargées de facettes du côté de la culasse. Les pendeloques bien appareillées sont très-recherchées et payées plus cher que les brillants.

Combien d'art et de science, et que d'attentions, que de soins ne faut-il pas pour faire briller d'un éclat onctueux à l'œil ou étinceler par moments les feux de ce soleil qui s'est enfermé et comme recueilli dans un petit polyèdre de charbon pur !

Mais il est une pierre qui a plus de prix encore que le diamant : c'est le rubis oriental quand il est d'un volume considérable et d'un rouge cramoisi, limpide et velouté. La mine de ces gemmes étant perdue depuis plus d'un siècle, on ne trouve maintenant de rubis que dans les écrins. Les plus beaux venaient de Ceylan, de l'Inde et de la Chine. Toutefois, quelle que soit la valeur vénale des pierres précieuses, valeur qui tient à leur rareté, nous devons ici prendre garde au rôle qu'elles joueront dans la parure, et en considérer, au point de vue du beau, la couleur, l'éclat, le caractère esthétique et la convenance momentanée.

Si l'on veut classer les gemmes et les matières

précieuses employées dans la bijouterie, non pas suivant le prix que les joailliers en demandent, mais selon leur beauté, il faut mettre au premier rang le diamant, le rubis, le saphir, l'émeraude, la topaze, l'opale, la perle, la turquoise occidentale, dite de vieille roche; au second rang, le grenat de Syrie, l'améthyste, l'aigue-marine, le corail ; au troisième rang, le péridot, la tourmaline, le lapis-lazuli, le girasol, l'ambre et les variétés de l'agate, telles que la calcédoine laiteuse, la cornaline rouge de sang, la chrysoprase, au ton vert de poireau, et les onyx, si favorables à la gravure en camée.

Aux yeux de l'artiste, qui regarde avant tout à la beauté, les pierres du premier et du second rang sont des pierres vraiment précieuses ; les autres ne sont guère que des pierres fines. Mais chacune a son caractère, sa convenance, sa place dans la parure, j'allais dire son heure, sans parler de ses rapports mystérieux avec le sentiment, car les femmes attachent à certaines pierres des idées superstitieuses, même en France où l'esprit d'ironie est si puissant et si éveillé. L'opale, par exemple, qu'elles devraient rechercher pour ses admirables couleurs et ses reflets changeants, leur inspire la crainte vague de n'être pas aimées. L'é-

meraude, au contraire, leur est une promesse de bonheur ; elles la portent à la fois comme un talisman et comme un joyau. D'autres pierres intriguent leur pensée ou intéressent les secrètes dévotions de leur cœur. Et, du reste, la poésie des couleurs a un langage et des nuances pour les âmes les plus fortes, pour celles qui sont au-dessus des faiblesses féminines. Il peut y avoir quelque chose de mélancolique dans la teinte de l'aigue-marine qui est celle de l'onde amère, et il y aurait quelque chose d'inquiétant dans la teinte livide de l'améthyste si elle abondait dans une parure. Il n'est pas arbitraire de penser que le bleu céleste du saphir se rapporte à un sentiment de pureté et de tendresse, et que le rouge du rubis semble avoir une expression de vaillance triomphante et de fierté.

Cependant les pierres précieuses ont aussi leur inconstance : elles sont susceptibles de pâlir, de s'assombrir, de se décolorer sous l'empire de certaines causes. Les femmes savent que le saphir, qui est au grand jour d'un bleu si suave, si franc et si aimable, perd le soir sa vivacité et s'attriste jusqu'à devenir d'un noir violacé. Aussi préfèrent-elles les saphirs d'un azur pâle qui conservent encore

de l'éclat aux lumières. L'émeraude devient sombre à la clarté des bougies, et, à cette même clarté, la couleur jaune-citron, qui le jour déprécie les diamants du Cap, disparaît pour laisser aux brillants toute la beauté de leurs feux. La topaze du Brésil, chauffée à un certain degré, prend la nuance rosée du rubis balais, et s'appelle alors topaze brûlée ; le ton de la turquoise orientale, dite de vieille roche, s'efface quelquefois, se dépolit avec le temps et finit par s'évanouir. Le feu blanchit le saphir et dépouille l'améthyste de sa couleur.

L'opale peut s'altérer sous l'influence prolongée d'un air humide : c'est la sensitive du règne minéral ; elle craint également la chaleur et le froid. L'ardeur du soleil, en dilatant les minces lames d'air logées dans les fissures intérieures de l'opale, lui fait perdre ses reflets, et d'autre part un froid vif détermine à la surface de cette gemme des gerçures qui vont quelquefois jusqu'à éteindre sa charmante irisation.

La perle, lentement sécrétée dans la mer par des coquillages aux valves nacrées, se détériore au contact des acides ; elle peut être dissoute par le vinaigre comme le fut celle que Cléopâtre voulut boire dans le festin donné par elle à Marc-Antoine. Les émanations fétides peuvent la ternir, la *vieillir*,

comme disent les joailliers, et même lui enlever pour toujours cet éclat doux, changeant et argenté qui est l'orient des perles ; elle devient alors semblable à ces perles pêchées dans les parages de

Taille à degrés.

Taille en table.

Taille à étoile.

Taille portugaise.

l'Écosse, qu'on nomme *mortes* et qui ressemblent elles-mêmes à des yeux de poisson.

Indépendamment de ces variations, les pierres précieuses gagnent ou perdent de la valeur et de l'éclat selon la taille qu'elles reçoivent ; elles ne

sont parfaitement belles qu'en vertu de l'art qu'y apporte le lapidaire.

Il n'en est pas des pierres de couleur comme du diamant ; on ne les clive point, parce qu'en diminuer le volume serait en diminuer le prix et qu'on ne pourrait se servir des petits morceaux pour en faire des roses. La raison en est que, si le dessous d'une pierre précieuse était, comme celui des roses, une surface plane, elle serait moins brillante. Mais les imperfections que peuvent avoir un rubis, un saphir, une émeraude, le lapidaire, au défaut du clivage, les fait disparaître souvent par la taille en cabochon, qui donne à la gemme la forme ovale d'une goutte de suif. Ce genre de taille convient d'ailleurs de préférence à l'opale, à la turquoise, au corail, à la cornaline, à la malachite. Le cabochon est simple lorsqu'il représente la moitié d'une goutte de suif, et double lorsqu'il est, comme une amande, bombé en dessus et en dessous. On y coupe alors sur le côté un biseau qui marque la jonction des deux moitiés de l'amande. Quelquefois la partie supérieure demeurant en cabochon, l'inférieure se taille à facettes pour que le jeu de la lumière en soit avivé.

La taille en brillants, la taille à étoiles, la taille portugaise en triangles sphériques, conviennent

aux rubis, aux saphirs, aux topazes, à l'améthyste. L'émeraude et l'aigue-marine se taillent à degrés, ce qui veut dire qu'elles présenteront au-dessus une table en carré long ou en carré parfait, aux angles arrondis, plus deux degrés, et au-dessous deux autres degrés entourant une facette carrée qui est la culasse. Ainsi l'art du lapidaire consiste, tantôt à favoriser la réfraction de la lumière par des facettes, tantôt à augmenter la transparence par la largeur des tables ou par l'uni du cabochon. Il perfectionne la beauté des gemmes en mariant la géométrie avec le soleil.

Là où finit le travail du lapidaire commencent l'œuvre du joaillier et celle du bijoutier. Aujourd'hui leurs professions se confondent; mais leurs ouvrages se distinguent. Lorsque les métaux précieux ne sont que la monture des pierres, le produit est de la joaillerie ; lorsque les pierres ne viennent que rehausser le travail de l'or et de l'argent, l'objet appartient à la bijouterie. Prenons un exemple, supposons un bijou ayant la forme d'un papillon : si l'armature est en or, le gros du travail n'y sera pas fait par le joaillier ; le corps de l'insecte, les antennes avec leurs massues, les ailes ouvertes avec leurs nervures, les trous qui rece-

vront les roses ou les brillants, les griffes qui saisiront et retiendront les gemmes dont sera coloré le bijou, tout cela est l'œuvre du bijoutier. Mais si le corps est en opale ou en labrador, si les ailes sont en agate striée et rubanée, si les antennes sont en sardoine et les yeux en rubis, le papillon sera l'œuvre du joaillier.

Quelle que soit l'importance de la couleur dans un bijou, c'est de la forme d'abord qu'il faut s'occuper, et le plus difficile est d'en arrêter le dessin, puisque la nature se charge d'y apporter, pour sa part de collaboration, les trésors de la lumière et du coloris.

XVII

L'ORDRE ÉTANT UNE CONDITION ESSENTIELLE DANS LA COMPOSITION
D'UN BIJOU, LES MODES QU'IL Y FAUT EMPLOYER
DE PRÉFÉRENCE SONT LA RÉPÉTITION, L'ALTERNANCE, LA SYMÉTRIE,
LE RAYONNEMENT, LA PROGRESSION, LA CONSONNANCE.

Les principes que nous avons affirmés au commencement de ce livre s'appliquent à la bijouterie aussi bien qu'à l'orfévrerie, à la céramique et aux autres branches de la décoration et de l'ornement.

Selon que le dessinateur d'un bijou aura pris le parti de répéter ses motifs ou de les varier, d'y employer l'analogie ou le contraste, son dessin aura déjà un caractère plus ou moins grave, plus ou moins sévère. S'il s'agit, par exemple, de composer une couronne pour une reine, un diadème pour une beauté fière, le même ornement répété y produira un effet imposant. On peut vérifier cette impression en regardant les bijoux étrusques, les bijoux grecs, les bijoux égyptiens. Tous ceux qui ont été conçus dans le mode de la répétition présentent quelque chose de hiératique, de cérémonial et de frappant. Ici, par exemple, c'est une suite de pierres gravées représentant des têtes de divinités ou des portraits de héros, qui forment de loin une répétition des plus nobles, variée de près par la seule différence des physionomies. Là c'est une série de vipères sacrées relevant la tête, ou bien c'est tout un rang de scarabées ornés de légendes, et la signification de l'image devient ainsi plus forte par un redoublement continué.

Mais il est rare que la répétition pure et simple ne soit pas corrigée par l'interposition d'une figure plus grande, correspondant à l'axe du front, dans une couronne, à la ligne médiane du corps, dans un collier. Souvent la répétition est progressive,

et alors elle est amendée par la diminution graduée du même ornement, depuis le milieu du bijou jusqu'aux extrémités, diminution qui donne de l'importance à la perle centrale, si c'est un fil de perles, au camée central d'un diadème ou d'un bracelet, si l'ornement choisi est une tête gravée.

Que si la répétition est modifiée par l'alternance simple, ou par une alternance plus compliquée qu'on peut appeler, par analogie, *récurrence*, le caractère du bijou en devient moins sévère, plus aimable, tout en conservant de la dignité. Les bijoux antiques en offrent beaucoup d'exemples. Tantôt c'est un collier de perles auquel sont suspendus, à distances égales, des ovules ou des fleurs en bouton ou des amphores ; tantôt c'est un rang de boules d'agate parallèle à un chapelet de losanges sphériques auquel il est rattaché par des fuseaux alternant avec des poissons ou des lézards. Tantôt des glands de chêne sont entremêlés de petits mufles d'animaux ; ou bien un fil de grelot, semblable à la fleur du muguet, est relié à des grenades alternativement lisses et rugueuses. Toutefois, que la répétition soit simple, ou qu'elle soit en quelque sorte recommencée par une intermittence de formes similaires, les bijoux composés dans ce sentiment sont à la fois sérieux par l'in-

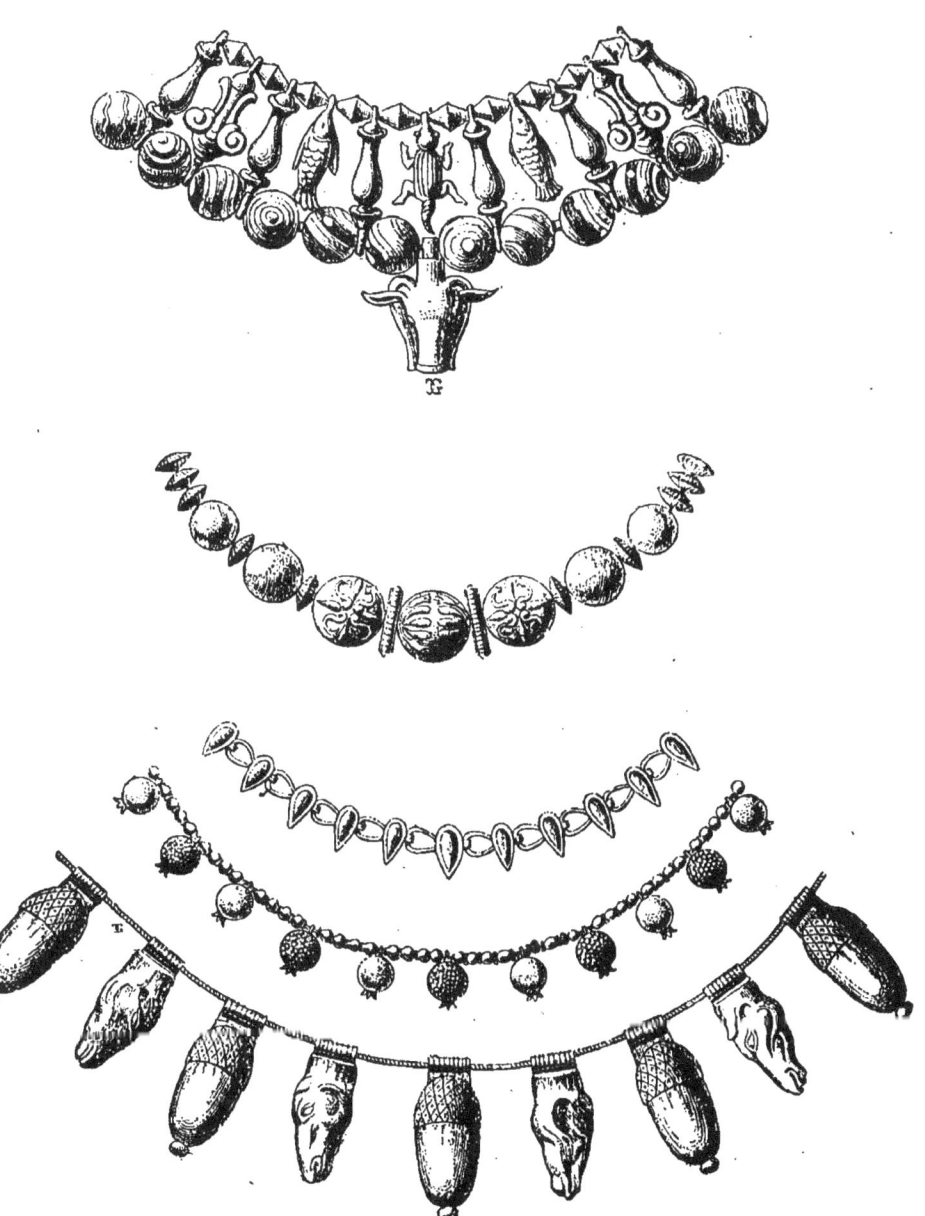

Exemples d'alternance et de récurrence.

tention de régularité que l'artiste y a mise, et agréables à l'œil parce qu'il en saisit les éléments sans peine, et qu'il en reçoit la sensation que procurent toujours les motifs répétés et rhythmés.

Si quelque part la symétrie est bien venue, c'est surtout dans la bijouterie, parce que l'art s'y exerce en de si petites proportions que la ténuité des ornements y est le plus souvent une qualité exquise, une grâce recherchée. Si un bijou ne se débrouille pas aisément, s'il n'est pas facile à lire, s'il y faut les grossissements de la loupe, le regard n'est pas satisfait, parce qu'il se fatigue à poursuivre une infinité de détails confus, rendus imperceptibles par leur confusion même. Au contraire, l'ordre et la régularité permettent de voir les ornements les plus menus et d'en jouir. Loin d'exclure la richesse, ils la rendent possible, parce que la richesse des matières sans la clarté du dessin n'est qu'un embarras ; elle encombre au lieu d'embellir.

En aucun ouvrage d'art, il n'est aussi nécessaire de ramener la variété à l'unité, et pour cela le joaillier-bijoutier doit choisir parmi les divers modes d'ornementation ceux qui favorisent les perceptions nettes et vives. Il doit conséquemment exclure le système de la complication.

On peut sans doute inventer d'ingénieux labyrinthes d'ornements pour les appliquer, comme font les Arabes, à la décoration architectonique d'une surface murale, d'une porte, d'une clôture à jour, d'une frise. On peut aussi compliquer la mosaïque d'un pavement, la damasquinure d'une cassette ou d'un écrin, le décor d'un vase ; mais compliquer le dessin d'un bijou, c'est rendre insaisissable ce qui est déjà difficile à saisir. Lorsqu'un imprimeur a composé un texte en nonpareille, il cherche à compenser la petitesse du caractère par l'extrême netteté du tirage ; encore est-il qu'il rebutera bien des lecteurs. Dans une parure, la netteté n'est possible que par la répétition ou par le retour périodique des mêmes objets. Et il va sans dire que si la complication est déplacée dans un pendant d'oreille, dans une bague, — et d'autant plus déplacée que le bijou sera plus petit, — à plus forte raison faut-il en bannir la confusion, même pondérée, qui n'est tolérable que sur des surfaces assez grandes pour que le regard se puisse reconnaître à travers les grimoires d'une décoration dont le désordre est secrètement équilibré.

Benvenuto Cellini fut certainement un orfèvre incomparable, un émailleur accompli, un parfait

nielleur. Il eut au plus haut degré le sentiment de l'élégance qui caractérise d'ailleurs toute la Renaissance italienne, et pourtant, parmi les bijoux qu'il a faits sous le nom de *pendants*, nom que lui-

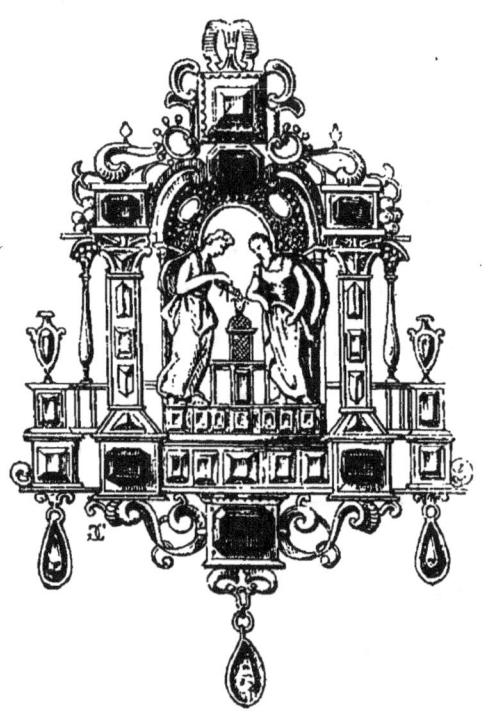

Pendant attribué à Benvenuto Cellini.

même leur a donné dans son *Traité d'orfévrerie*, il n'en est pas qui vaille les beaux modèles antiques. Les siens sont déparés, soit par la multiplicité des objets, soit par la malencontreuse idée de construire des ouvrages de bijouterie comme des mo-

numents d'architecture. Nous en avons des exemples remarquables dans les vitrines du Cabinet des antiques, à la Bibliothèque nationale, et dans la collection de joyaux que possédait Debruge-Duménil (1). Voici une abside flanquée de deux colonnes en diamant-table, et couronnée de deux

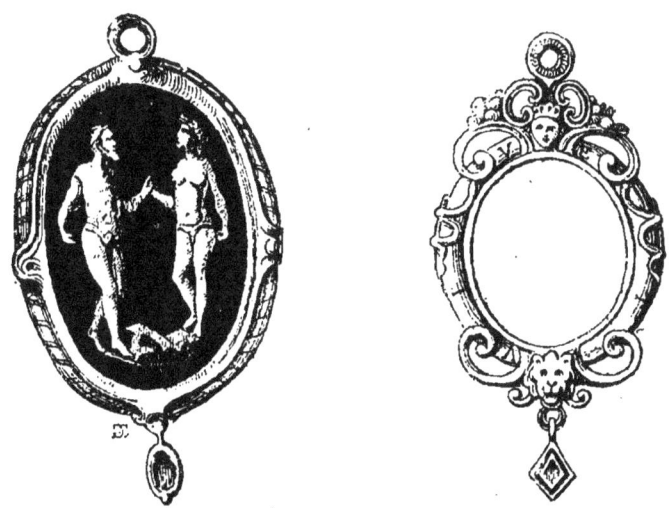

Enseigne et cartouche attribués à Benvenuto Cellini.

volutes formant comme un fronton cintré, qu se brise pour faire place à un rubis. Deux figurines en ronde bosse et en or ciselé, une femme et un vieillard, s'entretiennent d'astronomie sous cette niche émaillée de bleu et semée d'étoiles. Des rubis sont enchâssés dans les piédestaux. L'édifice

(1). Les joyaux ici gravés sont empruntés du savant livre de M. Jules Labarte, l'*Histoire des arts industriels au moyen âge*.

se couronne d'un gros diamant, surmonté d'un cartouche ; il se décore, sur les côtés, de vases en rubis, et se termine en bas par un culot à pendeloques.

On conviendra sans peine qu'un tel bijou est malheureusement conçu et qu'une complication aussi indiscrète a l'inconvénient de surcharger l'esprit et de fatiguer le regard. On ne peut s'en servir ni pour l'attacher à une boucle d'oreille, parce qu'il est ridicule de suspendre à son oreille un monument, ni en faire un nœud d'épaule ou le pendant d'un collier parce qu'une composition architectonique, ainsi compliquée de figures humaines, de vases, d'enroulements, de cornets et de modillons, ne peut être vue que de très-près et avec une attention prolongée qui serait une inconvenance.

Du reste, le défaut qui nous frappe ici ne reparaît pas toujours dans les autres bijoux de l'artiste florentin, notamment dans ces médaillons qu'il ciselait mieux que personne et qu'on appelait *enseignes*, parce qu'on les portait au chapeau ou dans les cheveux.

S'il se laisse guider par des principes que nous croyons certains, le joaillier-bijoutier regardera

comme un des modes convenables à son dessin la progression, et comme une de ses plus grandes ressources le contraste, qui n'est que le plus haut degré de l'alternance. La progression peut être vivement accusée, ou ménagée avec douceur, et dans ce cas elle n'est qu'une gradation. Afin d'augmenter l'importance de l'objet qui occupera le centre d'un bijou, on y amène le regard par une progression croissante et décroissante qui fera mieux sentir les proportions de cet objet en indiquant, pour ainsi dire, par quelle suite d'efforts la nature est parvenue à produire tel diamant, telle perle, ou tel rubis ou telle émeraude qui sembleront être le dernier terme de sa force génératrice. En suivant les degrés qui composent cette échelle des grandeurs, l'œil sera plus frappé de la dimension dernière.

Ainsi entendue, la progression est une manière de contraste, mais un contraste adouci et gradué. Pour avoir sa plus forte expression, le contraste doit être ressenti et brusque, et il ne saurait l'être dans un bijou que par le rapprochement des couleurs et par l'opposition des parties lisses d'or, d'argent ou d'acier avec les parties ciselées, gravées, chagrinées ou incrustées.

Mais, quel que soit le système d'ornement adopté

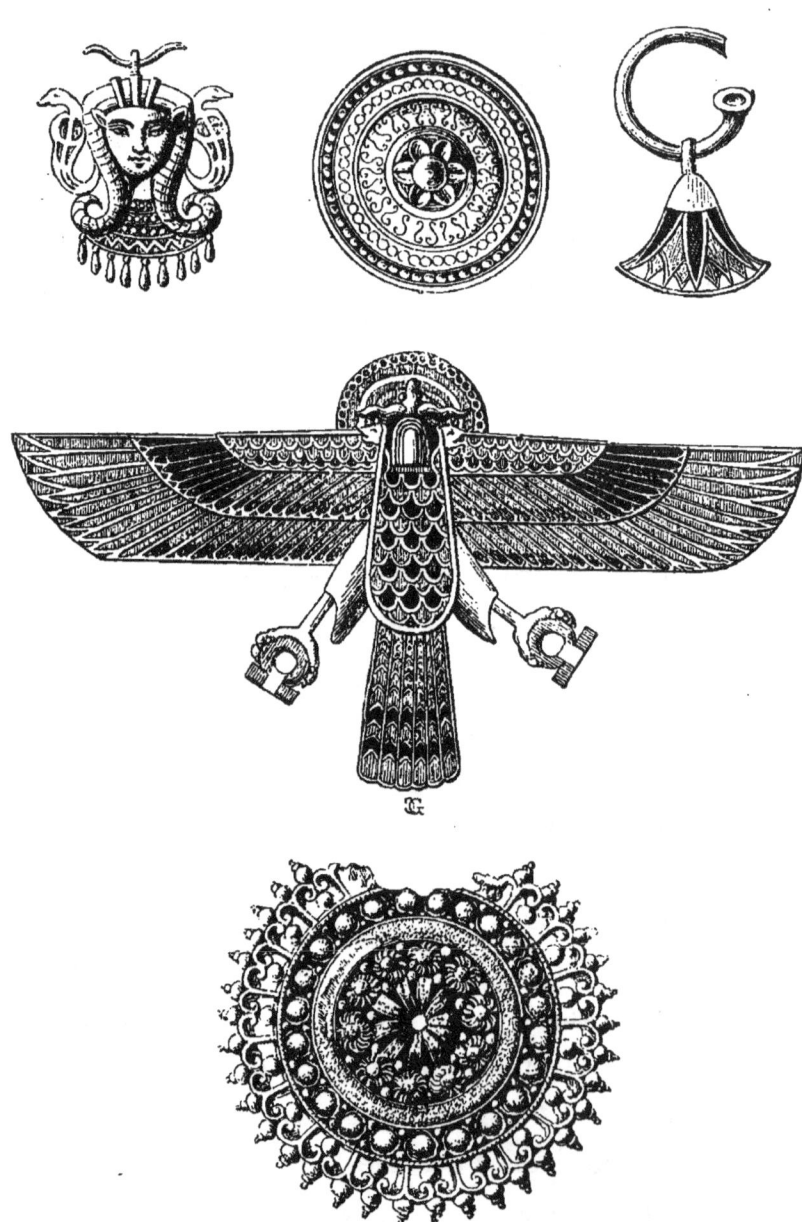

Bijoux rayonnants ou en éventail.

par le dessinateur d'un bijou, il y faudra de l'ordre,

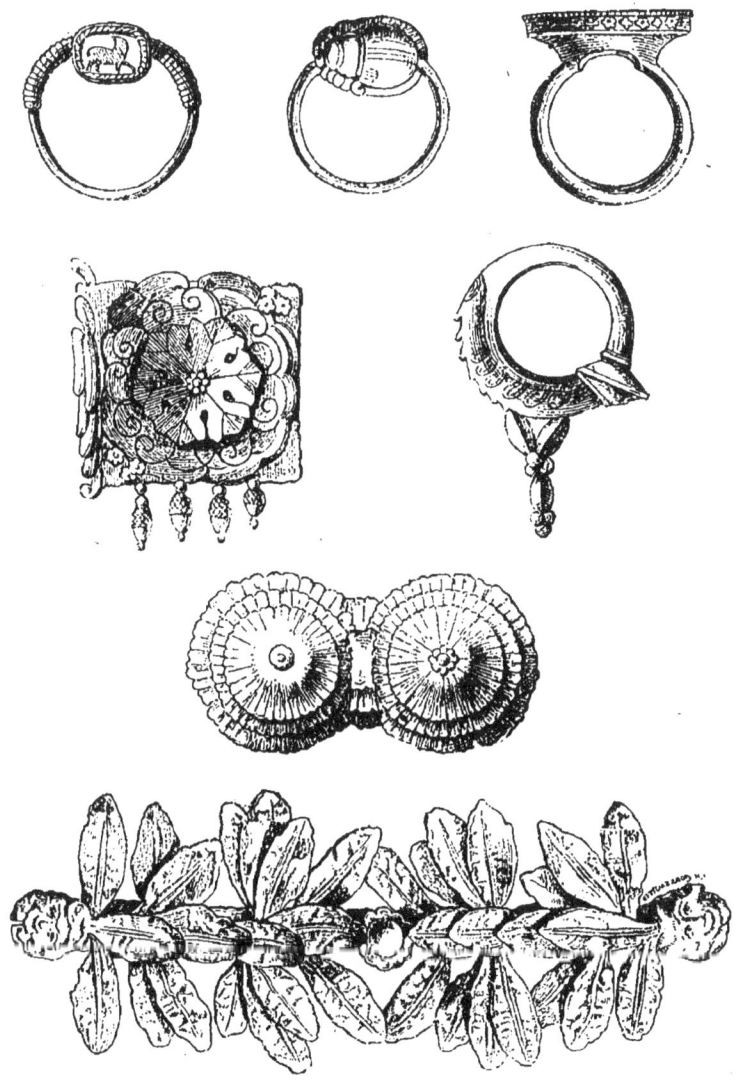

Divers bijoux étrusques ou gréco-étrusques.

il y faudra un certain rhythme. A l'exemple de la

nature, qui est irrégulière dans ses grands spectacles et qui, dans ses petits ouvrages, affecte de la symétrie, le joaillier-bijoutier doit en mettre dans ses couronnes, ses colliers, ses corsages, ses pendants de cou, ses boucles d'oreilles, ses broches, ses agrafes, ses bagues. Et puisque nous parlons de symétrie, c'est le moment de faire observer que parmi ces objets de parure il en est plusieurs auxquels convient dans la perfection une symétrie particulière, le rayonnement. Les petites fleurs des champs ou des jardins, la margueritelle, le bleuet, l'anthémis, le souci, la matricaire, le pas-d'âne, nous offrent des corolles finement radiées et dont la forme, en sa délicate symétrie, sied parfaitement à certains bijoux. Une étoile de diamants ou de pierreries fait à merveille au centre d'un diadème. La disposition rayonnante que les Égyptiens employaient si heureusement dans leurs scarabées aux ailes étendues, aussi bien que sur les corniches de leurs pylones, s'adapte fort bien aux pendants d'oreilles, parce que la tranquille régularité d'un bijou dessiné en disque ou en éventail contraste avec la forme de l'oreille, qui est naturellement capricieuse, tourmentée et accidentée.

Les Étrusques ont taillé aussi en plaque cir-

culaire, quelquefois dentelée, la partie supérieure de leurs pendants d'oreilles. Les fibules grecques étaient le plus souvent des broches rondes, et les artistes athéniens, qui fabriquaient de si fins joyaux pour les rois du Bosphore Cimmérien et pour les riches habitants de la colonie hellénique de Théodosie, se plaisaient à rappeler la rondeur du bijou par la forme sphéroïdale de ses reliefs. Ils disposaient, par exemple, des rangs concentriques de perles ou de petites baies glanduliformes autour d'un centre circulaire, occupé par une renoncule entourée de chrysanthèmes. C'était user du mode que nous appelons consonnance, et qui est un rappel, un écho de la première harmonie.

Nous retrouvons donc ici encore la répétition redoublée, je veux dire l'insistance d'un retour régulier à la forme primitive de l'objet. Tant il est vrai que la similitude, ou au moins l'analogie des motifs, est essentielle dans toute ornementation et en particulier dans celle des bijoux, parce qu'autrement leur petitesse même les rendrait inintelligibles.

XVIII

LA DÉCHÉANCE DU SYMBOLISME A FAIT PERDRE AUX BIJOUX
UNE PARTIE DE LEUR CHARME EN DONNANT
DE PLUS EN PLUS D'IMPORTANCE A L'IMITATION DES CHOSES RÉELLES.

Dans la plus haute antiquité, les ornements étaient des emblèmes. Les joyaux dont se paraient les hommes et les femmes portaient l'empreinte d'un sentiment profond ou bien contenaient une allusion à quelque idée religieuse. L'âme n'était jamais désintéressée, même dans les objets de luxe les plus futiles en apparence, et tout ce qui ajoutait à la grâce d'une parure était un spectacle pour l'esprit. Aussi, dans ces temps reculés, l'imitation fut-elle toujours interprétative et conventionnelle parce qu'elle fut subordonnée toujours à l'expression de l'idée.

Le pectoral que portait le grand prêtre égyptien sur sa poitrine et qui se trouve également sur des momies représentait un temple, un *naos* ; mais ce temple est figuré par une image qui n'en est que la fiction. Les animaux, que les Égyptiens imitaient d'ailleurs avec une vérité naïve et saisissante,

même quand ils les composaient de parties hétérogènes, quand ils donnaient une tête d'aigle aux griffons, des ailes aux vipères, les animaux, dans l'art de ce peuple, étaient moins des représentations réelles que des formes de l'écriture, des pensées rendues sensibles. L'urœus, le vautour, l'épervier, le chacal, le lion, la chatte, l'oiseau

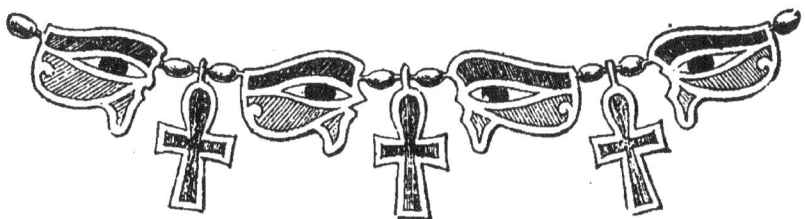

Bijou égyptien, à l'œil d'Horus.

à tête humaine, étaient autant de symboles, de signes, de présages. Lorsqu'on voit sur le diadème de la reine Aah Hotep, mère d'Amosis, deux sphinx affrontés gardant un cartouche royal, lorsqu'on voit sur un pectoral deux éperviers planant, symboles du soleil, l'on s'attend bien que l'imitation conservera ici un caractère solennel et mystique. Que deviendrait le symbolisme d'un collier formé de croix ansées, alternant avec l'œil d'Horus, si les yeux étaient imités exactement d'après nature au lieu d'être divinisés en quelque sorte par l'algèbre du dessin et les conventions de la couleur? Cela

n'empêchait point sans doute la délicatesse de la mise en œuvre, ni le précieux de la sculpture et de la gravure dans le corselet et les élytres du scarabée en lapis ou en jaspe vert, ni le fini dans le travail des ailes incrustées de pierres précieuses

Bijou étrusque.

ou de verres colorés que cernent des cloisons d'or. Mais l'imitation, encore une fois, gardait un accent hiératique et tacitement convenu.

Plus amoureux de la vérité, plus près de la nature, les Grecs et, après eux, les Romains eurent

un symbolisme plastique et des emblèmes sans mystère qui s'expliquaient aisément. Leurs attributs n'avaient rien d'arbitraire et leurs monstres mêmes, centaures ou satyres, semblent avoir vécu. Aucune autre violence n'est faite à la nature humaine, si ce n'est pour la rendre parfaite. Dès lors, les ornements, depuis les plus grands jusqu'aux moindres, depuis l'architecture jusqu'à la bijouterie, sont frappés au coin d'une imitation plus serrée, plus voulue. Il est naturel, en effet, que les formes vues soient rendues plus fidèlement que les formes imaginées.

A l'époque byzantine, la superstition chrétienne ramène les amulettes. Une signification mystique s'attache aux anneaux et à certains bijoux peu apparents et faciles à cacher en temps de persécution. L'interprétation reprend son empire et l'imitation redevient plus conventionnelle. Le symbolisme se réfugie ensuite dans le blason qui prête un langage aux émaux, c'est-à-dire aux couleurs, et dont toutes les figures sont des emblèmes. Mais, à la Renaissance, le symbolisme est décrié, il décline, il dégénère, et peu à peu il tombe en désuétude. Enfin, de nos jours, il a perdu sa dignité et, en dehors de l'intérêt archéologique, il n'a plus pour nous ni goût ni saveur. C'est pour cela que nos bijoux,

devenus purement imitatifs, ne peuvent plus être intéressants que par la beauté optique des métaux et des pierres, par l'élégance du contour, par la finesse et la perfection du travail dans la monture.

A part quelques emblèmes d'inconstance ou d'amour qui nous font sourire, la joaillerie et la bijouterie ne nous montrent guère aujourd'hui que des formes empruntées de la géométrie, de l'architecture ou du règne végétal, ou de la bimbeloterie, mais du moins on ne cherche plus à introduire dans un bijou, comme on le faisait à la Renaissance, la figure humaine tout entière.

XIX

L'IMAGE DU CORPS HUMAIN, SCULPTÉE EN RONDE BOSSE, QUELQUE PETITE QU'ELLE SOIT, EST MALSÉANTE DANS UN BIJOU QUI DOIT ÊTRE PORTÉ.

Gravée en relief sur un onyx ou en creux dans une cornaline, la figure humaine n'est plus qu'un ornement superposé, fixé à un autre ornement et qui en est inséparable. Le bijou est alors rehaussé d'une pierre fine qui se trouve être un camée ou une intaille. Mais lorsque la figure se présente

sous les trois dimensions, soit comme caryatide dans une composition architectonique, soit avec les mouvements de la vie dans une action déterminée, elle dénature complétement le bijou, par la raison qu'elle n'est plus à l'échelle de l'homme, et que le corps humain est trop riche de formes, a trop de beauté, trop d'importance, et qu'il tient un rang trop élevé dans la création, pour jouer un rôle accessoire parmi les images tirées du règne végétal ou de la géométrie.

Lorsque Benvenuto Cellini a modelé le pendant, d'ailleurs si précieux, qui est conservé à la Bibliothèque nationale, lorsqu'il y a ciselé une figure d'Apollon sur la clef d'un arc et deux muses dans les tympans, accompagnées de griffons et de chimères, il a fait une œuvre d'art et non plus un bijou. Un ouvrage de ce genre est condamné par sa beauté même à demeurer inutile. La femme qui posséderait un tel joyau pourrait le faire admirer aux autres, mais non pas s'en parer elle-même. Comment exhiber sur sa poitrine, comment suspendre à son oreille ou à son cou des statues en miniature dont la perfection ferait admirer l'ornement aux dépens de la personne ornée. C'est ici le cas de rappeler ce principe, que l'utile appartient au domaine de l'industriel, que le beau est

l'apanage de l'artiste. Tout objet destiné à un usage peut être embelli, mais ne saurait être essentiellement beau, car si sa qualité *première* est la beauté, l'objet doit cesser d'être utile. Celui-là serait un barbare qui voudrait mettre son sel dans la fameuse salière de ce même Benvenuto, ou se servir d'une amphore panathénaïque pour verser du vin à ses amis.

Le dessinateur de bijoux doit songer beaucoup

Boucle d'oreille gréco-étrusque.

moins à mettre en lumière son propre talent qu'à relever la grâce des parures afin de rendre plus aimable ou plus jolie la femme qui les portera. Voilà ce que les Grecs ont compris, ou ce qu'ils ont deviné par la seule délicatesse de leur sentiment. Aussi n'ont-ils pas ciselé dans leurs bijoux la figure humaine entière et en ronde bosse. Sur leurs bracelets, leurs colliers, leurs diadèmes, leurs fi-

ules, leurs épingles, on ne voit que des parties séparées du corps humain, une tête d'homme ou de femme, un buste engaîné, une main tenant la pomme, le masque de Méduse ou celui du Bacchus indien, aux oreilles de taureau et aux cheveux calamistrés, rendus par fils d'or tournés en spirale. C'est par exception que les Étrusques ont suspendu à leurs boucles d'oreilles d'imperceptibles figurines d'enfants en ronde bosse. Les animaux mêmes ne sont guère représentés que par leur mufle dans la bijouterie des anciens. Cela est vrai du moins pour les quadrupèdes. Parmi les autres animaux, il est des reptiles, des oiseaux, des insectes, tels que l'abeille, la cigale, le scarabée, le papillon qui ne sont pas fragmentés. Le serpent se recourbe sur lui-même pour former un bracelet en redressant sa tête ou en mordant sa queue. Le lézard glisse sur le fourreau d'une fibule. Aux boucles d'oreilles gréco-étrusques sont suspendus quelquefois un coq, une colombe ou un cygne en émail blanc.

Mais encore une fois la figure humaine entière et en plein relief serait aussi rare à trouver dans la joaillerie antique qu'elle est malséante dans la joaillerie moderne.

XX

DE TOUTES LES RESSOURCES SUR LESQUELLES PEUT COMPTER LA BIJOUTERIE, LA PART FAITE A L'ÉMAIL EST CELLE QUI DEMANDE ET COMPORTE LE PLUS D'ART.

Que reste-t-il donc au bijoutier, en fait de modèles, en dehors de la figure humaine et des

animaux? Il lui reste le règne végétal, les corps rayonnants, comme les astres, les ornements d'ar-

chitecture et les corps artificiels, tels que les innombrables instruments créés par l'homme pour l'exercice de tous les arts et de toutes les industries, la musique, l'agriculture, la guerre, la chasse, la navigation, l'orfévrerie, les ornements

liturgiques, qui ont une signification pour l'esprit, et en général les anciennes figures du blason.

Par le mélange de ces éléments, il peut varier à l'infini ses motifs et leur donner de la grâce à la condition de ne pas imiter ce qui pour lui est inimitable. Depuis quelque vingt ans, par exemple, nous voyons la joaillerie se plaire à composer des bouquets en pierres précieuses, des feuillages en émeraudes, des fruits en rubis, des fleurs en bril-

lants, à cœur de saphir. Quelques-uns même ont poussé l'ambition jusqu'à vouloir imiter des plumes d'oiseau. Ils ont su emboutir des feuilles de métal, c'est-à-dire les rendre convexes et concaves, les modeler au point de leur faire exprimer les souplesses de la plume; avec de fins traits de scie,

Libellule en diamants.

ils en ont détaillé les barbes et les barbules, et, les semant de roses ou de pierreries, ils en ont composé des broches, des coiffures, des aigrettes. Mais il va sans dire que de pareils tours de force sont déconseillés par le sentiment et par le goût. Celui qui, avec les corps les plus brillants et les plus durs, cherche à imiter le duvet moelleux, la vaporeuse légèreté d'une plume de marabou ressemble

au virtuose qui jouerait des airs de flûte avec un

Collier de diamants imitant la dentelle.

serpent. N'essayons pas de faire mal dans un art ce qui peut être bien fait dans un autre.

Que de ressources, d'ailleurs, n'ont pas nos bijoutiers français, reconnus partout pour les plus habiles du monde ! Avec quelle dextérité ils parviennent à fixer sur ces lames à peine visibles qu'on appelle fils-couteau des pierres montées *illusion*, — c'est leur mot — et qui semblent être sans appui comme des gouttes de pluie traversant l'air ! Avec quelle grâce ils savent racheter la mollesse des courbes par quelques lignes anguleuses, nouer, chiffonner un ruban, tresser une couronne de mûrier, tordre un bracelet en câble, lui donner la forme ironique d'un ferrement ou la forme envenimée d'un aspic, emmailler des chaînes menaçantes, prodiguer les pierres ou les perles sur un collier en esclavage, attacher à un pendant d'oreille ces pampilles qui sortent d'un grain d'avoine et qui brillent au moindre mouvement de la vie ! Avec quelle précision ils reproduisent dans les *repercés*, c'est-à-dire dans les parties ajourées du bijou, les caprices de la serrurerie, les rinceaux de l'art mauresque, les niellures persanes ! Et quelle fécondité d'imagination pour rajeunir les anciens motifs ou en inventer de nouveaux ! Telle paire de boucles d'oreilles se composera de violettes en émail, qui feront valoir à merveille une chevelure dorée; telle autre figurera des cerises

qui sembleront tombées de l'arbre d'où les lançait le naïf Rousseau. Ici, un paon fait la roue dans une niche, déployant sa queue aux yeux d'émeraude; là une perle habite la conque de Vénus; là, on sertit des brillants et des saphirs dans les ailes d'une libellule qui viendra se poser sur une coiffure élégante; plus loin, on s'est inspiré des ouvrages de la dentellière. La ténuité des fils-couteau et la vivacité des arêtes qu'obtiennent les ciseleurs, par un dernier coup de burin dans le repercé, permet au joaillier de composer des parures en brillants, imitant la guipure de Venise ou le point d'Alençon; de sorte qu'une femme peut faire étinceler à son cou une dentelle de diamants, avec son réseau, ses brides, ses jours, son engrelure et ses picots.

Parfois nos fabricants se laissent égarer par la fièvre d'émulation ou le désir d'étonner. On a vu dans nos expositions des bijoux électriques d'une nouveauté effrayante. Une pile de Volta, assez petite pour tenir dans une poche, imprimait le mouvement à une foule de menus objets disposés en coiffures, en broches, en épingles. C'étaient un lapin jouant du tambour, une tête en argent faisant d'horribles grimaces avec des yeux en rubis et des

lèvres en émail, un papillon convulsionné, un oiseau battant de l'aile, et autres fantaisies inventées sans doute pour l'exportation, et de nature à réjouir des sauvages.

Mais, à part ces facéties qu'il faut oublier, nos bijoutiers excellent dans l'exécution; ils savent à merveille modifier les tons de leur ouvrage, et en varier les aspects, soit par l'opposition du bruni au mat, du plein au vide, de l'uni au façonné ou au grenu, — comme dans les bijoux d'or filigrané. — soit par le mélange de l'or rouge avec l'argent ou le platine, soit par le contraste agréable de l'or vert maté avec le rubis, ou de l'or en couleur avec le saphir. Charmante invention que celle de la mise en couleur! En plongeant un objet en or dans une dissolution de substances acides, on fait disparaître à la surface de l'objet tout ce que l'or contenait d'alliage et on lui redonne la couleur de l'or pur. Ainsi altéré par une morsure qui n'est visible qu'à la loupe, l'or prend un œil à demi mat qui peut être enlevé avec une brosse de laiton ou conservé pour servir de fond à des matières brillantes. L'or en couleur ne doit donc pas être confondu avec l'or de couleur : c'est tout simplement de l'or épuré à la superficie du métal.

J'arrive à l'émail, qui joue un rôle quelquefois si important dans la bijouterie.

L'émail est un cristal. Pour l'employer dans les arts et dans l'industrie, on le colore en le combinant avec des oxydes métalliques. Il se compose donc de deux substances : une matière vitreuse incolore et fusible, qu'on appelle *fondant*, et l'oxyde métallique avec lequel le fondant se combine au feu et qui lui donne une couleur éclatante. En général les oxydes laissent au cristal sa transparence : mais l'oxyde d'étain a la propriété de rendre l'émail opaque et blanc. Le mot émail suppose l'action du feu : « on ne dit pas d'un bijou qu'il est émaillé parce qu'il est décoré de pièces de verre coloré, serties à froid dans un chaton ou fixées sur le bijou par un mastic; ce qui constitue l'émaillerie, dit M. Jules Labarte (1), c'est la fusion de l'émail dans des interstices ménagés à l'avance sur une pièce de métal. »

Les colorations de l'émail par les oxydes forment la plus riche palette qui se puisse imaginer. « Où trouver une pareille moisson de couleurs? dit un

(1) *Histoire des arts industriels*, t. I, 18p.1. *Orfèvrerie*.

peintre sur émail, M. Claudius Popelin : blanc de neige, mat harmonieux des ivoires, deuil lustré des ailes de corbeau, noirs fuligineux des ébènes, gris des perles, cendres ardoisées, fraîcheur des lins et des lilas, violets profonds, outremers vibrants, sombres indigos, azur, béryl, émeraude et malachite, faune olivâtre des bronzes ensoleillés, gamme chromatique des feuilles mortes, ambre et citrins, splendeurs des ors, orangés de la flamme ardente, érubescences des cuivres, écarlate cramoisi de la cochenille, douce amarante, obscur nacarat, étincelles des vives escarboucles ! que de ressources accumulées ! que de moyens réunis sous la main des personnes jalouses de relever un art aussi charmant que puissant (1) ! »

Depuis qu'il est venu de l'extrême Orient tant d'ouvrages rendus merveilleux par les diverses applications de l'émail et qui sont une de nos plus vives admirations, la bijouterie française a subi l'influence de ces modèles et en a tiré des motifs d'ornement qui appartiennent à l'art proprement dit et qui relèvent de la peinture.

Les émaux employés dans la bijouterie sont cloi-

(1) *L'Émail des peintres*, par Claudius Popelin. Paris, A. Lévy, 1866.

sonnés, champlevés, translucides sur ciselure en relief, ou peints. Les mots cloisonnés, champlevés s'expliquent d'eux-mêmes. *Cloisonner*, c'est enfermer dans des cloisons des émaux différents qui doivent être nettement séparés. Ces cloisons, qui sont comme des rubans de métal soudés perpendiculairement à la plaque métallique, suivent les linéaments d'un dessin et en deviennent les contours, de telle sorte que les traits que le dessinateur aurait tracés au crayon sur un papier, sont remplacés, sur la plaque à émailler, par un filet de cuivre.

Champlever, c'est enlever du champ, c'est-à-dire excaver le fond. L'émail champlevé est donc celui dans lequel, au lieu de rapporter sur le fond les minces bandelettes de métal qui devaient y dessiner des cloisons, l'on creuse avec une échoppe les parties qui recevront l'émail, en réservant, en *épargnant* dans le métal lui-même les contours du dessin. Aussi les émaux champlevés s'appelaient-ils autrefois émaux en *taille d'épargne*.

Ces deux espèces d'émaux ne produisent que des plates peintures, autrement dit des peintures sans modelé. Si l'on veut peindre sur une plaque de métal, comme on peindrait sur une autre substance,

en donnant à chaque objet son ombre, sa demi-teinte et sa lumière, on enduit la plaque d'une première couche d'émail opaque et blanc (d'émail à cadran), et sur cette couche on applique au pinceau des émaux de couleur avec lesquels on modèle librement son sujet de la même manière qu'on le ferait sur le vélin ou sur l'ivoire, en réservant les blancs du fond. Cette sorte d'émail peint est ce qu'on appelle ordinairement émail de Genève, sans doute pour le distinguer des émaux de Limoges, que nous allons décrire.

Veut-on couvrir par des empâtements toute la surface de la peinture, on enduit le métal d'une couche d'émail violet foncé, bleu lapis ou noir. Là-dessus, après avoir tracé son dessin à la pointe, l'on peint ses figures en grisaille avec du blanc d'émail. Ce blanc mis en épaisseur forme le rehaut des lumières. Plus mince, il fait les demi-teintes; plus mince encore, il ménage les ombres en allant s'évanouir dans l'obscurité du fond. Dès que les figures sont bien modelées en grisaille, le plus difficile est fait, et même l'essentiel, car si l'on se contente d'une peinture ainsi exécutée, on peut obtenir les effets imposants et fiers qu'ont obtenus en grand les Polydore et les André del Sarte,

lorsqu'ils ont peint leurs décorations murales en camaïeu.

Que si l'on désire colorer sa grisaille, on y couche des émaux transparents qui laissent en effet transparaître le modelé en le couvrant de teintes opulentes. Enfin, pour enrichir les habits de certains ornements, pour imiter les draperies d'or ou d'argent, les armes damasquinées, les pierres précieuses, les bijoux que porte le personnage représenté, les feuillages fantastiques, les flammes et autres objets éclatants, on se sert de *paillons*, c'est-à-dire de légères feuilles de métal, qui, placées sous les émaux de couleurs, en reçoivent et leur communiquent une splendeur incomparable. Ce genre de peinture, dans lequel le métal est entièrement caché sous l'émail, s'appelle émail des peintres et communément émail de Limoges, car cette ville a donné son nom à l'émail peint, comme Damas a donné le sien à la damasquinerie.

Enfin il est un genre d'émaillerie qui est une association de la peinture avec la sculpture, *pittura mescolata con la scultura*, dit Vasari. Étant donné une plaque de métal sur laquelle on a ciselé ce qu'on appelait jadis une *basse-taille*, ce que nous appelons un bas-relief, si l'on y coule des émaux

transparents, la teinte de l'émail sera plus ou moins foncée selon qu'il recouvrira des parties plus ou moins creuses — de même que l'eau paraît plus sombre sur un lit plus profond, — de sorte qu'il y aura des dégradations de tons dans la même nuance d'émail. On aura ainsi une miniature plus savoureuse, plus modelée que celle qu'on aurait peinte sur une surface plane, parce que les ombres et les clairs au lieu d'être faites au pinceau, seront ceux du bas-relief lui-même, que laissera visibles la transparence de l'émail.

Tels sont les procédés ingénieux et délicats inventés par les raffinements du goût, et employés dans la bijouterie pour seconder la grâce des femmes en les aidant à nous plaire. L'émail cloisonné concilie la richesse des ornements avec la clarté du dessin. L'or s'y « recourbe en replis tortueux » pour cerner des images fantastiques, des fleurs écloses dans les jardins de l'imagination, des chimères, des dragons, des reptiles monstrueux, des cerfs revêtus d'écailles, et autres bêtes imaginaires dont les céramistes de l'Orient ont tant de fois enrichi l'art décoratif, comme si la Perse, la Chine et le Japon avaient eu aussi leur Apocalypse.

Avec l'émail peint, les bijoux pourraient retrou-

ver en partie le charme qu'ils ont perdu, par la raison que l'artiste échapperait, dans ce genre de peinture, à l'imitation servile des choses purement naturelles, imitation qui le tient éloigné de la poésie. Plus facilement qu'un autre, le peintre sur émail s'affranchit de la prose et du réalisme. La violence des couleurs vitrifiées lui permet de choisir des sujets chimériques, des aventures romanesques, de remonter aux époques barbares pour en tirer des scènes mystérieuses qui produisent un effet piquant d'étrangeté sur un médaillon en émail, comme sur la boîte d'une montre transformée en bijou. Il me souvient d'avoir vu un médaillon, sur lequel était peint le *Chevalier de la mort*, armé de pied en cap, se précipitant la lance au poing, dans un ciel bleu d'enfer, semé d'étoiles d'or. C'était, en petit, une chose grande, et dont le caractère était cent fois préférable, même dans la parure d'une femme, aux fades bergeries qu'on rencontre si souvent sur les émaux peints des bijoutiers. Parmi ceux de la Renaissance, que renferment les vitrines du Louvre, il en est qui représentent des naufrages ballottés sur les vagues blanches d'une mer sombre, ou de petits combats dont la mêlée est à la fois éclatante et obscure.

Quant aux émaux dits translucides sur relief, ils

nous font voir de fines ciselures comme au travers d'une glace de cristal coloré : ils rehaussent dans les couleurs du prisme les ouvrages infiniment petits de la froide sculpture (1).

LA THÉORIE DES COULEURS EST D'UN GRAND SECOURS AU BIJOUTIER EN CE QUI TOUCHE LES ÉMAUX TRANSPARENTS
— DANS LEUR APPLICATION SUR L'OR, L'ARGENT OU LE PLATINE —
ET LES PIERRES PRÉCIEUSES DANS LEUR MARIAGE AVEC
LES ÉMAUX.

La loi des couleurs complémentaires, qui fait tant d'honneur à la science moderne, les bijoutiers la connaissent tous par tradition ou au moins par intuition. Mais cette loi ne saurait s'appliquer à la joaillerie proprement dite, c'est-à-dire à l'action réciproque des couleurs qui font éclater les pierres précieuses. On ne l'observe que dans l'association des émaux transparents avec les métaux ou dans celle des pierres avec l'or et l'émail.

Un rubis, par exemple, est assez brillant pour

(1) Pour écrire dans cet ouvrage ce qui concerne la bijouterie, nous avons dû consulter, comme nous le faisons toujours, les hommes de la profession. Nous devons remercier ici de leur obligeance à nous renseigner, M. Meyerheine fils, joaillier, M. Meyerheine père, ancien émailleur chef à la manufacture de Sèvres, M. Falize, M. Leblanc-Granger (pour les imitations de gemmes) et MM. Rouvenat et Lourdel, auxquels appartiennent quelques-uns des dessins qui figurent dans ce chapitre.

qu'il soit inutile d'en exalter la couleur par la juxtaposition d'une émeraude. Ce rapprochement produirait un contraste dur aux yeux et troublerait l'harmonie au lieu de l'épicer. De même, des couleurs qui, sans être complémentaires, seraient tranchantes, comme turquoise et rubis, turquoise et grenat, turquoise et corail, se nuisent l'une à l'autre et s'altèrent. Dans cette confrontation, la turquoise devient verte, le rubis passe à l'écarlate, le grenat tourne au noir, le corail jaunit.

Les pierres précieuses sont toujours bien assorties avec les brillants et presque toujours avec les perles, parce que le diamant, sauf de rares exceptions, est employé dans la bijouterie lorsqu'il est sans couleur, et que la perle, dans sa teinte argentée et malgré les doux reflets opalins de son orient, peut être considérée comme à peu près incolore. Cependant, si toutes les gemmes et toutes les pierres fines peuvent être convenablement assorties avec les brillants, leur mélange avec les perles n'est pas toujours également heureux; il convient au saphir, à l'émeraude, à l'améthyste, à la topaze, mais il est moins avantageux pour le rubis qui, par l'éclat de son rouge, fait tache à côté des perles. En revanche, le rubis se marie avec grâce à l'opale,

parce que le cramoisi de l'un trouve un écho dans les flammes rouges de l'autre. Encore est-il nécessaire que la transition soit ménagée par une alternance de diamants.

Parlons maintenant des jeux de la couleur dans l'emploi des émaux.

Appliqué sur l'or, ou sur le platine, ou sur l'argent fin, l'émail transparent subit l'influence optique du fond qui transparaît, et la couleur en est modifiée sensiblement. Si l'émail est vert, il ne fait bien que sur l'or fin ; il serait cru sur l'argent et froid ou altéré sur les autres tons de l'or ou sur le platine. S'il est rouge, c'est encore l'or fin qui le rend le plus chaud et le plus agréable. Sur l'argent il serait criard et sur le platine il brunirait. L'or rouge, qui est celui dont l'alliage renferme le plus de cuivre et qui est par là sujet à s'oxyder, pourrait ternir l'émail rouge. L'argent et le platine sont les métaux les plus propres à conserver à l'émail bleu et à l'émail violet toute la pureté de leur teinte, et l'or blanc, qui est l'or au titre légal, communique à l'émail violet le velouté de la nuance pensée. L'émail jaune devient orangé sur l'or fin et encore plus sur l'or rouge. L'émail rose reste pur sur l'argent et prend la couleur de chair sur l'or au titre.

Enfin l'or rouge sur un émail brun lui prête le ton du bronze florentin.

Ces divers effets sont produits fatalement par le contraste ou l'analogie des couleurs. La science les a prévus, l'expérience les confirme. Mais la théorie trouve encore son application dans les harmonies de couleur, intenses ou adoucies, qui naissent du mélange des pierres précieuses avec les émaux et avec l'or.

Un bijoutier intelligent a pris la peine de rechercher ces harmonies, et il en a fait l'objet d'un traité spécial (1), où il indique les différents aspects résultant de la juxtaposition des pierres, de l'émail et de l'or. L'or en couleur verdit la topaze, mais il rend plus profond le vert de l'émeraude et le bleu du saphir, et il donne à l'orient de la perle plus de clarté, plus d'azur. En vertu de l'infaillible loi des complémentaires, l'émail rouge augmente l'éclat de l'émeraude, et, à côté de l'émail vert, le rubis paraît plus cramoisi et le grenat plus vif.

L'émail violet surexcite le ton de la topaze, qui prend une jolie nuance orangée dans le voisinage de l'émail bleu. L'émail vert exalte ce qu'il y a de plus précieux dans l'opale, les feux rouges. Un en-

(1) *Traité spécial à la bijouterie*, par L. Moreau, bijoutier dessinateur. Paris, 1863.

tourage d'or vert prête à la perle comme un glacis rose des plus agréables.

Il va sans dire que le noir et le blanc agissant comme oppositions ou comme non-couleurs, interviennent à propos, mais toujours en filets minces, tantôt pour reposer l'œil et apaiser la violence des contrastes, tantôt pour ajouter au spectacle ce genre de saveur que donne aux aliments un grain de poivre.

DANS LEURS RAPPORTS AVEC LE SENTIMENT ET AVEC LA BEAUTÉ, LES BIJOUX SONT FOUMIS A DES CONVENANCES ESTHÉTIQUES ET MORALES.

Les peuples que la civilisation a mûris et dont l'esprit s'est élevé en s'épurant, restreignent de plus en plus l'usage des bijoux de corps, au moins pour le sexe masculin. Les hommes, qui s'en paraient autrefois, n'en portent plus guère aujourd'hui. Nos ancêtres, les Celtes, venus du fond de l'Asie, en avaient apporté quelques coutumes qui juraient par leur caractère efféminé avec la rudesse de leur race, demeurée ou devenue barbare. Leurs chefs portaient encore, comme les généraux mèdes et perses, un collier d'or formé de fils tordus en spirale, le *torques*. Ils avaient aussi des bracelets

d'origine asiatique, et ce furent peut-être les Gaulois de Brennus qui importèrent en Étrurie l'usage de ces bijoux, réservés aux femmes dans la Grèce antique.

En Égypte, au temps des Pharaons, les colliers d'hommes étaient des récompenses accordées pour des actions d'éclat, des distinctions, ce qu'on appelle aujourd'hui des ordres de chevalerie, de même que plus tard, chez les Romains, l'on portait sur la poitrine, comme des bijoux honorifiques, ces têtes de Méduse, nommées *phalères*, dont la signification et la nature ont été si bien précisées par un de nos plus savants antiquaires, M. de Longpérier. Les villes grecques, lorsqu'elles décernaient à leurs grands citoyens des couronnes d'or, imitant les feuilles de laurier ou de chêne, semblaient indiquer ainsi qu'elles ne voulaient décorer dans l'homme que le siége de l'intelligence.

A mesure qu'ils s'éloignent de l'état sauvage, les hommes dédaignent les joyaux pour les abandonner aux femmes. Ils ne gardent pour eux que des bijoux de souvenir, des emblèmes d'attachement et de fidélité, des bagues, des alliances, des médaillons, des breloques, ou bien de riches épingles dont le luxe a son excuse dans l'utilité. Au Brésil,

les étudiants en médecine, du jour où ils sont reçus docteurs, mettent une émeraude, à leur doigt, en guise de brevet, de même que nos évêques portent une améthyste en signe de leur dignité.

Dans certaines contrées de l'Amérique, les nourrissons, les enfants encore à la bavette, sont ornés de diamants qui pendent à leur col comme les bulles d'or ou de cuir pendaient au col des enfants romains.

En Europe, en France du moins, les brillants sont interdits aux jeunes filles que pare d'ailleurs bien suffisamment leur jeunesse. C'est à peine si on leur permet la perle et la turquoise, symboles de poésie et de pureté. La convenance des diamants ne commence qu'au mariage. Jamais la fiancée ne devra ôter de son doigt son alliance; jamais elle ne devra quitter, même la nuit, ces boucles d'oreilles qu'on appelle pour cette raison des *dormeuses*. Veuve, elle n'aura plus que des bijoux de deuil, en jais, en émail noir, en onyx noirci, et elle paraîtra certainement plus triste encore par la tristesse de sa toilette que par l'absence de tout ornement :

> Le deuil enfin sert de parure
> En attendant d'autres atours.
> <div style="text-align:right">La Fontaine.</div>

L'opinion générale des femmes est que le rubis sied à la brune ainsi que le corail ; que le saphir et la turquoise conviennent à la blonde. Et pourtant, j'imagine que Rubens et Corrége, qui habillaient leurs blondes de robes ou de draperies bouton d'or, leur eussent mis volontiers des colliers de topaze et d'ambre jaune, en vertu de cette considération que la coquetterie peut être traitée, comme une maladie du sentiment, aussi bien par les semblables que par les contraires.

Quoi qu'il en soit, le génie moderne, dans sa tendance irrésistible à l'égalité, se raille des pierres précieuses en les imitant ; il fabrique des émeraudes trompeuses, des perles blanches et des perles noires que l'œil du joaillier peut seul reconnaître. Aidé par la chimie qui pénètre chaque jour plus avant dans les secrets de la nature, il contrefait le diamant et il devient de plus en plus habile à créer des gemmes factices qui jouent les vraies. Au moyen de ces minces feuilles de métal battu, qui sont les *paillons*, et que l'on met sous les émaux de couleur pour en augmenter l'éclat, il redouble la coloration des faux rubis, des faux saphirs. Par le *doublé* et le *doré*, il compose des bijoux qui montrent leur or là où il suffit de le voir, à la surface.

De cette manière, il remplace pour les fortunes modiques, par une illusion, ce qui est pour les riches une vanité.

Avec ou sans bijoux, les femmes aimables seront toujours aimées ; mais ce serait une ingratitude envers la nature qui a produit les diamants et les pierres précieuses, envers la science qui nous apprend à les imiter, et envers ceux qui mettent tant d'art à les tailler, à les polir, à les sertir, à les monter, que de regarder avec un dédain philosophique ces trésors concentrés de lumière et de couleur, dont la beauté humaine peut s'enrichir.

XXI.

LOIN D'ÊTRE UN SUJET D'OBSERVATIONS FRIVOLES, LE VÊTEMENT ET LA PARURE SONT POUR LE PHILOSOPHE UNE INDICATION MORALE ET UN SIGNE DES IDÉES RÉGNANTES.

Le voyageur qui arrive dans un pays et qui n'a pas eu le temps de connaître les mœurs et les pensées du peuple qu'il visite, peut déjà en savoir ou en deviner quelque chose d'après l'architecture et le costume de ce peuple. Lorsqu'il voit, par exemple, sous le ciel brûlant de l'Égypte, les femmes

arabes se couvrir le visage, cacher avec soin toute

Mode du temps de la Révolution.

leur chevelure et se rendre, pour ainsi dire, invi-

sibles, il comprend tout de suite que la prédomi-

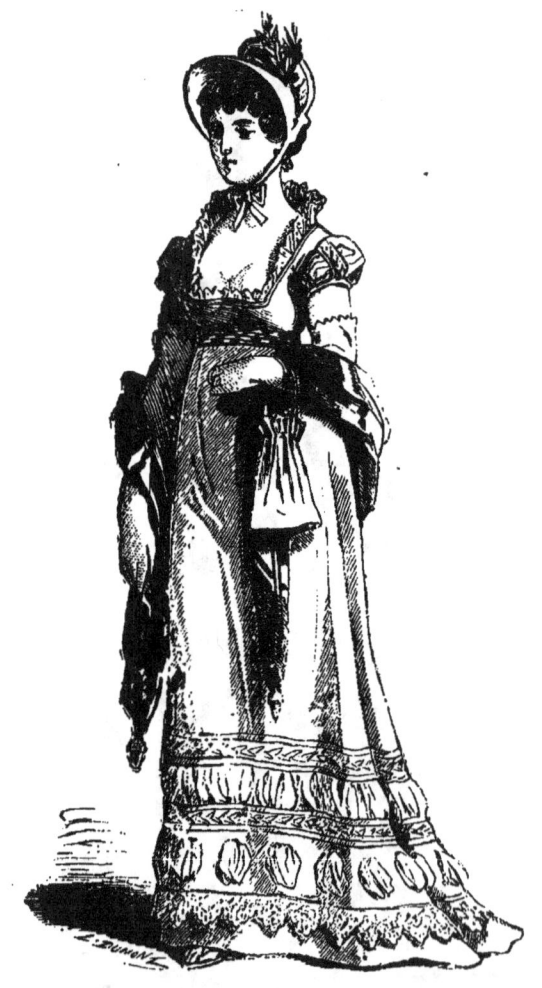

Mode du premier Empire et de la Restauration.

nance du sexe masculin et la défiance des maris ont condamné les femmes à la vie intérieure, et

que la volonté qui leur a commandé le voile est la même qui les a emprisonnées dans des maisons sans fenêtres au dehors, ou dont les très-rares ouvertures sont obstruées par un réseau impénétrable au regard.

Sans doute, le climat, la configuration du sol et les matériaux fournis par la nature, au constructeur pour ses édifices, à l'industrie pour ses tissus, sont des causes de variété dont l'observateur doit tenir compte. Il n'en est pas moins vrai que le courant des idées, les opinions religieuses, le sentiment dans ce qu'il a de plus intime, se révèlent par l'extérieur des habits comme par le caractère des constructions. En italien, *costuma* signifie la coutume, les usages, et en français même, dans la langue des arts, observer le costume, c'est retracer fidèlement les mœurs, les habitudes, les meubles et les édifices, aussi bien que les habillements d'une nation.

En France, où l'on crée la mode que suivent tant d'autres peuples, le vêtement, dans ses variations continuelles, indique moins l'esprit général des Français et leur caractère national que l'esprit d'une certaine époque et même d'un certain moment. Au temps de la Révolution, nos modes avaient une allure agitée et fière. Les grands fichus croisés

sur la poitrine se nouaient sans façon par derrière. Le chapeau était à larges bords, accidenté de rubans, ou bridé par une fanchon, ou paré de flottants panaches. Les corsages étaient à revers comme les gilets des conventionnels, comme les bottes des muscadins. Le drap, le nankin, les soies, les satins, les mousselines étaient variés de rayures ou quadrillés; les balantines battaient sur les genoux des merveilleuses; les oreilles de chien battaient sur la joue des incroyables, et sur leurs culottes battaient les breloques de leurs deux montres.

Plus tard, sous le premier empire, le costume devient gêné, déplaisant et froid; il affecte une fausse majesté. La coiffure est une gauche imitation de l'antique; les collerettes se hérissent; la robe à haute taille ressemble à un fourreau. Des formes empesées, des lignes roides, des manières guindées résultant de la coupe du vêtement, sont l'image fidèle de l'immobilité morale qu'engendre le despotisme.

Vient ensuite un régime de réaction contre la philosophie voltairienne et contre la Révolution française. La toilette des femmes indique alors un retour à la chevalerie et à la dévotion, vraie ou fausse. Le chapeau se dessine en cœur sur le front en souvenir de Marie Stuart, ou bien, roulé en turban, il rappelle les croisades, ou bien encore il imite

la capote d'une voiture ouverte pour cacher aux

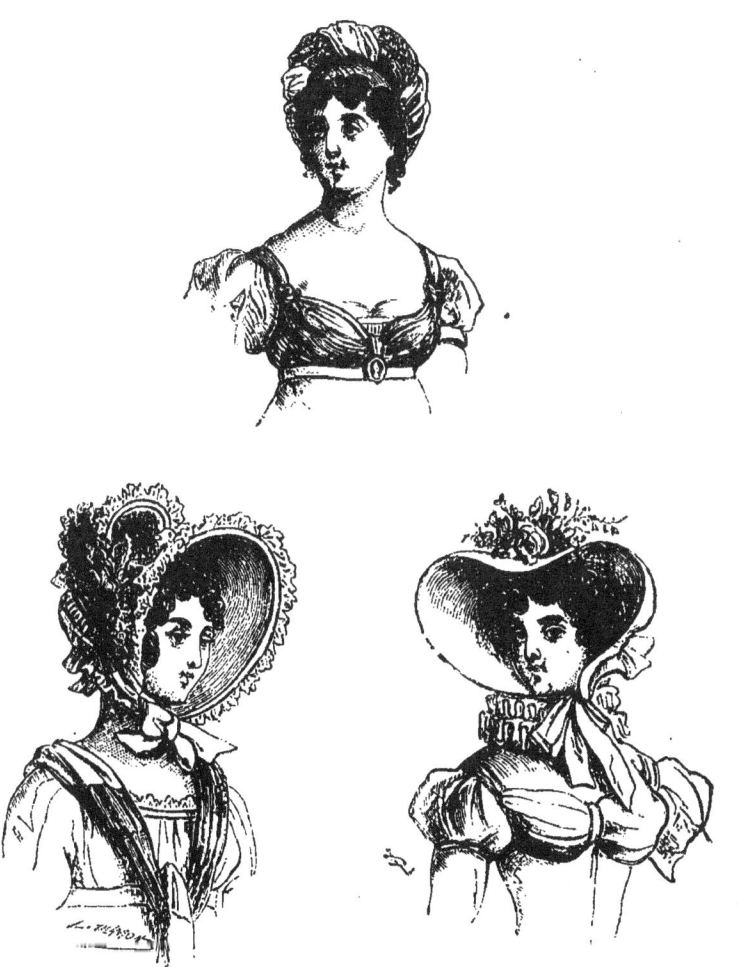

Coiffures de la Restauration.

yeux des passants les grâces du visage et pour empêcher les coups d'œil à la dérobée.

Mais bientôt le triomphe de la bourgeoisie mo-

difie le costume féminin. Le vêtement et la coiffure

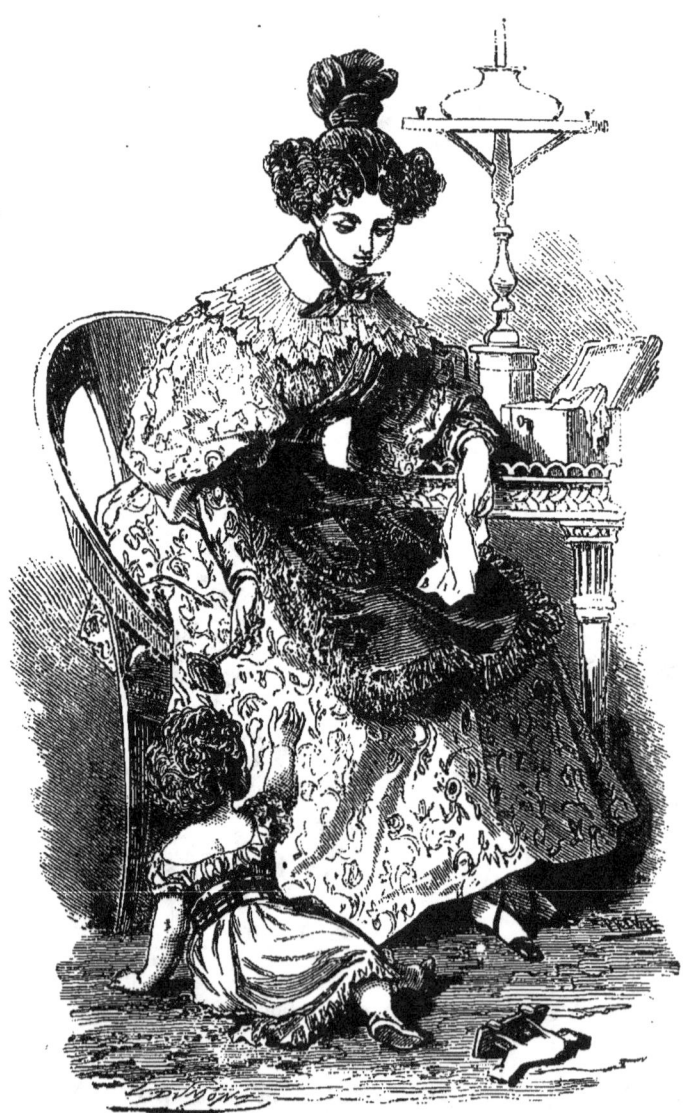

Mode sous le règne de Louis-Philippe.

se développent en largeur. On porte sur les tempes

des coques flottantes ou des tirebouchons courts; les épaules sont élargies par des manches à gigot, et comme la robe étriquée du temps de la Restauration eût été ridicule avec un tel développement des épaules et de la coiffure, on ne tarde pas à remettre en faveur les anciens paniers et à se faire des jupons bouffants. Ainsi accoutrées, les femmes paraissaient destinées à la vie sédentaire, à la vie de famille, parce que leur manière de s'habiller n'avait rien qui donnât l'idée du mouvement ou qui parût le favoriser.

Ce fut tout le contraire à l'avénement du second empire; les liens de famille se relâchèrent, un luxe toujours croissant corrompit les mœurs, au point qu'il devint difficile de distinguer une honnête femme au seul caractère de son vêtement. Alors la toilette féminine se transforma des pieds à la tête; les coques et les anglaises disparurent, les chastes bandeaux, les bandeaux unis dont Raphaël a encadré le front de ses vierges commencèrent à onduler en se redressant à la manière des chevelures antiques. Ensuite, ils se relevèrent à racines droites, et l'on ne conserva d'autres boucles et d'autres frisures que celles qui tombaient sur le front ou sur la nuque. Les paniers furent rejetés en arrière et se réunirent en croupe accentuée. On développa

tout ce qui pouvait empêcher les femmes de rester assises, on écarta tout ce qui aurait pu gêner leur

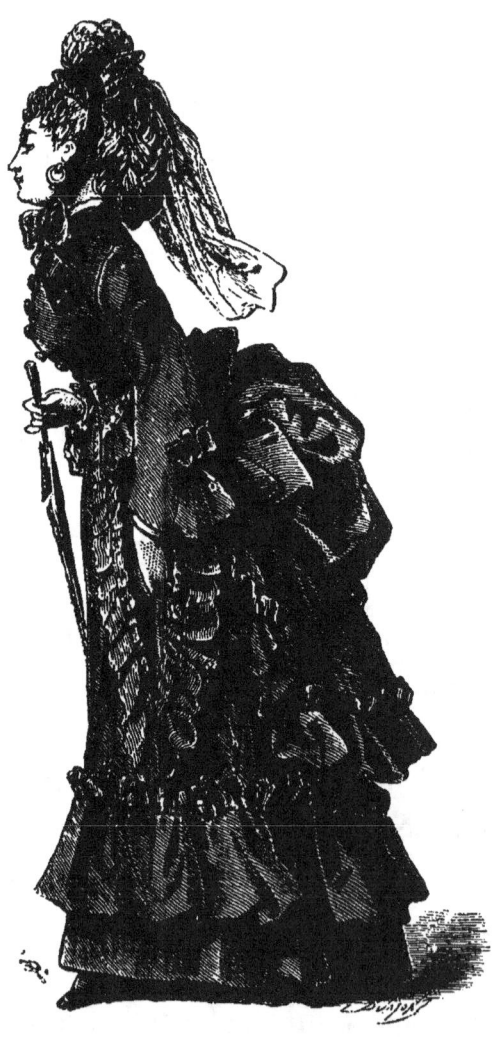

marche. Elles se coiffèrent et s'habillèrent comme pour être vues de profil. Or le profil, c'est la sil-

houette d'une personne qui ne nous regarde pas, qui passe, qui va nous fuir. La toilette devint une image du mouvement rapide qui emporte le monde et qui allait entraîner jusqu'aux gardiennes du foyer domestique. On les voit encore aujourd'hui, tantôt vêtues et boutonnées comme des garçons, tantôt ornées de soutaches comme les militaires, marcher sur de hauts talons qui les poussent encore en avant, hâter leur pas, fendre l'air, et accélérer la vie en dévorant l'espace, qui les dévore.

OMISSION.

Note de la page 291, 4ᵉ ligne, article DENTELLES.

(1) *La dentelle à l'aiguille et aux fuseaux*, par M. J. Séguin. Paris, Rotschild, 1874. — Ce livre, qui est composé par un homme tout à fait compétent, nous a été communiqué en manuscrit, et nous pouvons dire qu'il sera des plus intéressants et des plus instructifs. La critique historique y est surtout remarquable. L'auteur réfute avec preuves toutes les erreurs commises par ses devanciers; il décrit en détail tous les genres de fabrication et en fait connaître tous les centres.

Contraste insuffisant
NF Z 43-120-14

www.ingramcontent.com/pod-product-compliance
Lightning Source LLC
Chambersburg PA
CBHW070953240526
45469CB00016B/306